張潔、周睿哲——著

古羅馬的傳承

從神廟、廣場到現代經典

64位建築師×17個城市手繪地圖×120張建築素描插畫

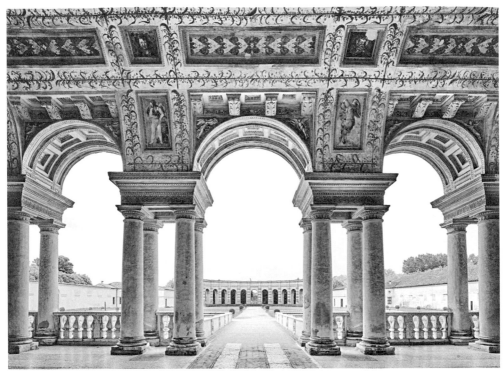

位於曼圖阿的得特宮看向花園

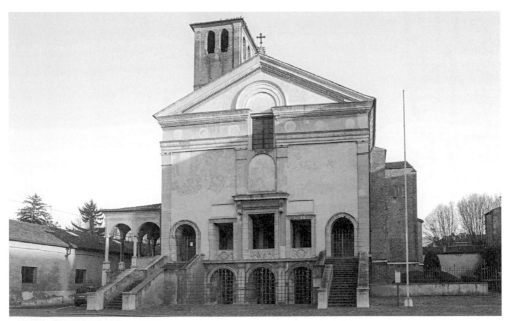

位於曼圖阿的聖塞巴斯提諾教堂

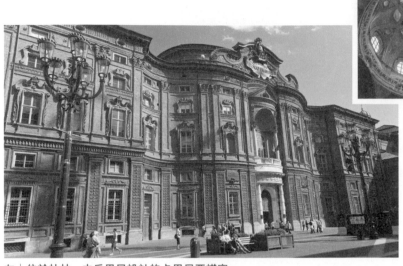

左｜位於杜林、由瓜里尼設計的卡里尼亞諾宮
右｜位於杜林、由瓜里尼設計的神聖裹屍布小禮拜堂穹頂

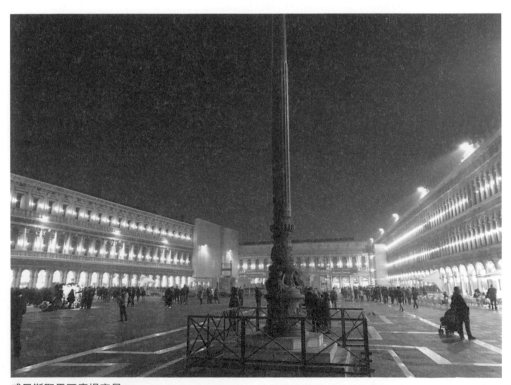

威尼斯聖馬可廣場夜景

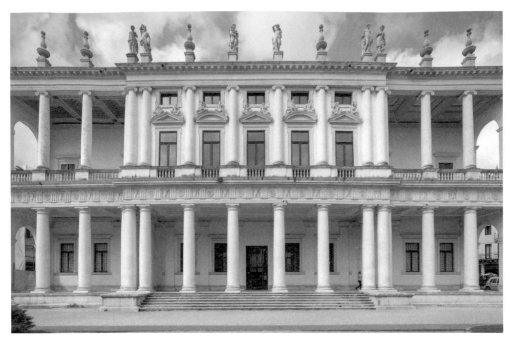

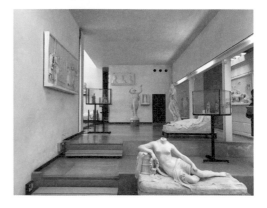

1	
2	3
	4

1 ｜基利卡迪府邸
2 ｜西扎在朱代卡島上設計的住宅
3 ｜由斯卡帕設計的布里昂家族墓地禮堂
4 ｜由斯卡帕設計的卡諾瓦雕塑博物館擴建專案

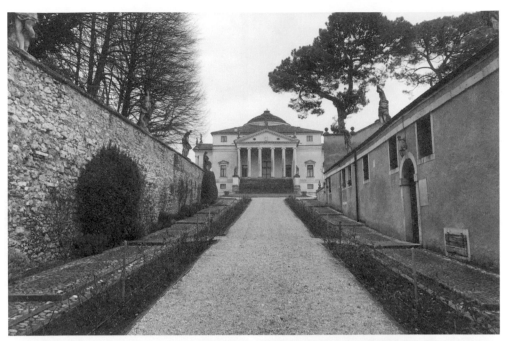

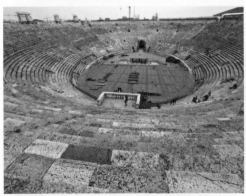

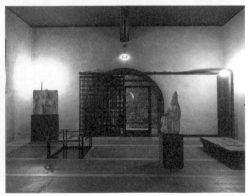

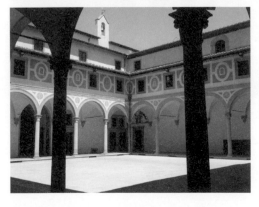

	1	
2	3	
4		

1 ｜圓廳別墅

2 ｜位於維羅納的圓形競技場

3 ｜由斯卡帕設計的維羅納老城堡博物館

4 ｜孤兒院內院

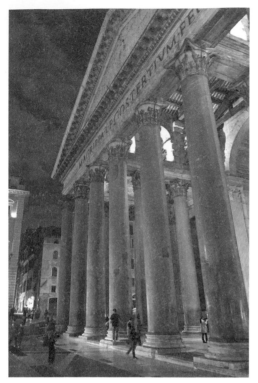
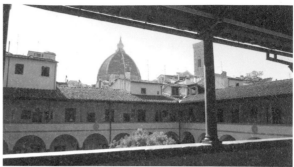

| 1 | 2 |
| 3 |
| 4 | 5 |

1 ｜ 羅馬萬神廟山花
2 ｜ 從羅倫佐圖書館回廊看聖母百花大教堂穹頂
3 ｜ 西恩納田野廣場
4 ｜ 從拱門看西恩納田野廣場
5 ｜ 修女與佛羅倫斯聖馬可修道院

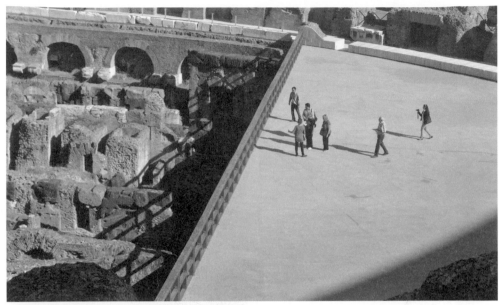

羅馬競技場頂層平臺

羅馬競技場

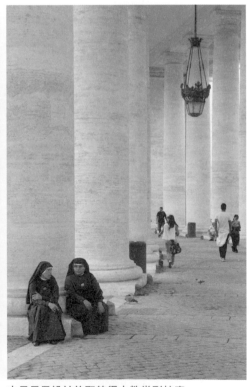

由貝尼尼設計的聖彼得大教堂列柱廊

左｜羅馬巴貝里尼宮
右｜龐貝古城中心遺址

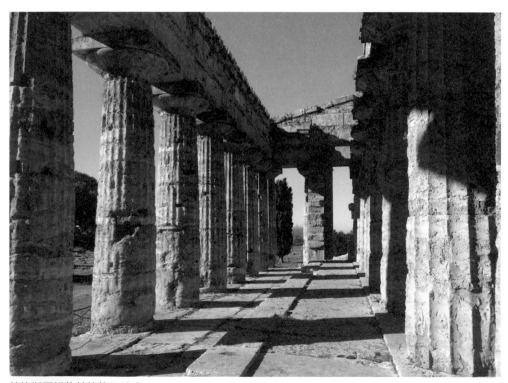

帕埃斯圖姆的赫拉第二神廟

前言

談及義大利建築，雖知其浩如煙海，但每每論及則往往局限於一些刻板印象：佛羅倫斯的文藝復興建築，羅馬的巴洛克建築，米蘭的現代建築。這些說法固然有其道理，但在理解上卻也有失偏頗。因為並非佛羅倫斯就缺乏現代建築，而米蘭也擁有文藝復興盛期的作品。這本義大利建築導覽手冊試圖打破一個壁壘，即破除這些單一風格的印象，藉由建築，建立對一個城市完整歷史的認知。

一座城市的興衰就如同一個人一生的成敗，而隨著城市興衰起伏產生的建築則反映了這座城市不同時期的特徵，對於經歷著歷史反覆沖刷的

義大利城市而言尤為如是。不同風格的建築在城市中的數量、分布的位置以及形式上的變異都在述說著這一時期這座城市的政治、經濟等。在閱讀這些建築的時候，也能夠感受城市的變遷。

本書另一特色則是大量精美的手繪插圖。在數位影像技術發達的今天，似乎照片才是表達的主角。然而手繪帶著繪者對建築的理解，細膩的筆觸下是繪者的思考，也是與讀者的交流。

本書的編寫前後歷時一年有餘，要感謝機械工業出版社編輯時頌的耐心指導。同時要特別感謝共同參與編寫工作的周睿哲和為本書辛苦繪製了大量精美插圖的趙世駿。

謹以此書獻給廣大熱愛義大利建築的同好。

張潔

米蘭及其周邊

米蘭⋯⋯⋯012
科莫⋯⋯⋯050
曼圖阿⋯⋯060
杜林⋯⋯⋯072
熱拿亞⋯⋯092

佛羅倫斯及其周邊

佛羅倫斯⋯⋯⋯182
西恩納⋯⋯⋯⋯222
比薩⋯⋯⋯⋯⋯228

威尼斯及其周邊

威尼斯⋯⋯⋯⋯⋯102
威尼托自由堡⋯⋯140
維辰札⋯⋯⋯⋯⋯148
維羅納⋯⋯⋯⋯⋯166

羅馬及其周邊

羅馬⋯⋯⋯⋯232
蒂沃利⋯⋯⋯278

拿坡里及其周邊

拿坡里⋯⋯⋯⋯286
龐貝古城⋯⋯⋯288

西西里島

巴勒莫⋯⋯⋯⋯300
新吉貝利納⋯⋯⋯312

使用說明

本書隨文附上 Google Earth 定位 QR Code 供讀者參閱,建議可搭配 線上瀏覽 以獲得最佳的閱讀體驗。

由於網路資訊更替快速,為避免書中連結失效,我們為您準備持續更新的頁面連結,請掃描右側 QR Code。

只要三步驟:掃描 QR code → 點選想看的建築 → OPEN 或取得 Google Earth APP(手機未建置者會自動導向)

PART I 米蘭—杜林—熱拿亞

米蘭及其周邊

米蘭

米蘭建築地圖

1 斯福爾扎古堡
Castello Sforzesco014

米蘭建築地圖

2 聖盎博羅削聖殿
Basilica di Sant' Ambrogio016

3 聖沙弟樂聖母堂
Basilica di Santa Maria presso San Satiro020

4 醜宅
Ca' Brutta022

5 蒙特卡蒂尼大廈和蒙特多利亞大廈
Palazzo Montecatini and Palazzo Montedoria026

6 方濟各教派聖安東尼奧修會
Convento di Sant' Antonio dei Frati Francescani030

7 維拉斯加塔
Torre Velasca032

......036

8 商住綜合體（一）
Edificio per abitazioni ed uffici038

9 商住綜合體（二）
Complesso per abitazioni e uffizi in Corso Italia040

10 辦公圖書大廈
Palazzo per uffici e libreria044

11 加拉拉特西集合住宅
Gallaratese II Housing046

科莫

科莫建築地圖052

1 法西斯之家
Casa del Fascio054

2 聖伊利亞幼稚園
Asilo Sant' Elia056

3 朱麗亞諾・弗尼基奧公寓
Casa ad appartamenti Giuliani Frigerio058

曼圖阿

曼圖阿建築地圖062

1　聖安德肋聖殿
Basilica di Sant' Andrea
064

2　聖塞巴斯提諾教堂
Basilica di San Sebastiano
068

3　得特宮
Palazzo del Te
070

杜林

杜林建築地圖
074

1　神聖裹屍布小堂
Cappella della Sacra Sindone
076

2　卡里尼亞諾宮
Palazzo Carignano
078

3　聖羅倫佐教堂
Real Chiesa di San Lorenzo
080

4　安托內利尖塔
Mole Antonelliana
082

5　菲亞特汽車工廠
Lingotto
084

6　杜林帕拉維拉拉體育館
Palavela di Torino
086

7　杜林勞動宮
Palazzo del Lavoro
090

熱拿亞

熱拿亞建築地圖
094

1　聖羅倫佐教堂地下珍寶館
The Treasury of San Lorenzo Church
096

2　倫佐・皮亞諾建築工作室
Renzo Piano Building Workshop
098

Part II　威尼斯及其周邊

威尼斯

威尼斯建築地圖

1 聖馬可廣場
Piazza San Marco
104

2 聖母升天聖殿
Basilica di Santa Maria Assunta a Torcello
106

3 奇蹟聖母堂
Chiesa di Santa Maria dei Miracoli
110

4 聖喬治‧馬焦雷教堂
Chiesa di San Giorgio Maggiore
112

5 威尼斯救主堂
Chiesa del Santissimo Redentore
116

6 威尼斯建築大學入口
Entrance to IUAV
120

7 奎里尼基金會
Fondazione Querini Stampalia
122

8 奧利維蒂展示中心
Olivetti Showroom
124

9 查特萊之家
Casa delle Zattere
126

10 威尼斯雙年展建築群
Biennale Architectural Complex
128

130

11 朱代卡島住宅群
Residenze alla Isola Giudecca
134

12 馬佐波住宅區
Residenze alla Isola Mazzorbo
136

13 海關現代藝術館
Punta della Dogana
138

威尼托自由堡

威尼托自由堡建築地圖

1 布里昂家族墓地
Tomba Brion
142

2 卡諾瓦雕塑博物館擴建項目
Museo Gipsoteca Antonio Canova
144

146

維辰札

維辰札建築地圖

1 帕拉底歐巴西利卡
Basilica Palladiana
150

152

維羅納

4 維羅納人民銀行
Banca Popolare di Verona

3 聖史蒂芬教堂
Chiesa di Santo Stefano

2 維羅納羅馬劇場
Teatro Romano di Verona

1 維羅納圓形競技場
Arena di Verona

維羅納建築地圖

5 圓廳別墅
Villa Rotonda

4 帕拉底歐博物館
Museo Palladio

3 奧林匹克劇院
Teatro Olimpico

2 基利卡迪府邸
Palazzo Chiericati

176

174

172

170 168

164

160

156

154

PART III 佛羅倫斯－羅馬

5 維羅納老城堡博物館
Museo di Castelvecchio

178

佛羅倫斯及其周邊

佛羅倫斯

4 佛羅倫斯聖神大殿
Basilica di Santo Spirito

3 孤兒院
Ospedale degli Innocenti

2 聖羅倫佐教堂及美第奇家族新舊禮拜堂
Basilica of San Lorenzo and the Medici Chapels

1 聖母百花大教堂建築群
Cathedral of Saint Mary of the Flower

佛羅倫斯建築地圖

198

194

190

186 184

5 帕齊小堂
Cappella Pazzi ………… 200

6 美第奇里卡迪宮
Palazzo Medici Riccardi ………… 204

7 新聖母大殿
Basilica di Santa Maria Novella ………… 206

8 羅倫佐圖書館
Biblioteca Medicea Laurenziana ………… 210

9 烏菲茲美術館
Galleria degli Uffizi ………… 212

10 佛羅倫斯火車站
Stazione Firenze Santa Maria Novella ………… 214

11 高速公路教堂
Chiesa Autostrada ………… 216

12 信託銀行大樓增建項目
Casa di Risparmio ………… 218

13 夥伴影城
Teatro della Compagnia ………… 220

西恩納
西恩納建築地圖

1 田野廣場
Piazza del Campo ………… 223

2 主教堂建築群
Duomo di Siena ………… 224

比薩
比薩建築地圖

1 主教堂建築群
Duomo di Pisa ………… 226

羅馬及其周邊

羅馬
羅馬建築地圖 ………… 229

1 萬神廟
Pantheon ………… 230

2 羅馬競技場和古羅馬廣場遺址區
Colosseum and the Palatine Hill ………… 234 236 240

3 坦比哀多禮拜堂
Tempietto
242

4 聖彼得大教堂及廣場（梵蒂岡）
Basilica di San Pietro in Vaticano
244

5 卡比托利歐廣場建築群
Campidoglio
248

6 法爾內塞宮
Palazzo Farnese
250

7 聖安德肋聖殿
Sant' Andrea delle Fratte
252

8 四噴泉教堂
La Chiesa di San Carlino alle Quattro Fontane
254

9 巴貝里尼宮／國家古代藝術畫廊
Palazzo Baberini
256

10 聖依華堂
Chiesa di Sant' Ivo alla Sapienza
260

11 擊劍館
Casa delle Armi
262

12 太陽花公寓
Casa il Girasole
264

13 迪布林迪諾住宅區
Quartiere Tiburtino
266

14 衣索比亞路公寓
Casa a Torre in Viale Etiopia
268

15 羅馬奧斯蒂恩塞郵局
Ufficiale Postale di Roma Ostiense
270

16 小體育宮
Palazzetto dello Sport
272

17 音樂公園禮堂
Auditorium Parco della Musica
274

18 國立21世紀藝術館
MAXXI Museo Nationale delle Arti del XXI Secolo
276

蒂沃利

蒂沃利建築地圖
279

1 哈德良別墅
Villa Adriana
280

2 埃斯特別墅
Villa d'Este
282

PART IV 拿坡里與西西里島

拿坡里

拿坡里建築地圖 287

1 龐貝古城 ... 288
Pompeii

2 西班牙宮 ... 290
Palazzo Spagnolo

3 奧利維蒂工廠 292
Stabilimento Olivetti

4 母親博物館 ... 294
Museo Madre

5 市政廣場地鐵站 296
Piazza del Municipio Metro Station

6 帕埃斯圖姆 ... 298
Paestum

西西里島

巴勒莫

巴勒莫建築地圖 302

1 巴勒莫主教堂 304
Cattedrale di Palermo

2 齊薩王宮 ... 306
Castello della Zisa

3 阿巴特利斯府邸 308
Palazzo Abatellis

4 ENEL 巴勒莫總部 310
Sede dell' ENEL a Palermo

新吉貝利納

新吉貝利納建築地圖 313

1 吉貝利納博物館 314
Museo di Gibellina

2 秘密花園 2 號 316
Il Giardino Segreto 2

3 母親教堂 ... 318
Chiesa Madre

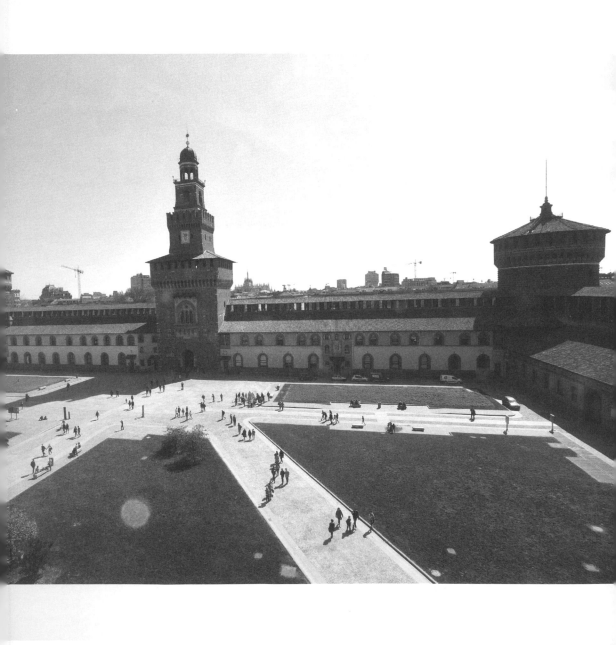

PART I

米蘭—杜林—熱拿亞

MILAN TURIN GENOVA

米蘭及其周邊

米蘭，古羅馬時期被稱為梅蒂奧拉努（Mediolanium），是義大利第二大城市。米蘭省的省會和倫巴底大區的首府，位於倫巴底平原上。城市中心著名的、用大理石雕刻成的米蘭大教堂（Duomo di Milano），建於一二八六年到一九六五年間，是世界上最大的哥德式建築和世界第四大教堂。十五世紀五〇年代到十六世紀期間，米蘭在藝術上成為文藝復興時期的重鎮。李奧納多・達文西和多納托・伯拉孟特曾在此工作。達文西在城市格局是五百年到六百年前建造的，

這裡留下了眾多手稿和傑作〈最後的晚餐〉。歷史上，米蘭一直試圖統一義大利北部，但沒有成功。十五世紀米蘭被法國占領，十六世紀初被西班牙占領。十八世紀奧地利取代西班牙成為米蘭的統治者。一八〇〇年初期，拿破崙曾短暫地在北義大利成立共和國，以米蘭為首都，拿破崙加冕後該共和國變成了義大利王國。此後，米蘭又淪為奧地利統治下的倫巴底——威尼斯王國的一部分。它是義大利民族主義運動的一個中心。由於米蘭是義大利重要的工業中心，它在第二次世界大戰中受到地毯式轟炸。雖然如此，二戰之後出現了一批優秀的義大利建築師和藝術家，掀起了一股新的風潮。這股力量確立了他們在建築和設計方面的重要地位，在試圖尋找獨有「米蘭風格」的同時也對當時設計界潮流產生了衝擊。

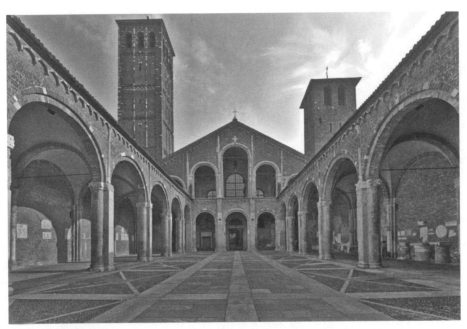

聖盎博羅削聖殿前庭

重點建築推薦：

1. 斯福爾扎古堡
 CASTELLO SFORZESCO
2. 聖盎博羅削聖殿
 BASILICA DI SANT' AMBROGIO
3. 聖沙弟樂聖母堂
 BASILICA DI SANTA MARIA PRESSO
 SAN SATIRO
4. 醜宅
 CA' BRUTTA
5. 蒙特卡蒂尼大廈和蒙特多利亞大廈
 PALAZZO MONTECATINI AND
 PALAZZO MONTEDORIA
6. 方濟各教派聖安東尼修會
 CONVENTO DI SANT' ANTONIO DEI
 FRATI FRANCESCANI
7. 維拉斯加塔
 TORRE VELASCA
8. 商住綜合體（一）
 EDIFICIO PER ABITAZIONI ED UFFICI
9. 商住綜合體（二）
 COMPLESSO PER ABITAZIONI E UFFICI
 IN CORSO ITALIA
10. 辦公圖書大廈
 PALAZZO PER UFFICI E LIBRERIA
11. 加拉拉特西集合住宅
 GALLARATESE II HOUSING

注：11 未顯示在地圖中。

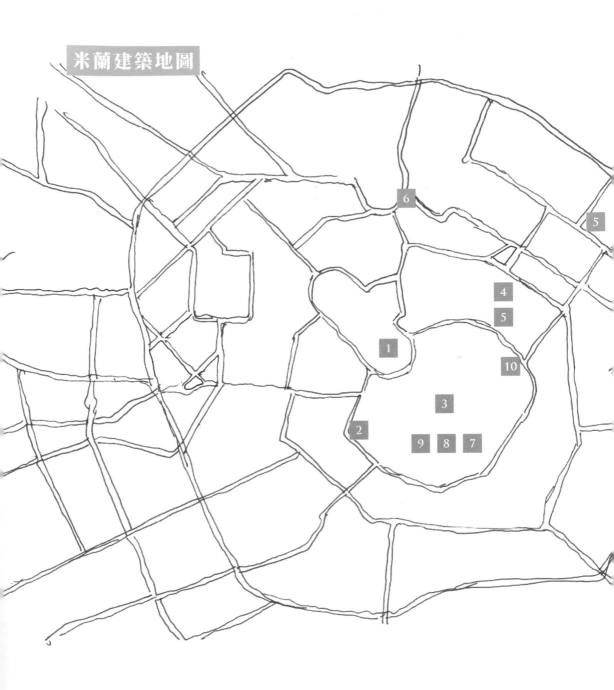

米蘭建築地圖

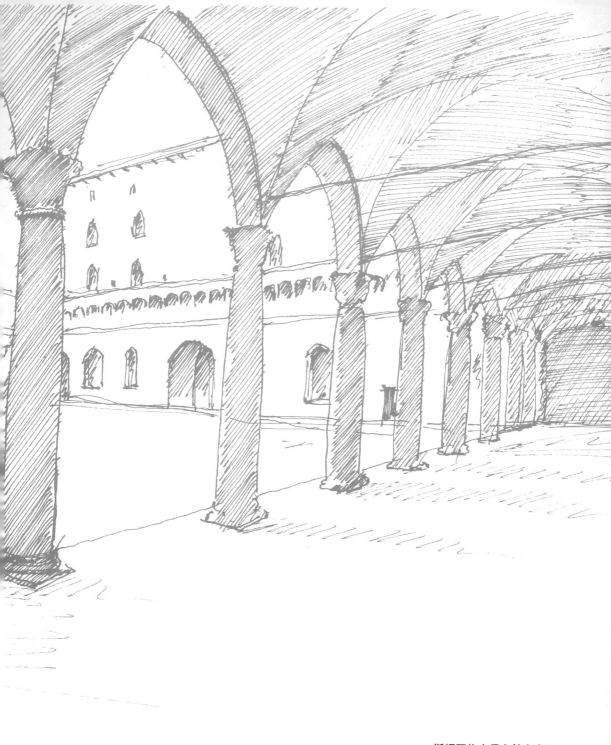

斯福爾扎古堡主館中庭

掃描即刻前往

1

斯福爾扎古堡
CASTELLO SFORZESCO

- 建設時間：1366—1499 年（首次建設）、1891—1905 年（修建）、
 1956—1963 年（修建）
- 建築師：法蘭切斯科一世·斯福爾扎（Francesco Sforza）、BBPR 建築
 事務所等
- 地址：Piazza Castello, 20121 Milano
- 建築關鍵字：斯福爾扎家族；BBPR 建築事務所改建

斯福爾扎古堡室內

原了公爵中庭（Cortile Ducale），精選了當時盛築事務所集中重新規劃和修復了首層，並試圖還以傢俱博物館、樂器博物館等為主。BBPR建使用，現今一層以古代藝術博物館等為主，二層大利BBPR建築事務所操刀重建，作為博物館二戰期間，該城堡受到嚴重破壞。戰後由義

一九○○年到一九○五年，為國王紀念碑。Beltrami）主持。主入口上方的中央塔樓重建於米蘭市。其修復工作由盧卡・貝爾特拉米（Luca才得到修復，並不再作軍事用途，而是移交給築被摧毀，直到十九世紀義大利統一以後，城堡蘭公國與法國交戰後成為軍事用地，戰後部分建始修建，其後人進一步加以增改。一五一五年米建於十四世紀，由法蘭切斯科一世・斯福爾扎開扎家族的居所，現在安置了數個博物館。該建築教堂位於同一軸線上，曾經是統治米蘭的斯福爾斯福爾扎城堡位於米蘭市中心，和米蘭大

產的黑鐵、青銅、石頭進行裝飾，也是為了尋找一種歷史記憶。每個房間牆面上的螺柱、凹槽和軌道製作都具有靈活性，方便更換展品內容，使得每個小空間會隨著遊覽順序更加具有層次感。軍事博物館（Sala delle Armi）中展品的擺設方式是為了重現文藝復興時期的舞臺布景，主館（Sala delle Asse）中達文西在頂棚所繪迷宮得以修復，最終展館中運用類似材料的還原使人們通向米開朗基羅的雕塑「隆旦尼尼的聖殤」（Rondanini Pietà），也是遊覽的精采部分。這些巧妙的安排展現了BBPR建築事務所對於歷史、古典、手工藝和工業的尊重與發揚，同時也對極具特色的義大利戰後建築風格產生了影響。

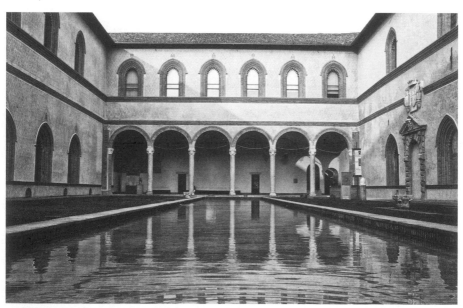

公爵中庭

聖盎博羅削聖殿區域俯視

聖盎博羅削聖殿中庭

聖 盎 博 羅 削 聖 殿
BASILICA DI SANT'AMBROGIO

- 建設時間：1497—1699 年
- 建築師：多納特・伯拉孟特（Donato Bramante）
- 地址：Piazza Sant' Ambrogio, 15, 20123 Milano
- 建築關鍵字：伯拉孟特

掃描即刻前往

聖盎博羅削聖殿教堂位於米蘭文化歷史區，它的擴建一般被認為是出自十六世紀文藝復興時期著名建築師伯拉孟特。擴建工作還未開展，但後世的建築師依照伯拉孟特留下的木製模型忠實地完成了設計中重要的修道院和幾個小禮拜堂。至十六世紀晚期全部竣工時，聖盎博羅削聖殿已經是遠超規定的宗教建築群了。二十世紀初，該教堂經當時米蘭知名建築師喬瓦尼・穆齊奧（Giovanni Muzio）增建和修繕，如今整個建築群為米蘭聖心天主教大學使用。

聖盎博羅削聖殿大廳

擴展知識

作為擴建部分的主體，修道院（Chiostri di Sant' Ambrogio）圍繞兩個緊鄰的方形中庭，平面布局讓人聯想到比伯拉孟特稍早一些的建築師菲拉雷特（Filarete）的米蘭醫院。兩個庭院分別採用了多立克柱式和愛歐尼柱式，這在當時並不常見。同樣不常見的是柱廊拱高七・五公尺，是正常層高的兩倍，這為文藝復興時期圖書館或食堂等雙層建築提供了新的解決方案。柱廊比例上的處理應該受了菲利波・布魯內萊斯基（Filippo Brunelleschi）的佛羅倫斯孤兒院（Spedale di Innocenti）的影響。

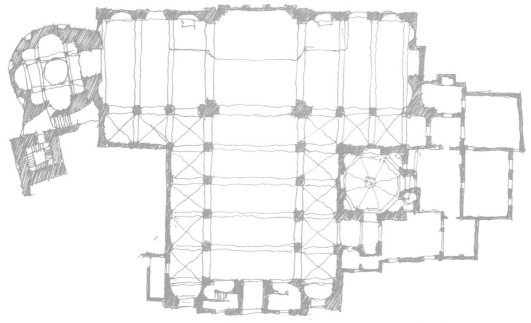

聖沙弟樂聖母堂平面圖

<div>

3

</div>

聖沙弟樂聖母堂
Basilica di Santa Maria presso San Satiro

- 建設時間：1478—1871 年
- 建築師：多納特・伯拉孟特（Donato Bramante）
- 地址：Via Torino, 20123 Milano
- 建築關鍵字：伯拉孟特；假透視和視覺陷阱

掃描即刻前往

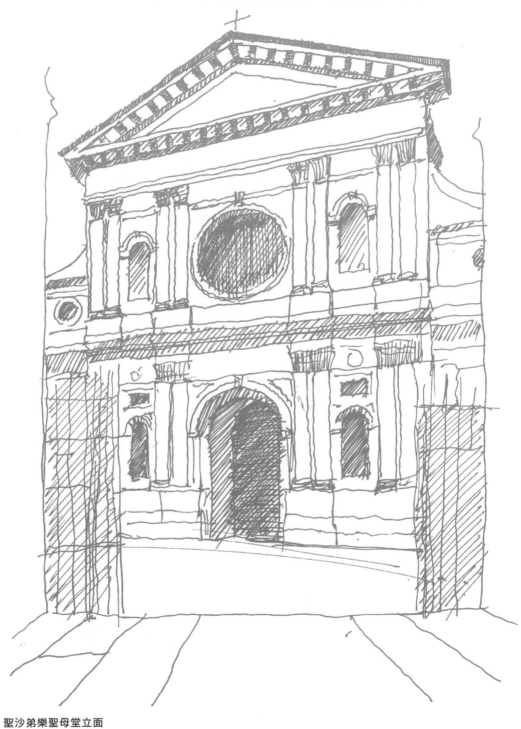

聖沙弟樂聖母堂立面

一四八〇年，原先在烏爾比諾執業的建築師伯拉孟特來到米蘭，開始在米蘭開展其建築活動。

他首先接手了聖沙弟樂聖母堂的部分營建工作。與無數存於當世的天主教宗教建築類似，新教堂重建於中世紀遺址之上並承接其供奉聖人的功能，舊教堂遺存的羅馬風鐘樓也被重新組織到新教堂中。一四七二年斯福爾扎公爵出資建造時，比鄰的米蘭大教堂（Duomo di Milano）業已動工近一百年，同樣位於米蘭舊城區的聖沙弟樂聖母堂則屬於教區教堂，建造的聖器室用作宗教活動的補充。由於資料佚失，已經無從知曉伯拉孟特接手時教堂的完成程度，但可以確定的是，密如蛛網的道路系統對場地的分割和對教堂軸線的控制是伯拉孟特所面臨的重要挑戰。

伯拉孟特在聖沙弟樂聖母堂的擴建中，最為人所津津樂道的是他以透視法創造的狹窄後殿的「進深幻象」。十五世紀初期義大利畫家已經掌握了精準的透視法並運用在繪畫中，使二維平面的畫作給人以極度真實的三維立體空間感受，在巴洛克時期被稱為「視覺陷阱」。伯拉孟特被認為極有可能在烏爾比諾時期師從皮耶羅・德拉・佛蘭切斯卡（Piero della Francesca），後者代表畫作〈理想城市〉以一點透視展現了文藝復興的城市構想。由於場地限制，聖沙弟樂聖母堂後殿的建造十分局促。伯拉孟特在神龕背後設置了一個深度九・七公分的層疊浮雕並飾以極有欺騙性的筒形穹頂方格飾樣，以此為處於中殿的朝聖者「補全」了一點透視下開間九・七公尺的後殿。建築師狡猾地使用了「裝飾」營造「空間」，視覺上實現了拉丁十字平面的完形。

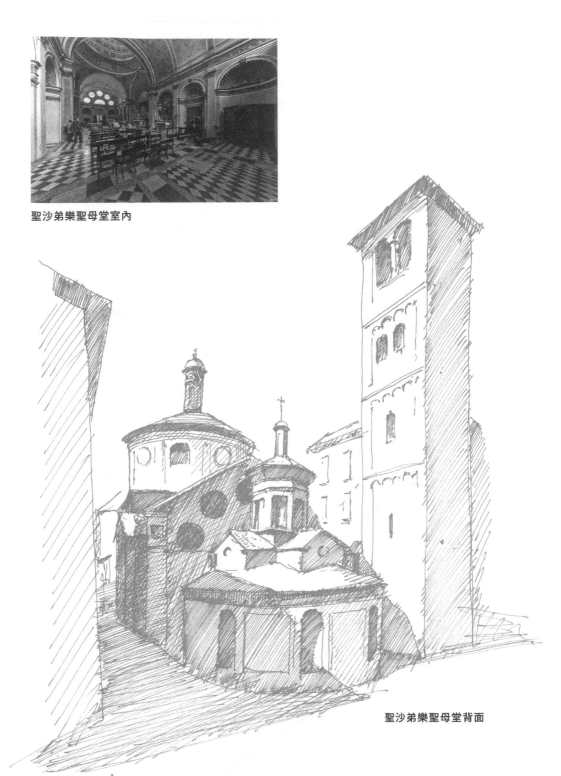

聖沙弟樂聖母堂室內

聖沙弟樂聖母堂背面

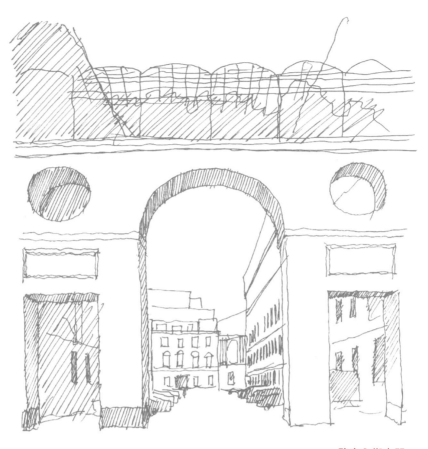

醜宅內街大門

4

醜宅
CA' BRUTTA

- 建設時間：1919—1923 年
- 建築師：喬瓦尼・穆齊奧（Giovanni Muzio）
- 地址：Via della Moscova, 14, 20121 Milano
- 建築關鍵字：喬瓦尼・穆齊奧；九百派

掃描即刻前往

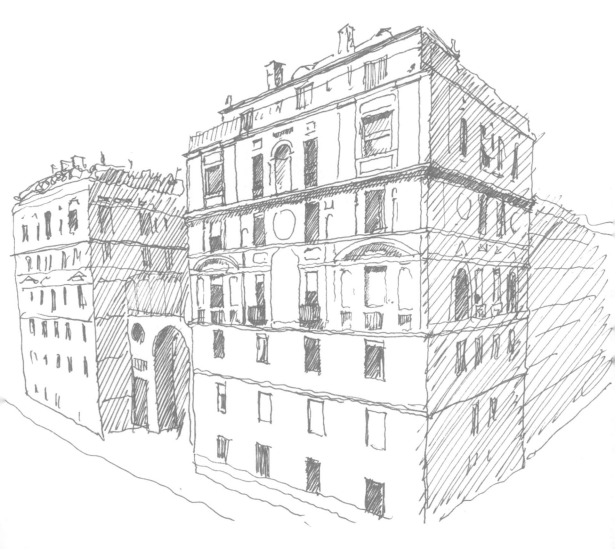

醜宅立面

醜宅建於米蘭的莫斯科瓦（Moscova）住宅區，是義大利建築師喬瓦尼‧穆齊奧的第一個作品。創作的靈感來自於建築師的畫家朋友卡洛‧卡拉（Carlo Carra），卡拉是一位形而上派的畫家，他在一九一五年創作的〈神童〉在當時的藝術圈引起轟動，它以「原始」和「稚氣」對傳統藝術發起了衝擊，所以醜宅也是一種在藝術上形而上、自由解脫的作品。喬瓦尼‧穆齊奧掙脫學術偏見，年僅二十歲的他放棄了當時盛行的米蘭住宅風格和所謂的「米蘭品味」，而是堅持使用強有力的古典建築語言進行設計，因此，在當時這個作品也受到很多負面的評價，被稱為「醜宅」。儘管如此，他認為現代建築不能只被籠罩在混凝土盒子裡，而應該符合人們的情感需求，這一作品為他成為米蘭「二十世紀派」（Novecento）的領導者奠定了基礎。

整個建築外的立面由曲面構成，喬瓦尼‧穆齊奧以這樣的方式來增強建築與周邊火車站及中心道路的連接。從立面中可以看出幾個特點：一是較低的部分是大理石和石灰石的水平展開，二是建築立面穿插了很多法國式的灰色假窗，三是頂部附著著白、黑、粉等顏色的大理石。最值得一提的是立面窗扇相對於建築自身的中心軸線

醜宅平面圖

對稱的，但又和周邊房屋窗戶的位置相對應，融於城市中，從而形成友好的城市立面。大量使用古典元素來進行建築構成的方式成為喬瓦尼·穆齊奧最為典型的創作手法，也為之後「九百派」的建築師們如何運用古典元素提供了最佳的案例。

Novecento：是義大利語，原義為「九百」，意指二十世紀。因此稱為二十世紀派或九百派，創立於一九二二年，是由一群藝術家及建築師在米蘭創立的學派，學派宗旨是為了追溯古典精神。

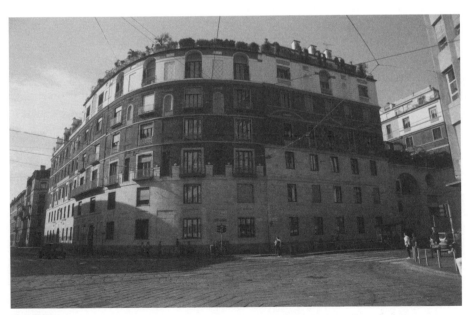

醜宅街景

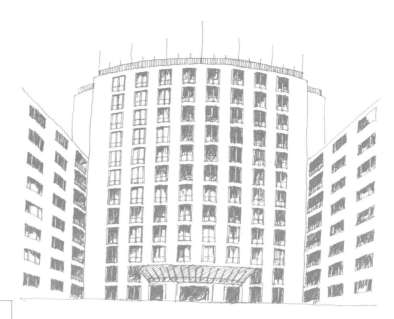

5

蒙特卡蒂尼大廈廣場及立面

蒙特卡蒂尼大廈和蒙特多利亞大廈
PALAZZO MONTECATINI AND PALAZZO MONTEDORIA

蒙特卡蒂尼大廈

- 建設時間：1936—1951 年
- 建築師：吉奧・龐蒂（Gio Ponti）
- 地址：Largo Guido Donegani, 2, 20121 Milano
- 建築關鍵字：混凝土；比例

掃描即刻前往

蒙特多利亞大廈

- 建設時間：1964—1970 年
- 建築師：吉奧・龐蒂（Gio Ponti）
- 地址：Via Giovanni Battista Pergolesi, 25, 20124 Milan
- 建築關鍵字：混凝土；比例

掃描即刻前往

蒙特卡蒂尼大廈

蒙特卡蒂尼大廈位於米蘭市中心商業辦公區域，由義大利建築師吉奧・龐蒂設計。建築平面呈「H」形展開，凹處空間形成小廣場，迎合了街道的需求。這是米蘭第一座現代化建築，二戰時部分被摧毀，戰後得以重建。室內鑲有鋁合金，擺放了鈑金細部的椅子，設置了具有發光指示的廁所設施和電梯。建築立面嵌入鋁合金窗框與綠色大理石。從這座建築開始，建築師吉奧・龐蒂建立了自己在材料和比例上的特色語言。

蒙特多利亞大廈

蒙特多利亞大廈位於米蘭卡亞佐（Caiazzo）街區的街角處，由義大利建築師吉奧・龐蒂設計。

建築平面呈三角形，由三十公尺高的方形體塊和類三角體塊正交構成，迎合並延續了周邊的建築，類三角體塊上的斜邊平行於廣場，建築物的錯落關係增強了明暗對比。立面上，建築師跳出傳統做法，使用比例更為愉悅的開窗方式和連續層疊的凸出體塊來保證充足的光照，這樣的立面也呈現了有趣和獨特的節奏感。材料上使用綠色陶瓷來增強建築表皮的光線反射。

蒙特多利亞大廈西立面

6

方濟各教派聖安東尼奧修會
CONVENTO DI SANT' ANTONIO DEI FRATI FRANCESCANI

- 建設時間：1960—1963 年
- 建築師：路易吉・卡恰・多米尼奧尼（Luigi Caccia Dominioni）
- 地址：Via Carlo Farini 10, 20154 Milan
- 建築關鍵字：多米尼奧尼；鏤空的塔

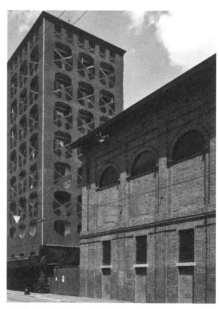

方濟各教派聖安東尼奧修會塔樓外景

掃描即刻前往

方濟各教派聖安東尼奧修會內院及立面

一九六〇年米蘭建築師路易吉·卡恰·多米尼奧尼接手了米蘭方濟各教派聖安東尼奧修會的建設項目。由於教堂已經損毀，修道院補充其功能，同時重新連結起被分隔的教堂與聖器室。建築以塔的形態面向街道，緊貼教堂延展，高度梯次下降，補足了半圓形後殿形成的剩餘空間，向南轉折後連接到聖器室，並與之圍起一個下層式庭院。顯而易見，建築師是以庭院回廊的傳統修道院形式為思考起點的。建築的主體——一座二十九·八公尺的塔，以適度的量體參與到街頭巷尾兩個嚴肅的教堂立面，同時組織起沿街漸漸升高再漸漸降低的空間秩序，這種空間秩序同樣適用於修道院自身。而從城市出發，這座塔與教堂的鐘塔、街對面法西斯主義辦公建築的鐘塔一起面向並對應鄰近的米蘭紀念公墓。

擴展知識

修道院外立面整體被六角形釉面磚覆蓋裝飾，這種材料被多米尼奧尼大量使用在他所參與的住宅建築上，且被同時期的米蘭建築師效仿。

一九五五年，他設計的另一個宗教建築——米蘭聖母學院及修道院（Cenvento e Istituto Beata Vergine Addolorata）落成。在這個項目中，多米尼奧尼以一種磚砌鏤空裝飾布置三到四層的每個窗口。這種裝飾方式同樣被使用在聖安東尼奧修道院，不同的是他使用了一種形似雪花的圖樣並布置在每扇窗，整個塔通透且精緻。

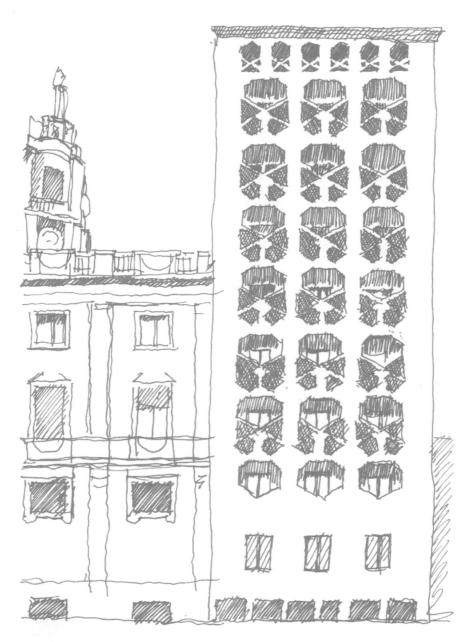

方濟各教派聖安東尼奧修會塔樓立面

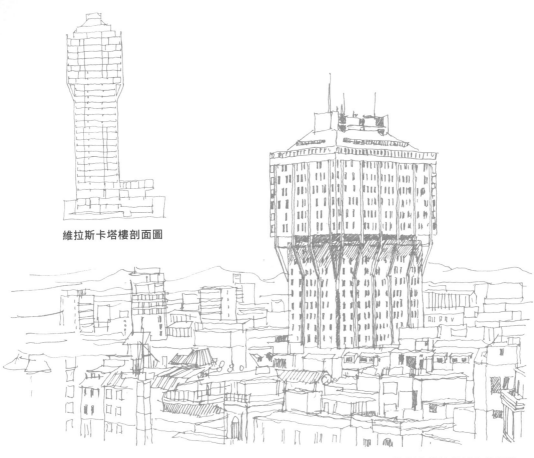

維拉斯卡塔樓剖面圖

維拉斯卡塔樓與城市的關係

維 拉 斯 加 塔
TORRE VELASCA

- 建設時間：1951—1958 年
- 建築師：BBPR 建築事務所
- 地址：Piazza Velasca 3/5, 20122 Milano
- 建築關鍵字：高塔；商業住宅體

掃描即刻前往

維拉斯加塔建成於一九五八年，由當時著名的事務所BBPR主持設計，場地位於米蘭市中心被戰爭毀壞的地區，被要求設計成為一個商業住宅體，並能重新整合城市資源。設計的初衷始於一個帶有幕牆的簡單而透明的建築物，之後建築師設想一種上大下小的結構。下部縮減的面積用以給城市讓出廣場空間，上部增大的建築物為高級公寓擴容，試圖用體積的緊湊性從典型的摩天大樓中脫離出來。因此大約一百公尺高的塔樓具有特殊的蘑菇形狀，在城市天際線中脫穎而出，並對典型米蘭摩天高樓的設計風潮造成衝擊。

堡壘式的高塔

該建築的形式和結構特徵回應了倫巴底傳統，這種傳統結構由中世紀的堡壘和塔組成，在這樣的堡壘中，較低的部分總是較窄，較高的部

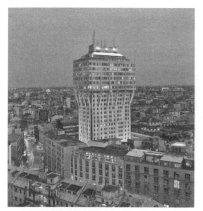

維拉斯卡塔樓夜景

分由木板或石樑支撐。因此，使用光滑的大理石沙礫和混凝土來實現傳統的結構特色，這種形態也是用現代語言對典型的義大利中世紀城堡進行闡釋的結果。同時，塔樓的形態也滿足了空間的功能需求，在接近地面上更窄的部分用於商業辦公，越往頂層更寬敞的部分用於住宅。維拉斯加塔是第一批義大利二戰後現代建築中的代表作，又同時處於米蘭大教堂和斯福爾扎古堡所在的「米蘭建築」歷史語境中。

商住綜合體（一）外景

8

商 住 綜 合 體（一）
EDIFICIO PER ABITAZIONI ED UFFICI

掃描即刻前往

- 建設時間：1950—1952 年
- 建築師：馬里奧・阿斯納戈、克勞迪奧・凡德（Mario Asnago & Claudio Vender）
- 地址：Piazza Velasca 4, Milano
- 建築關鍵字：Asnago&Vender；米蘭商住體

米蘭建築師阿斯納戈與凡德羅設計的商住綜合體位於維拉斯加塔的街對面，同樣位於米蘭城市中心。該建築是一個九層高的商住體，一層是商店，二到四層是辦公室，其餘部分為住宅。建築使用鋼筋混凝土骨架，立面上四層以下使用粉色花崗石覆面，四層以上使用淺棕色瓷磚，形成了平滑的建築表面。建築師在比例、材料和平面格局上都著力體現不一樣的米蘭風格，均勻的開窗和非對稱的入口，這樣的矛盾感不斷在建築身上體現。

的比例以最左側的基準線非對稱展開。建築入口先由緩坡進入，使用大理石和複層玻璃的主樓梯以對稱的形式自下而上過濾掉大量光線，提供了一個非常安靜的交通空間。建築師將該建築上的立面語言擴展到臨近的兩個建築體，極具批判性，塑造了獨有的建築表情和肌理。

擴展知識

立面上的開窗二層至四層使用方形平面玻璃和銀灰色鋁制框架，窗戶的尺度占四塊花崗石大小並處於同一平面，四層以上使用向內的落地鋁製窗以形成更多的光影，所有的窗戶都按照一定

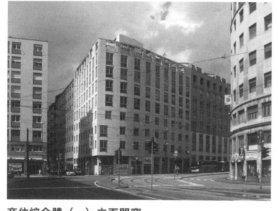

商住綜合體（一）立面開窗

商住綜合體（二）量體軸測圖

<div style="border:1px solid">9</div>

商住綜合體 (二)
COMPLESSO PER ABITAZIONI E UFFIZI IN CORSO ITALIA

- 建設時間：1949—1955 年
- 建築師：路易吉·莫雷蒂（Luigi Moretti）
- 地址：Corso Italia 13-17, 20122 Milano
- 建築關鍵字：米蘭商住體；城市類型

掃描即刻前往

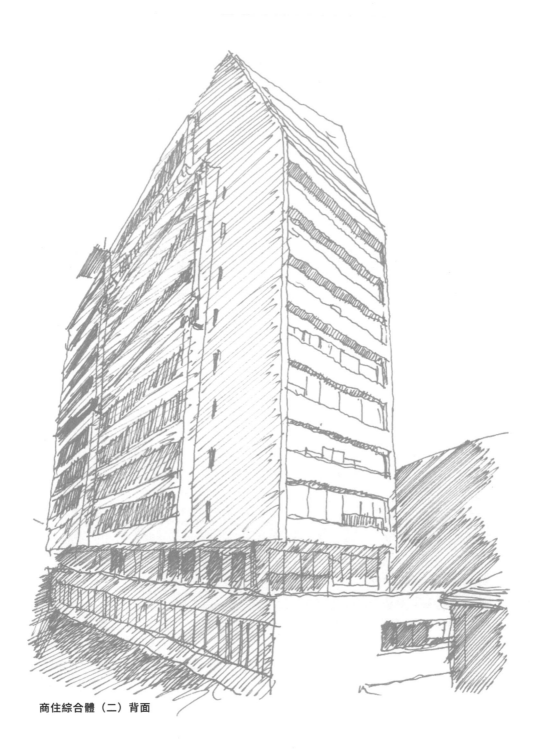

商住綜合體（二）背面

由義大利建築師路易吉‧莫雷蒂設計的商住綜合體位於米蘭歷史文化中心。建築群由四個不同高度和延展方向的量體組成，面向街道的兩個斜向體塊和最外側橫向量體夾出一個通向內院的空間，這樣的組合方式是對城市類型的完善。內院底層是柱廊和商店，其中三個外圍建築體是辦公室和商業體。位於內院盡頭東西走向的建築體是住宅，其橫跨的方式是出於對光照和類型學的考慮。

餘的商業體立面多處使用玻璃幕牆。橫跨的船型形態和建築物上的拐角變化都是建築師的個人語言，對他之後在羅馬的私宅設計有重要影響。

擴展知識

四個建築體都是由鋼筋混凝土柱結構構成，對於平面配置都用類似的模度和比例進行空間劃分。立面上住宅面向街道的那一面使用白色石灰石，呈現較為封閉的狀態，面向內院部分多採用水平的橫向開窗，保證了住宅南面的進光量，其

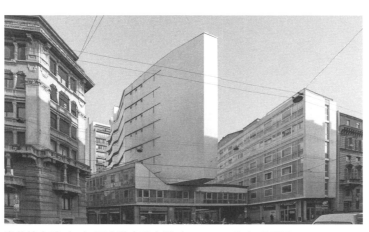

商住綜合體（二）面向義大利大道（Corso Italia）的街景

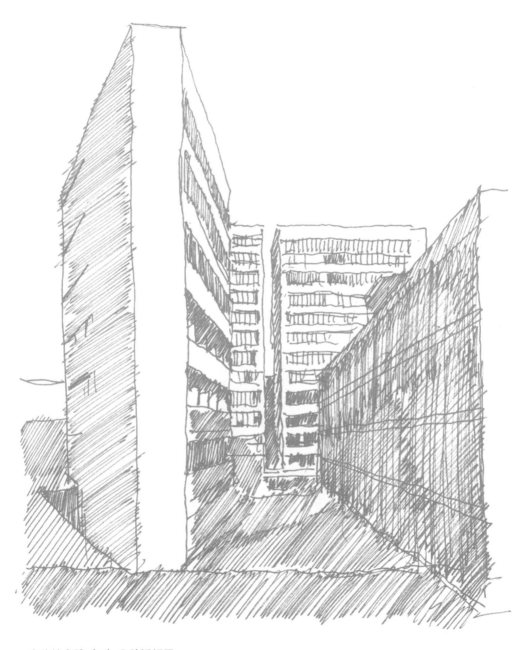

商住綜合體（二）內院透視圖

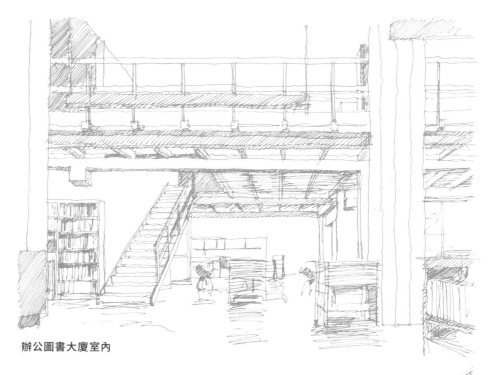

辦公圖書大廈室內

掃描即刻前往

菲吉尼和波里尼規劃的街景

10

辦公圖書大廈
Palazzo per uffici e libreria

- 建設時間：1955—1959 年
- 建築師：路易吉・菲吉尼（Luigi Figini）和基諾・波里尼（Gino Pollini）
- 地址：Via Ulrico Hoepli, 5, 20121 Milan
- 建築關鍵字：混凝土柱樑結構；理性主義

辦公圖書大廈位於米蘭核心地帶，毗鄰聖費德勒（San Fedele）教堂和米蘭大教堂，是第一批二戰後重建項目，由義大利建築師路易吉·菲吉尼和基諾·波里尼設計。一九五三年由於法律規定和建築師波里尼的堅持，該區域的規劃要求設定為建造底層為九公尺高的豎直走廊，從而形成商業街道氛圍。為了符合城市法規和內部使用需求，該建築立面和內部系統獨立，立面為同一模數形成的骨架，工整地面向街道；建築內部以樑柱結構形成自由平面，確保了其功能需求和外部九公尺高柱廊的要求。

擴展知識

立面上露出的結構呈鋼筋混凝土正交網格狀，與開窗玻璃位於同一水平面；柱樑用粉紅色花崗石包裹，與暗紅色的護欄相交。建築一層是書店，二層以上是辦公區域。書店底層用鋼結構做挑出樓板，使空間層次更豐富、建築更通透。相比沿街的通透立面，建築背面較為封閉，建築更通透。設有別墅和花園，在頂層遠眺可以看到聖費德勒教堂頂部。從樑柱結構到屋頂花園的設計也是建築師對勒·柯比意（Le Corbusier）的致敬。

辦公圖書大廈街景

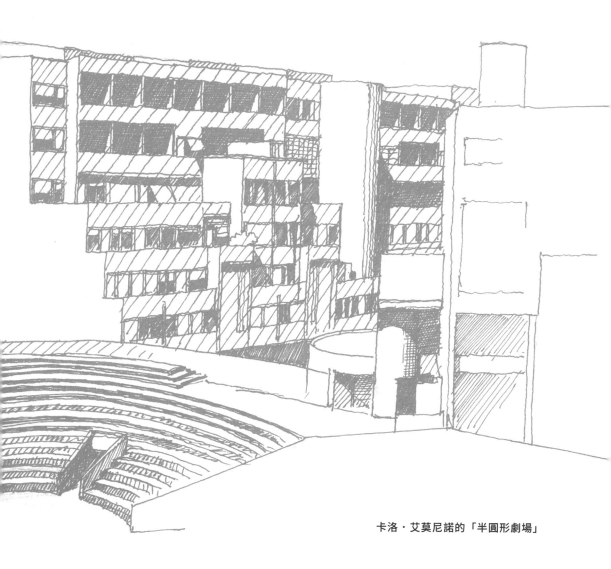

卡洛・艾莫尼諾的「半圓形劇場」

11

加拉拉特西集合住宅
GALLARATESE II HOUSING

- 建設時間：1967—1974 年
- 建築師：卡洛‧艾莫尼諾（Carlo Aymonino）、
 阿爾多‧羅西（Aldo Rossi）
- 地址：Via Enrico Falck, 53, 20151 Milan
- 建築關鍵字：義大利新理性主義；類型學

掃描即刻前往

卡洛・艾莫尼諾
(Carlo Aymonino)

阿爾多・羅西
(Aldo Rossi)

加拉拉特西集合住宅位於米蘭的西北郊，是義大利二戰後年輕建築師中的翹楚阿爾多・羅西和卡洛・艾莫尼諾的代表作。因為基地四周空曠無物，兩人決定將其設計成一個半自足的社區，集居住、辦公、商業設施和公共空間於一體。同時，引入「底層走廊」、「半圓形劇場」、「中世紀塔樓」等類型元素使住戶聯想到歷史傳統，營造出社區的場所，以此來避免當時郊區建設因為城市大眾交通等基礎建設不到位而造成的「睡城（Bed town，居住型市鎮）」、「缺乏歸屬感」等問題。羅西單一的白色住宅建築和艾莫尼諾濃

馬泰奧蒂

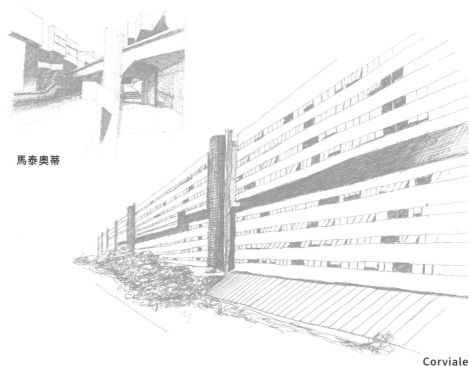

Corviale

阿爾多‧羅西設計的「白色長廊」

加拉拉特西集合住宅是二十世紀六〇年代末到七〇年代初初義大利郊區大社區實驗的其中之一，菲奧倫蒂諾（Fiorentino）團隊在羅馬的「Corviale」（又稱一公里）住宅以及吉卡洛‧德‧卡洛（Giancarlo De Carlo）在特爾尼的「馬泰奧蒂」住宅也屬於這類試驗。這幾個實驗的共同點都是在都市擴張、基礎設施的建設不利以及房產投機過度的情況下，試圖藉由結構性的大尺度建築，包含多種功能和營造場所來緩解城市問題。

住宅區鳥瞰圖

墨重彩的設計更是彰顯了兩人在設計上的不同性格。

一九六七年九月艾莫尼諾接到設計加拉拉特西集合住宅的委託，他毫不猶豫地把其中一棟房子的設計交給了當時同在威尼斯建築學院執教的同事羅西。正是這個作品的成功，讓不久前因為發表《城市建築學》而馳名的羅西在設計作品上也站穩了腳跟。

科莫

科莫是義大利北部阿爾卑斯山南麓的城市，因座落於科莫湖畔而得名，有「絲綢城」之稱。它位於義大利米蘭北部四十公里靠瑞士邊境處，是通向瑞士的鐵路交點與旅遊中心。科莫仍然具有原始羅馬軍事要塞的外觀以及保存完好的中世紀城牆和塔（Porta Torre, Torre Gattoni, San Vitale）。值得注意的地方是市中心有建於一二一五年的市政廳、十四世紀的大理石教堂等哥德式與文藝復興時期建築。一五六八年加利奧主教（Cardinal Tolomeo Gallio）在湖邊修建的別墅（Villa d'Este）是科莫最為知名的建築。這座文藝復興風格的建築最先僅在湖的右邊修建了一部分，由當時最頂尖的建築師設計，一八一五年它落到德國公主卡洛琳手中，公主耗時五年擴建別墅，修建了一個圖書館、一個劇院以及山坡上

一個巨大的花園──可以舉辦大型舞會。二戰時期，城市處於貝尼托‧墨索里尼治下的法西斯政權，由理性主義建築師朱塞佩‧特拉尼（Giuseppe Terragni）設計的法西斯之家、一戰紀念碑、聖伊利亞幼稚園等新建築成為這個時期城市的建成代表作。這對當時義大利理性主義和國際風格的建築都有深刻的影響，在這樣的推動下誕生的法西斯建築風格，也伴隨政權進軍至羅馬。

從聖伊利亞幼稚園望向庭院

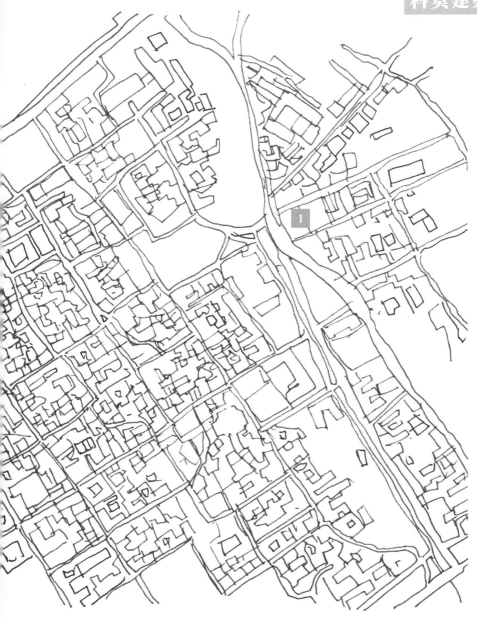

1

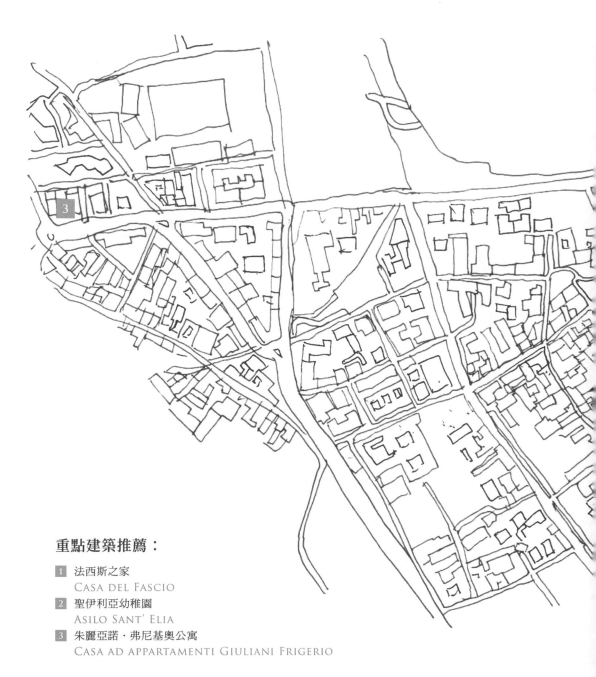

重點建築推薦：

1 法西斯之家
 CASA DEL FASCIO
2 聖伊利亞幼稚園
 ASILO SANT' ELIA
3 朱麗亞諾・弗尼基奧公寓
 CASA AD APPARTAMENTI GIULIANI FRIGERIO

注：2 未顯示在地圖中。

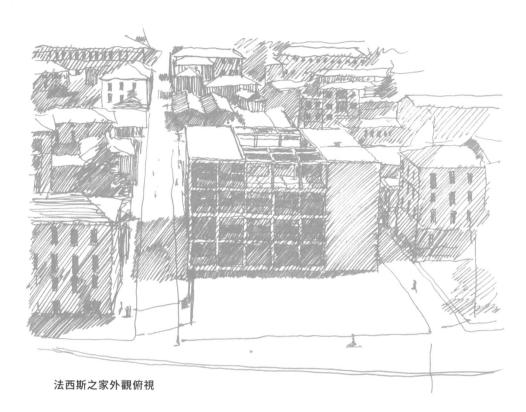

法西斯之家外觀俯視

法西斯之家室內樓梯間

掃描即刻前往

<div style="border:1px solid">1</div>

法西斯之家
CASA DEL FASCIO

- 建設時間：1932—1936 年
- 建築師：朱塞佩・特拉尼（Giuseppe Terragni）
- 地址：Piazza del Popolo, 4, Como
- 建築關鍵字：理性主義；法西斯建築

法西斯之家（又名特拉尼宮）位於義大利北部科莫，是義大利理性主義建築師朱塞佩·特拉尼的代表作之一，建於二十世紀三〇年代，其時處於貝尼托·墨索里尼治下的法西斯政權。該建築為國家法西斯政黨的科莫分支機構，現為當地警察局。特拉尼的法西斯之家是義大利理性主義建築的轉捩點，它在結合了傳統與古典的做法之外創建了新的建築語言。這座融合了現代主義語言和古典精髓的完美作品定義了朱塞佩·特拉尼的建築生涯，可以說是他短暫後半生的一個縮影。

擴展知識

建築表面使用米黃色大理石，其四個不對稱的立面與柯比意所提倡的「自由立面」的理念有別。它們不僅僅是表皮，而是主動地以自由的幾何形式解讀環境，同時極力證明內庭的存在。建築的平面圍繞庭院展開，採用傳統的宮廷模式。而後中庭的設計為雙層的中央會議廳，使用混凝土屋面的玻璃頂採光，四周圍繞著長廊、辦公室和會議室。窗戶嵌入方式的多樣性也承載著一種表現主義的價值。主立面上包含著符號性質的非對稱組合：建築體分割的「虛」和乳白色牆面的「實」。磚石基礎的低立面和正面廣場也表達了建築的紀念性和政治身份。

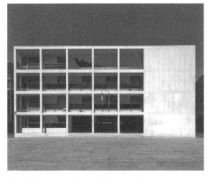

法西斯之家面向廣場的正立面

聖伊利亞幼稚園內院

2

聖伊利亞幼稚園
ASILO SANT' ELIA

- 建設時間：1936—1937 年
- 建築師：朱塞佩・特拉尼（Giuseppe Terragni）
- 地址：Via Andrea Alciato, 15, Como
- 建築關鍵字：混凝土結構；理性主義

掃描即刻前往

使庭院更加自由化，便於採用大面積玻璃幕牆，提升採光度，空間與空間可以相互對話，減少了承重牆帶來的隔閡感。

聖伊利亞幼稚園位於義大利科莫，由義大利建築師朱塞佩·特拉尼設計，是一個理性主義風格的建築。幼稚園臨近一個大型的工人階級社區，平面為「U」形開放式，面向中央庭院，較矮的建築物使建築融於周圍景色中。立面採用大面積玻璃增強了室內外的通透性，傳達了內院與外院的穿透感和模糊交界感。建築師藉由該設計希望在科莫傳達一種人文主義的思想架構，試圖改變以往建築給人的冰冷感。

擴展知識

幼稚園的東側為教室和更衣間，西側為開放的嬉戲空間和廚房，所有的功能圍繞著中庭展開。朝向教室的花園空間可擴展，使用懸臂框架來搭建帳篷，這是建築師透過框架讓使用者去自我實現新空間的方式。建築由混凝土柱結構體系完成，

聖伊利亞幼稚園活動室

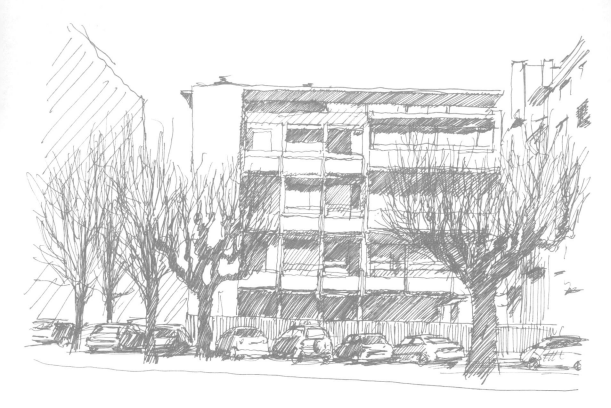

朱麗亞諾‧弗尼基奧公寓街景立面

3

朱麗亞諾‧弗尼基奧公寓
CASA AD APPARTAMENTI GIULIANI FRIGERIO

- 建設時間：1939—1940 年
- 建築師：朱塞佩‧特拉尼（Giuseppe Terragni）
- 地址：Viale Fratelli Rosselli, 24, Como
- 建築關鍵字：混凝土結構；理性主義

掃描即刻前往

朱麗亞諾·弗尼基奧公寓平面圖

朱麗亞諾·弗尼基奧公寓外景

朱麗亞諾·弗尼基奧公寓樓梯間

朱麗亞諾·弗尼基奧公寓住宅位於義大利北部科莫，是義大利建築師朱塞佩·特拉尼的最後一個作品，若不是發生在戰爭時期，該建築會成為其建築生涯重要的轉捩點。從一九三九年開始，由於憲法提出的獨棟住宅不可超出三層和地坪抬高不可超過兩公尺，以及突如其來的戰爭，建築師最終提出並實踐了空間的水平分割和功能分配系統。一九七一年，建築表面改為塗層大理石，護欄材料也發生了改變，並沒有完全保留。

擴展知識

建築占地四百五十平方公尺，整個建築物含有四面相互平行的承重牆，平面上是由兩個正方形重疊和交叉而成的三個部分。西北走向的住戶部分全部抬高，給入口空出了寬敞的空間。建築立面採用連續凸窗、連續的延伸陽臺和懸空構件，嘗試與周圍環境互動，頂層使用懸臂構架的屋頂花園，反映了建築受到柯比意建築風格的影響。

曼圖阿

曼圖阿是義大利北部的小城，約建於西元前兩千年，屬於倫巴底大區，是曼圖阿省省會。它位於波河中游平原，米蘭城東南部，三面被波河支流明喬河形成的幾個湖泊所環繞。在歷史上，曼圖阿是北義大利文藝復興時期的中心，是一座享有盛名的中世紀古城；建築大師阿伯提為數不多的作品也誕生於此；它的郊區有著名的、繪有精美壁畫的古羅馬風別墅；當然最妙的還是由於這座城市人煙稀少，所以有「人間樂土」和「舉世無雙文藝復興時期的城市建築群」之稱，其古建築已被列入世界歷史遺產名錄。值得一提的是，曼圖阿市民政治傾向多為左派，信仰社會主義。

著名的詩人維吉爾誕生在這裡，貢扎加公爵們三百多年來的休閒首選也是這裡。文藝復興期間，在貢扎加家族的鼎力支持下，以朱利歐・羅馬諾（Giulio Romano）為主的建築師建造了一批典型文藝復興時期的教堂和宮殿。而且這座城市也是莎士比亞將其小說裡的人物羅密歐從維洛納城流放到的地方；威爾第的歌劇《弄臣》也是以該城市為背景展開的。所有這些文化特色均與這個小城周圍的街道名、路標和紀念碑相聯繫。這種戲劇性的連結因為歌劇文化的興盛在十八世紀得以強化。

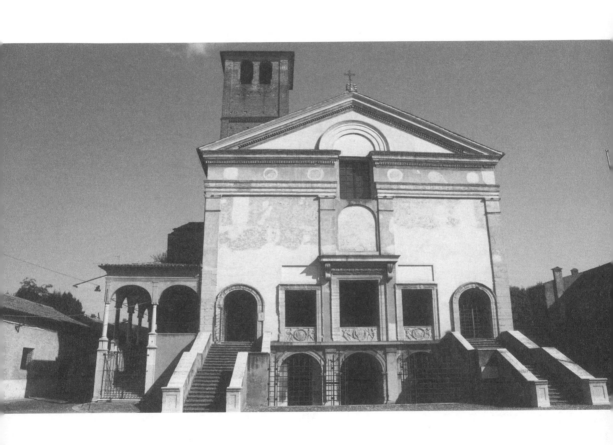

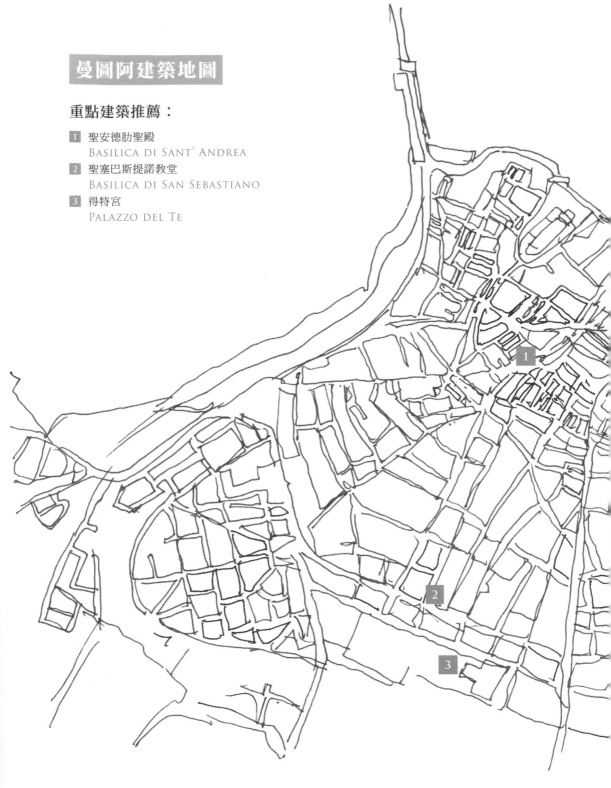

曼圖阿建築地圖

重點建築推薦：

1　聖安德肋聖殿
　　Basilica di Sant' Andrea
2　聖塞巴斯提諾教堂
　　Basilica di San Sebastiano
3　得特宮
　　Palazzo del Te

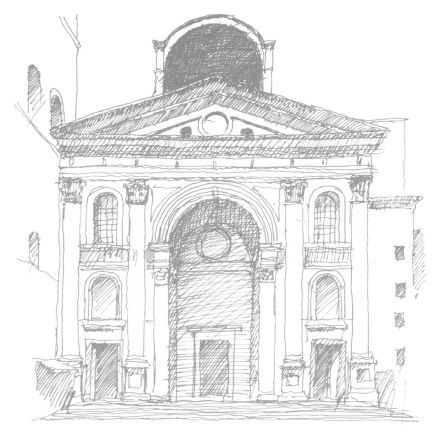

聖安德列教堂正立面

1

聖安德肋聖殿
BASILICA DI SANT' ANDREA

- 建設時間：1472—1732 年
- 建築師：萊昂・巴蒂斯塔・阿伯提（Leon Battista Alberti）
- 地址：Piazza Andrea Mantegna, 1, 46100 Mantova
- 建築關鍵字：文藝復興；拱圈結構

掃描即刻前往

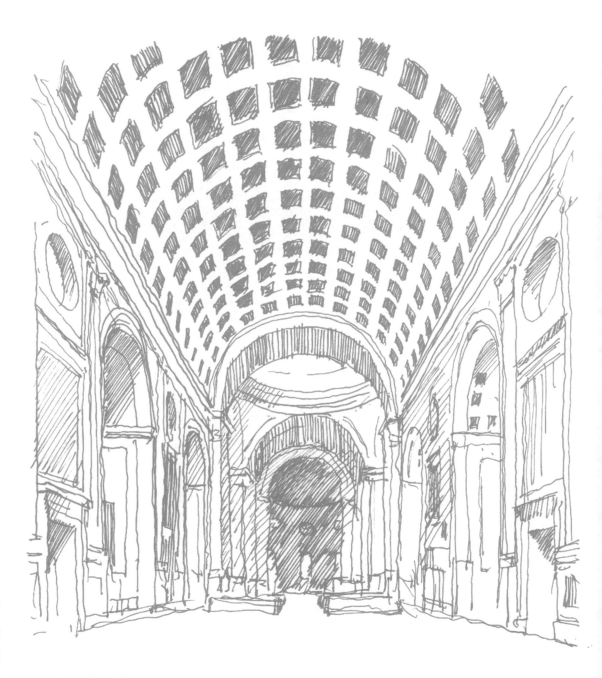

聖安德列教堂內部中庭

一四七二年，在完成了位於里米尼的馬拉泰斯塔神廟的設計工作後，阿伯提接受了曼圖阿主教堂聖安德肋聖殿的設計委託。出資人是當時的曼圖阿伯爵盧多維科三世·貢扎加（Ludovico III Gonzaga），他與馬拉泰斯塔家族的緊密關係是形成委託的重要原因，而兩座教堂風格上的連續性也是顯而易見的。阿伯提依舊以古羅馬凱旋門為模型構想教堂正立面，中央拱門兩側各布置兩根科林斯壁柱，這很可能是受到安科納的圖拉真拱門（Arco di Traiano di Ancona）的啟發。四根壁柱托起希臘神廟式山牆的三角面，巨大的筒形拱頂從教堂內部延伸出立面並架在山牆之上。教堂平面呈拉丁十字；短軸上，巴西利卡或哥德式教堂的耳堂由兩個小禮拜堂替代。這座教堂無疑是早期文藝復興階段最為傑出的作品之一，而後眾多受阿伯提影響的建築師延續著這種風格，曼圖阿幾乎成為倫巴底文藝復興的首都。

擴展知識

阿伯提沿著拉丁十字的長短軸線建造了跨度十八公尺的平頂鑲板裝飾筒形拱頂，交叉處由圓頂連接。這是自羅馬時代後至當時人類建造的跨度最大的筒形拱頂。巨大的筒形拱頂由小拱和兩根細柱組成的巨拱、以「ABABA」的方式交替支撐，每兩根巨柱和一個小拱的「ABA」組合組成一個與教堂正立面相同的凱旋門式結構，教堂的內部與外部由此達到了讓人難以置信的統一。阿伯提對聖安德肋聖殿內部空間的處理形成的建築語言，深刻地影響了伯拉孟特和後世手法主義建築師們。

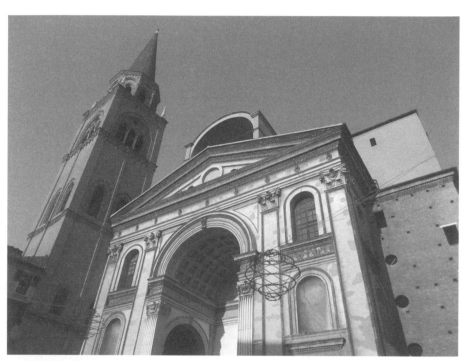

聖安德肋聖殿外景

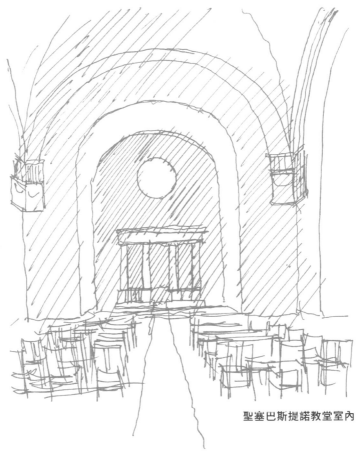

聖塞巴斯提諾教堂室內

2

聖塞巴斯提諾教堂
BASILICA DI
SAN SEBASTIANO

- 建設時間：1460—1529 年
- 建築師：萊昂·巴蒂斯塔·阿伯提
 （Leon Battista Alberti）
- 地址：Via Giovanni Acerbi, 46100 Mantova
- 建築關鍵字：文藝復興；拱圈結構

聖塞巴斯提諾教堂平面圖

掃描即刻前往

在阿伯提設計令他名聲斐然的聖安德肋聖殿的十年之前，同樣在曼圖阿，聖塞巴斯提諾教堂的重建任務交到了阿伯提手中。

老教堂處在一片地勢較低的窪地，汛期上漲的河水常會灌入中殿。不僅如此，老教堂十六公尺乘十六公尺的正方形建築也無法滿足貢扎加公爵重振城市的雄心。阿伯提基於這兩點提出了一個雙層、以正方形中殿為中心的希臘十字式教堂方案。通常教堂地下層的地穴被抬到地面層，效果類似用一個方臺將教堂托起，避免洪水灌入主殿。教堂側面通向二層的樓梯取代傳統正立面主門作為入口。二層立面的圓拱開口接續了樓梯拱頂，通透的前殿更像是一座涼廊。三個半圓形後殿和方形涼廊前殿組成了十字的四臂，每間都拱起一個軸線通過教堂平面中心的筒形穹頂。

儘管阿伯提的設計並沒有被完全採用，但教堂精巧的數學關係仍能被感知。教堂落成後經過

幾次整修，一九二五年安德列·斯奇亞維的大幅度改建最具爭議。他在教堂主立面兩側加建了兩座樓梯，這個不合邏輯的結構令主立面的洞口成為主門，儘管建於十五世紀的側樓梯仍完整存在。相反地，一派學者則認為這個動作是源於阿伯提最初手稿中存在的兩側坡道。

聖塞巴斯提諾教堂主立面

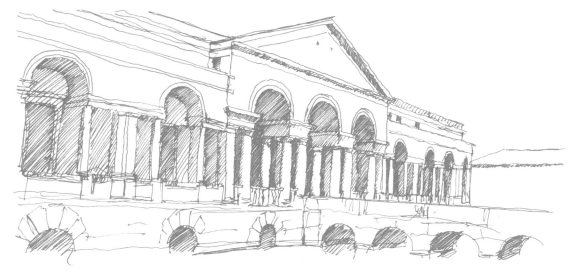

得特宮內院立面

得特宮平面圖

3

得特宮
PALAZZO DEL TE

- 建設時間：1524—1534 年
- 建築師：朱利奧・羅馬諾（Giulio Romano）
- 地址：Viale Te, 13, 46100 Mantova
- 建築關鍵字：矯飾主義；文藝復興宮殿

掃描即刻前往

得特宮位於曼圖阿舊城區南部城門外，由義大利建築師朱利奧・羅馬諾於一五二四年到一五三四年為曼圖阿的侯爵費德里科二世・貢扎加（Federico II Gonzaga）設計，是手法主義風格時期的建築代表作。朱利奧・羅馬諾是拉斐爾的學生，創作的靈感來自於維特魯威對於住宅的描寫。該建築的外殼框架就設計了十八個月，平面上整體來說是一座正方形的宮殿，內部嵌套了一個與世隔絕的正方形庭院。花園的設計補充了整個建築的完整性。

擴展知識

宮殿四邊中心各有一個入口，每一個入口處設有一個與周邊城市互通的前庭（Loggia Grande），前庭外側設有三個石砌的尖拱；西側的前庭是正方形，並用四個柱子劃分成三個中殿，其中殿為拱圈式，相鄰兩個側殿則為平頂。宮殿整體比例關係與以往不同，由於只有一層的關係，它更像是一個又大又矮的盒子。建築的表面採用粗糙的石塊，立面靠近地面的位置使用方形窗戶，對應方形窗戶的上方為同等寬度的長窗。

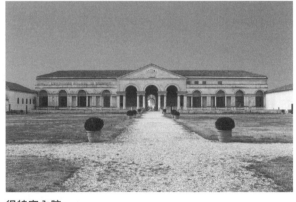

得特宮內院

杜林

杜林，義大利第三大城市，皮埃蒙特大區的首府，該城市因為它的巴洛克、洛可可和新古典主義法式建築而舉世聞名。杜林始建於羅馬帝國時期，為軍事要地。中世紀文藝復興時期曾為自治城市國家。十九世紀末為義大利西北部重要的輕工業中心。它的歷史中心保存著大量的古典式建築和巴洛克建築。杜林還是義大利北部的經濟重鎮和商業中心，一八九九年七月，吉亞尼·阿涅利（Giovanni Agnelli）在杜林創建了菲亞特公司。這個城市幽靜的街巷還曾深深吸引了哲學家弗里德里希·威廉·尼采（Friedrich Wilhelm Nietzsche）和大預言家諾斯特拉達穆斯（Nostradamus），而耶穌裹屍布之謎更是令世人

對這座城市趨之若鶩。第一次世界大戰後，工人和企業家之間的衝突頻繁。由於致力發展汽車製造業，杜林在二十世紀初期成為主要的工業中心。這也使它獲得了「義大利汽車之都」的暱稱。杜林是同盟國在二戰期間的戰略轟炸目標，整個城市遭到嚴重破壞，直到一九四五年才獲得解放。一九四五年四月二十五日，義大利北部各大城市發起武裝起義，義大利抵抗運動解放杜林，從此杜林擺脫了納粹法西斯的統治。二戰後，杜林迅速重建，並成為義大利經濟奇蹟的象徵，一批優秀的北方新理性主義建築師也隨之誕生。

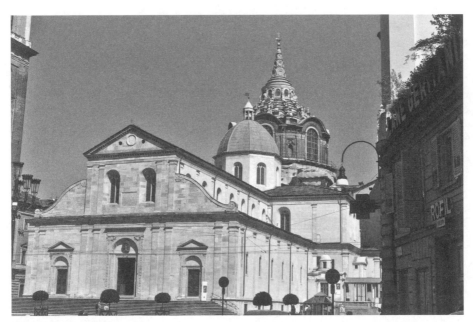

神聖裹屍布小堂外景

杜林建築地圖

重點建築推薦：

1. 神聖裹屍布小禮拜堂
 CAPPELLA DELLA SACRA SINDONE
2. 卡里尼亞諾宮
 PALAZZO CARIGNANO
3. 聖羅倫佐教堂
 REAL CHIESA DI SAN LORENZO
4. 安托內利尖塔
 MOLE ANTONELLIANA
5. 菲亞特汽車工廠
 LINGOTTO
6. 杜林帕拉維拉體育館
 PALAVELA DI TORINO
7. 杜林勞動宮
 PALAZZO DEL LAVORO

注：5～7 未顯示在地圖中。

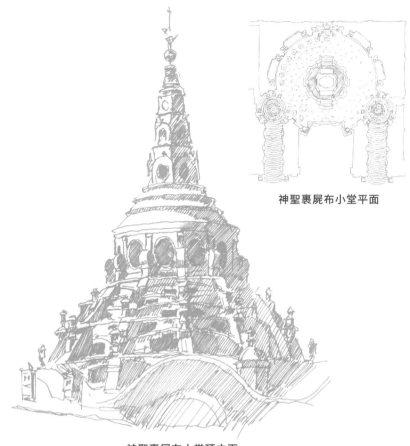

神聖裹屍布小堂平面

神聖裹屍布小堂頂立面

1

神聖裹屍布小堂
CAPPELLA DELLA SACRA SINDONE

- 建設時間：16—17 世紀末
- 建築師：瓜里諾‧瓜里尼（Guarino Guarini）
- 地址：Piazza San Giovanni, 10122 Torino
- 建築關鍵字：巴洛克；拱圈結構

掃描即刻前往

建築師瓜里諾・瓜里尼是十七世紀義大利皮埃蒙特式巴洛克風格的旗幟性人物。年輕時，瓜里尼在羅馬結識的另一位巴洛克天才建築師弗朗切斯科・博羅米尼（Francesco Borromini）深刻地影響了他的職業生涯。瓜里尼自身擁有天才般的數學天賦，並對哥德式建築結構十分感興趣，讓他完成了很多精巧複雜的設計，其中杜林主教堂的神聖裹屍布小堂是最令人難以置信的。這座小堂作為主教堂的聖器室，目的是為了珍藏薩伏依家族持有的耶穌裹屍布。已經建成的主教堂緊鄰杜林皇宮，小堂增建在兩者之間的楔形空間。

擴展知識

瓜里尼在黑色大理石覆蓋的圓形鼓座上升起六扇半圓拱形窗，而每扇窗的拱頂石位置會作為更上一層拱的起拱點再次升起跨度減小的六扇三心拱形窗，這種精巧的幾何關係重複了八次，形成了一個倒鐘乳石形的鏤空尖頂，最高處建築使用了通透的玻璃圓罩做封閉。在玻璃圓罩外部，設計了一個鏤空的尖塔式的外罩作為保護，而這個結構在禮拜堂的內部是不可見的。整個尖頂以難以置信的穿透性將光引入室內。結構形成的縱向感引導朝聖者仰頭望向光源，營造出神聖莊重的氛圍。由安東尼奧・貝托拉（Antonio Bertola）設計的銀製神壇被保留下來，作為盛放耶穌裹屍布的神龕，黑白相互交替的大理石鋪地凸顯了神壇的地位。

神聖裹屍布小堂穹頂

卡里尼亞諾宮立面

卡里尼亞諾宮樓梯入口裝飾

2

卡里尼亞諾宮
PALAZZO CARIGNANO

- 建設時間：1679—1685 年
- 建築師：瓜里諾・瓜里尼（Guarino Guarini）
- 地址：Via Accademia delle Scienze, 5, 10123 Torino
- 建築關鍵字：巴洛克建築

掃描即刻前往

卡里尼亞諾宮位於義大利杜林市中心，現為國家復興運動博物館。這曾經是卡里格南親王的私人府邸，因而得名。工程始於一六七九年，當時親王已經五十一歲。他委任當時著名的建築師瓜里諾·瓜里尼設計，宮殿的東立面面向卡洛·阿爾貝托（Carlo Alberto）廣場，其形態線條平直克制；建築西立面外觀豪華，呈現非常獨特的橢圓形。瓜里尼還在宮殿中心建造了巨大的奢華前庭。

擴展知識

這是一座紅磚砌成的典型的巴洛克風格建築，具有一個橢圓形凹凸立面，立面建築裝飾都使用了當地特製的生磚和水泥，這種立面在義大利只出現於博羅米尼在羅馬設計的四泉聖嘉祿堂（Quattro Fontana）。宮殿入口兩側設有鐘乳石壁柱，引領人們進入宮殿大廳。室內設有具有當地特色的馬賽克地磚、神話式的柱頭和位於多處走道間的橢圓假面，營造出類似貝尼尼（Lorenzo Bernini）在羅浮宮所表達的巴洛克奢華感。

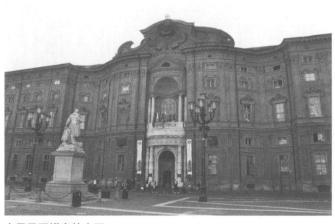

卡里尼亞諾宮外立面

聖羅倫佐教堂平面

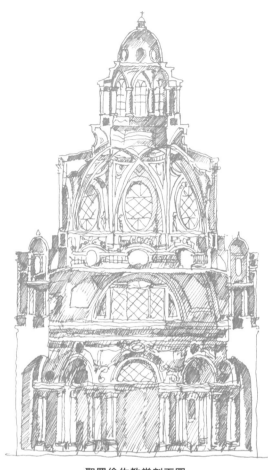

聖羅倫佐教堂剖面圖

3

聖羅倫佐教堂
REAL CHIESA DI SAN LORENZO

- 建設時間：1668—1687 年
- 建築師：瓜里諾・瓜里尼（Guarino Guarini）
- 地址：Via Palazzo di Città, 4, 10122 Torino
- 建築關鍵字：巴洛克建築；模數

掃描即刻前往

聖羅倫佐教堂是一所位於杜林的教堂，又稱聖羅倫佐皇家教堂，位於城堡廣場中央的西北側。

教堂經歷了近一個世紀以來的擴建，在一六三四年其基座得以擴大，而當前教堂的巴洛克結構則是由建築師瓜里諾·瓜里尼於一六六八年到一六八七年設計。一六六七年教堂平面轉化為拉丁十字形，中央穹頂是方形包裹的大八角空間。

橫向橢圓形的大堂通道鑲有大理石和黃金的裝飾。教堂內部牆面以一個彈性和旋轉的節奏展開，簷口處銜有八個曲面，空間獨立且生動。

肋骨系統隨高度疊加，從底部可辨識出穹頂由八個五角星的肋系統疊加交叉而成，並可看出其中心為正八邊形。這樣的構架是對伊斯蘭建築的變形，帶有一種對其「魔鬼的臉」的諷刺意味。

擴展知識

設計來源於數字四，或者四的倍數八，在基督教中意為完美或者基督的回報。從底部開始至圓頂有四個等級的光線提升。穹頂由八瓣花式的拱圈結構構成，由八個大橢圓形窗戶照亮，四個

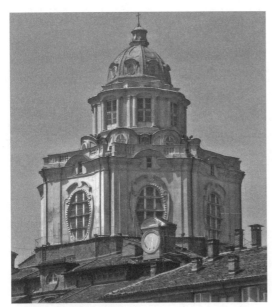

聖羅倫佐教堂穹頂外觀

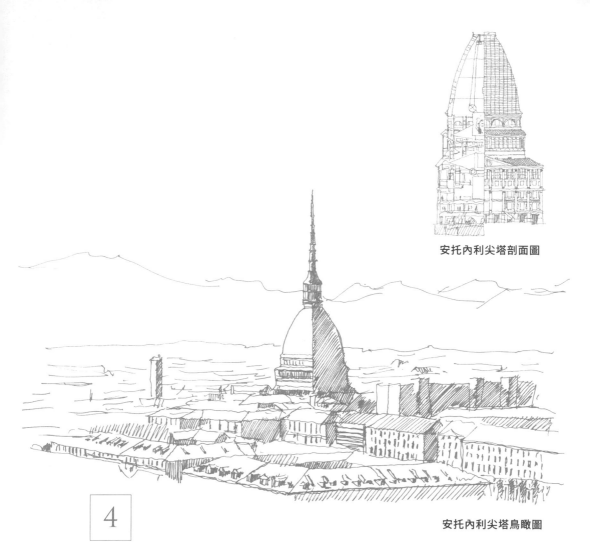

安托內利尖塔剖面圖

安托內利尖塔鳥瞰圖

4

安托內利尖塔
MOLE ANTONELLIANA

- 建設時間：1863—1889 年
- 建築師：亞歷山德羅・安托內利（Alessandro Antonelli）
- 地址：Via Montebello, 20, 10124 Torino
- 建築關鍵字：鋼鐵；高塔

掃描即刻前往

安托內利尖塔穹頂內部及電梯

安托內利尖塔外觀

從城市中看安托內利尖塔

安托內利尖塔是義大利城市杜林主要的地標，並以建造此塔的建築師亞歷山德羅·安托內利命名。工程開始於一八六三年，完成於二十六年後的一八八九年，此時安托內利已經去世。一九五三年五月二十三日的龍捲風和暴雨，摧毀了該塔最上面的四十七公尺，遂於一九六一年重建。目前塔內設有國家電影博物館，它也是世界最高的博物館，其內部穹頂中設置的鋼結構垂直電梯令人歎為觀止。

擴展知識

此建築最初作為猶太會堂。在一八六〇到一八六四年，猶太人出資僱用建築師亞歷山德羅·安托內利增建一百二十一公尺高的圓尖頂來顯示身份。最終建築師私自修改，使圓頂達一百六十七公尺。該復興式的建築被視為新哥德式和新古典主義風格建築糅合的一種嘗試。在沒有忽視傳統的建築語境下，安托內利對鐵這種材料不斷探索其結構的可能性，這種技術上的創新和融合，使尖塔也實現了特殊的地標身份。

菲亞特汽車工廠屋頂跑道

菲亞特汽車工廠
LINGOTTO

菲亞特汽車工廠內部結構

- 建設時間：1982—2003 年改造
- 建築師：馬特‧特呂科（Mattè Trucco）、
 倫佐‧皮亞諾（Renzo Piano）
- 地址：Via Nizza 230-294, Torino
- 建築關鍵字：鋼筋混凝土結構；改造

掃描即刻前往

菲亞特汽車工廠位於杜林尼茲‧米勒方蒂（Nizza Millefonti）建築群內，建於二十世紀初，是歐洲規模最大、最現代化的汽車製造工廠。建築為占地五百公尺長的五層樓，建築面積達一百萬立方公尺，配有屋頂實驗臺。菲亞特汽車工廠是鋼筋混凝土模組化建設的第一個例子，基於三個要素的重複：柱子、樑和樓板。一九二三年，馬特‧特呂科設計了這座屋頂具有獨特賽道的汽車工廠。現代主義者勒‧柯比意稱讚它是「當今最大、最受尊敬的工廠」。工廠於一九八二年關閉。菲亞特集團一九八五年委託倫佐‧皮亞諾進行大樓車間的改造。該專案旨在將建築物改造成多功能中心，在維持其建築原有特色的同時開發更多可能性。建築的外觀基本上維持不變，但其內部完全修改，以便容納展覽中心、會議中心、禮堂、兩個酒店、辦公室和零售空間。一九九七年，菲亞特集團的管理總部搬回這裡。二〇〇二

年，杜林理工大學汽車工程系也設置在大樓內。大樓屋頂上設置了一個完全透明「泡泡」形式的會議室。

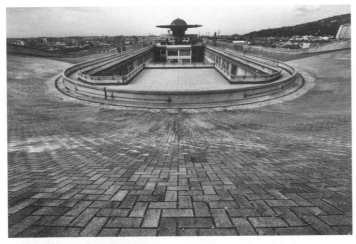

菲亞特汽車工廠屋頂跑道全景

掃描即刻前往

6

杜林帕拉維拉體育館
PALAVELA DI TORINO

- 建設時間：2003—2006 年
- 建築師：蓋・奧倫蒂（Gae Aulenti）
- 地址：Via ventimiglia, 145, 10127 Torino
- 建築關鍵字：新理性主義；帆形結構

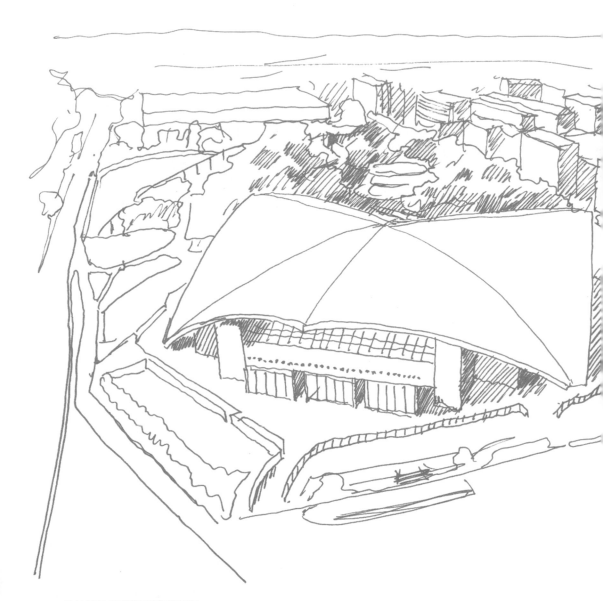

杜林帕拉維拉體育館鳥瞰圖

蓋・奧倫蒂

杜林帕拉維拉體育館位於新工業區，最初為慶祝義大利統一的第一個百年而設計。義大利女建築師蓋・奧倫蒂於二〇〇三年為冬季奧運會對體育館進行改造。由於既有建築又有工程方面的限制，建築師蓋・奧倫蒂以兩個與網罩相連的帆拱實現內部巨大空間的覆蓋，以保留原有的結構，並呈現更高的高度。新的體育館呈現出兩種不同建築語言並列而形成的立面，一方面表達了高度不變的結構緊密度，另一方面呈現其不同體積的複雜性。

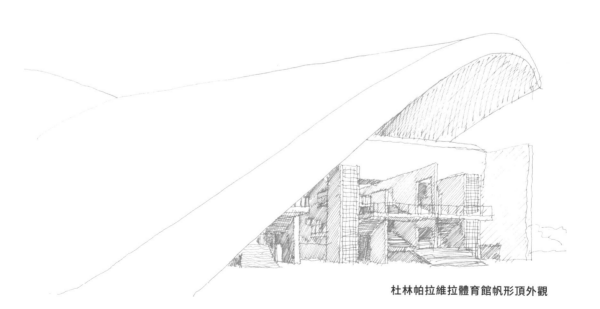

杜林帕拉維拉體育館帆形頂外觀

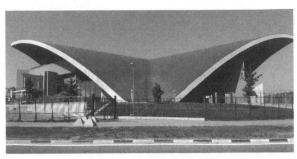

杜林帕拉維拉體育館帆拱外景

擴展知識

建築師希望透過修復和改造的部分創立所謂「房屋裡的建築」，獨特的結構懸浮於原有建築之上，使得原建築仍然與外部連通。新建築的兩個非對稱機體由網狀空間覆蓋並連接在一起，新舊建築在不同建築物之間的互動產生了新的空間趣味。這樣設計的目的也是為了容納更多的觀眾。並恢復過去建築價值觀和歷史文化，又保持各自的相對獨立性，蓋·奧倫蒂表達了作為女性建築師特有的關懷視角，同時又有著獨立且自由的精神。

杜林帕拉維拉體育館帆剖面圖

杜林勞動宮平面圖及剖面圖

杜林勞動宮外觀

杜林勞動宮屋頂結構

7

杜 林 勞 動 宮
Palazzo del Lavoro

- 建設時間：1959—1961 年
- 建築師：吉奧・龐蒂（Gio Ponti）
- 工程師：皮埃爾・路易吉・奈爾維（Pier Luigi Nervi）
- 地址：Via Ventimiglia, 221, 10127 Torino
- 建築關鍵字：鋼筋混凝土結構

掃描即刻前往

杜林勞動宮由建築師吉奧‧龐蒂和工程師皮埃爾‧路易吉‧奈爾維為一九六一年杜林博覽會而設計，建築為占地面積約七千九百平方公尺的展覽建築。像密斯（Mies van der Rohe）的建築物一樣，奈爾維的設計旨在用結構帶來一種新的物理空間體驗。但是密斯尋求自由的內部空間，而奈爾維則強調由建築結構形成的空間氛圍。勞動宮也不例外，簡單的正方形屋頂被分成十六個彼此結構分離的鋼屋頂隔間，每個隔間都由高二十公尺左右的混凝柱進行支撐。外牆完全以玻璃覆蓋，大型的垂直豎框被組裝在建築立面上。

擴展知識

柱傘結構在勞動宮中的革新之處表現在水泥柱體和金屬預製傘件的交接。柱頭的鋼件分為上下兩部分，下部分類似傘頭結構作為過渡，擴大作用面積並分散受力。大樑間以小樑過渡交接屋面，屋面排列為輻射形。不管從物理空間上，或者邏輯層面上，後人將柱傘理解為精神性的對象，如果從城市的角度去理解勞動宮的空間形式，即是十六座城市以柱為中心向外擴張形成的城市群。

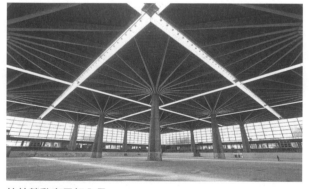

杜林勞動宮屋架內景

熱拿亞

熱拿亞是義大利最大的商港和重要的工業中心，是利古里亞大區和同名省熱拿亞省的首府，位於義大利西北部，利古里亞海熱拿亞灣北岸。

二〇〇四年熱拿亞被選為當年的「歐洲文化首都」，它歷史悠久，曾是海洋霸主熱拿亞共和國的首都，而早在古羅馬建城之前，利古里亞人就已經居住於此。熱拿亞曾是羅馬帝國的一個行政區，在羅馬帝國滅亡之後，落入拜占庭手中，後來又相繼被倫巴底和法蘭克人所占領。熱拿亞為了獲得東方的商業霸權跟威尼斯共和國進行四次規模較大的戰爭，威尼斯人馬可·波羅就是在熱拿亞的監獄裡完成他的《馬可·波羅遊記》的，熱拿亞此時明顯衰落了。在這之後，熱拿亞成為

西班牙帝國統治下的自治共和國，實現了短暫的復興。但隨著十七世紀西班牙的衰落，熱拿亞也於十八世紀繼續慢慢衰落，於一八〇五年被法國吞併。以聖羅倫佐主教教堂（Cattedrale di San Lorenzo）為主的諸多古蹟散落在熱拿亞城市中。

熱拿亞也是當今建築大師倫佐·皮亞諾的故鄉。

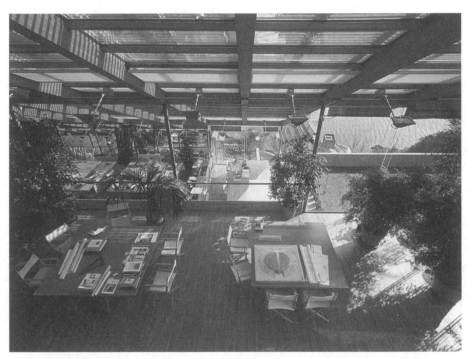

倫佐・皮亞諾建築工作室內景

熱拿亞建築地圖

重點建築推薦：

1 聖羅倫佐教堂地下珍寶館
 THE TREASURY OF SAN LORENZO CHURCH
2 倫佐‧皮亞諾建築工作室
 RENZO PIANO BUILDING WORKSHOP

注：2 未顯示在地圖中。

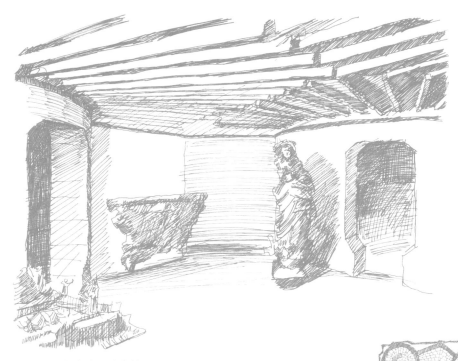

聖羅倫佐教堂地下珍寶館展區

聖羅倫佐教堂地下珍寶館平面圖

<div style="border:1px solid">1</div>

聖羅倫佐教堂地下珍寶館
THE TREASURY OF
SAN LORENZO CHURCH

- 建設時間：1953—1956 年
- 建築師：佛朗哥・阿爾比尼（Franco Albini）
- 地址：Piazza S. Lorenzo, 16123 Genova
- 建築關鍵字：修復

掃描即刻前往

聖羅倫佐教堂地下珍寶館穹頂

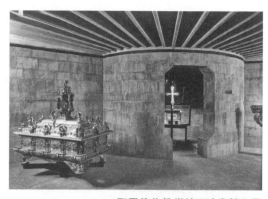

聖羅倫佐教堂地下珍寶館內景

聖羅倫佐教堂地下珍寶館位於義大利熱拿亞，是義大利建築師佛朗哥·阿爾比尼在一九五三年到一九五六年間設計和建造的，並得到現代博物館學的認可。結構完成五十多年以來，儘管出現了很多磨損問題，但並未對建築主體造成影響。建築設計努力實現對於展館的「起源」和「原創性」的思考。正是他這樣的做法，對義大利二戰後理性主義博物館建築的發展起到了重要的推動作用，也為義大利博物館建築保護和恢復工作提供了新的解讀。地下區域中使用灰色大理石，使空間沉浸在陰影中，讓人彷彿回到了邁錫尼世界的建築之中。珍寶館的建築結構使交通空間為短走廊通向次空間、不規則環形路通向中央室的方式，三個圓形越往內空間越大。地板和牆壁上使用黑色石塊，而整個建築以玻璃水泥和混凝土封閉，使珍寶館更加具有神聖感。

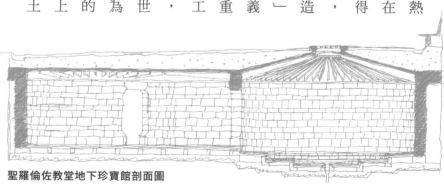

聖羅倫佐教堂地下珍寶館剖面圖

倫佐・皮亞諾建築工作室辦公區

2

倫佐・皮亞諾建築工作室
Renzo Piano
Building Workshop

倫佐・皮亞諾
建築工作室鳥瞰圖

- 建設時間：1981 年
- 建築師：倫佐・皮亞諾（Renzo Piano）
- 地址：Via Pietro Paolo Rubens, 29, 16158 Genova
- 建築關鍵字：倫佐・皮亞諾

掃描即刻前往

倫佐・皮亞諾建築工作室位於熱拿亞大海西邊地形複雜的山脈裡，占地面積約一千平方公尺，這裡最初是陡峭的山坡梯田，建築師利用傾斜且透明的屋頂來維持梯田本身的連續性。建築結構就像一隻蝴蝶的翅膀，從末端開始的內部樓梯沿著玻璃結構穿行，到達垂直的上升通道，連接所有各級。建築量體從頂部下降到底部錯落有致，為海邊和周圍綠色植物的觀賞提供了充足的視角。

屋頂的層壓板與塑膠框架之間含有絕緣薄膜，整個結構由薄鋼立柱支撐。一系列太陽能板置於屋頂上被用於檢測外部天氣和調節太陽的進光量，進而控制室內的溫度和光線。綠化設計也是工作室設計的重要部分之一，為了契合原有場地作物的引申需求，用獨特的植被方式使綠植和梯田共生。建築師利用現代結構和技術，創造了場所的可持續性和建築空間的通透性，使員工能在同一個傾斜屋簷下彼此可見。

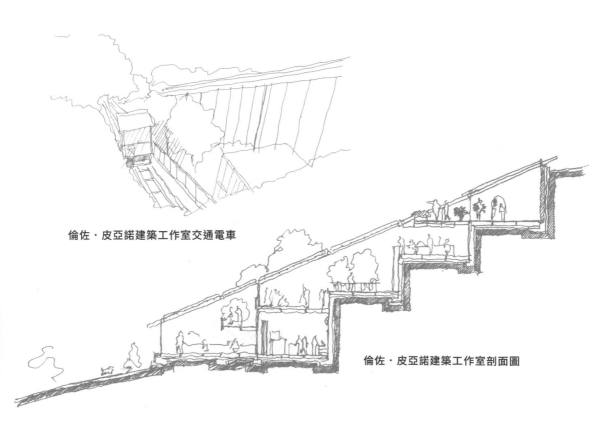

倫佐・皮亞諾建築工作室交通電車

倫佐・皮亞諾建築工作室剖面圖

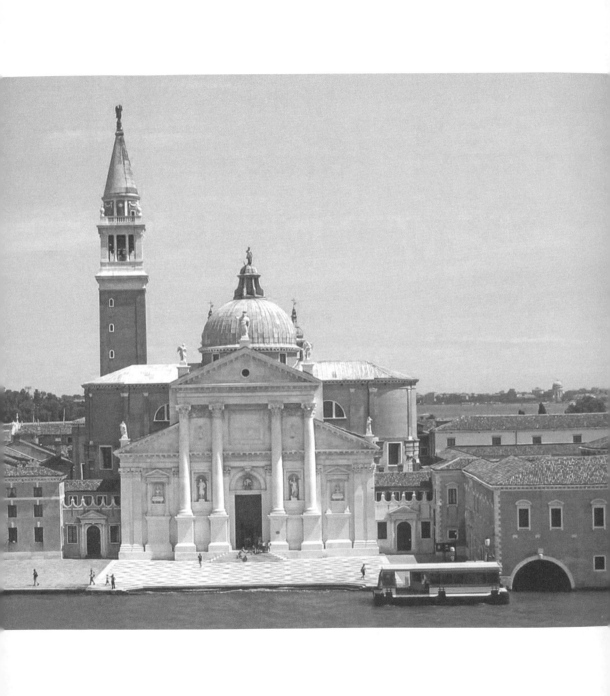

PART II

威尼斯及其周邊

VENICE

威尼斯

威尼斯是義大利東北部著名的旅遊與工業城市，也是威尼斯托大區的首府。威尼斯曾經是威尼斯共和國的中心，被稱作「亞得里亞海的明珠」，堪稱世界最浪漫的城市之一。威尼斯市區涵蓋義大利東北部亞得里亞海沿岸的威尼斯潟湖的一百一十八個島嶼和鄰近一個半島，更有一百二十七條水道縱橫交叉。這個鹹水潟湖分布在波河與皮亞韋河之間的海岸線。城內古蹟眾多，有各式教堂、鐘樓和宮殿百餘座。威尼斯大運河是貫通威尼斯全城最長的街道，它將城市分割成兩部分，兩岸有許多著名的建築，到處是作家、畫家、音樂家留下的足跡。聖馬可廣場是威尼斯的中心廣場，廣場東面的聖馬可教堂建築雄偉、

富麗堂皇。總督宮是以前威尼斯總督的官邸，各廳都以油畫、壁畫和大理石雕刻來裝飾。總督宮後面的嘆息橋是已判決的犯人去往監獄的必經之橋，因而得名「嘆息橋」。文藝復興時期，以安卓‧帕拉底歐為首的建築師在威尼斯修建和設計了眾多宗教性質的建築，這對於當時的海洋文化有重要的影響。威尼斯建築的建造方法也很特別，先將木柱插入威尼斯下的泥土之中，再鋪上一層又大又厚的伊斯特拉石，然後在伊斯特拉石上砌上磚，建成一座座建築。二戰後，威尼斯諸多島嶼上新建了許多建築群，這種建造的方法也得以改良和傳承。

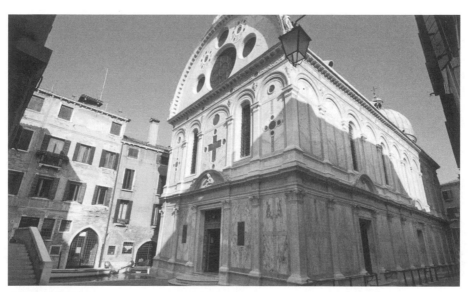
奇蹟聖母堂外立面

重點建築推薦：

1. 聖馬可廣場
 PIAZZA SAN MARCO
2. 聖母升天聖殿
 BASILICA DI SANTA MARIA
 ASSUNTA A TORCELLO
3. 奇蹟聖母堂
 CHIESA DI SANTA MARIA DEI MIRACOLI
4. 聖喬治‧馬焦雷教堂
 CHIESA DI SAN GIORGIO MAGGIORE
5. 威尼斯救主堂
 CHIESA DEL SANTISSIMO REDENTORE
6. 威尼斯建築大學入口
 ENTRANCE TO IUAV
7. 奎里尼基金會
 FONDAZIONE QUERINI STAMPALIA
8. 奧利維蒂展示中心
 OLIVETTI SHOWROOM
9. 查特萊之家
 CASA DELLE ZATTERE
10. 威尼斯雙年展建築群
 BIENNALE ARCHITECTURAL COMPLEX
11. 朱代卡島住宅群
 RESIDENZE ALLA ISOLA GIUDECCA
12. 馬佐波住宅區
 RESIDENZE ALLA ISOLA MAZZORBO
13. 海關現代藝術館
 PUNTA DELLA DOGANA

注：2、12 未顯示在地圖中。

威尼斯建築地圖

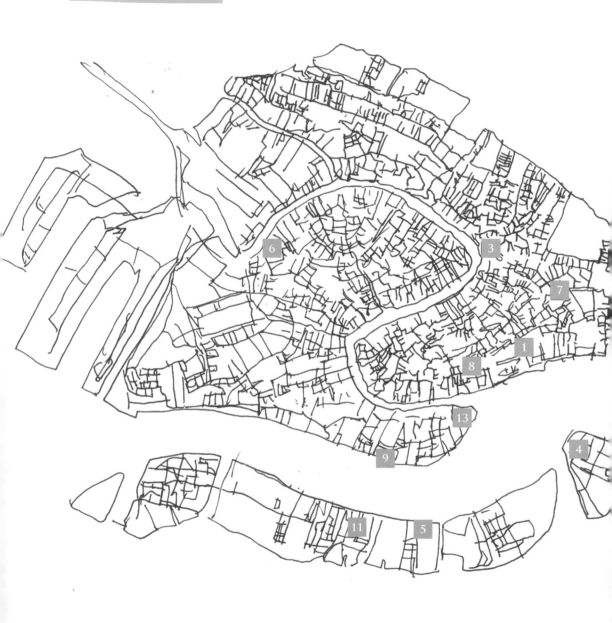

掃描即刻前往

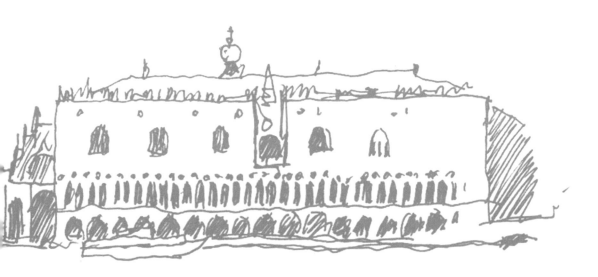

從大運河看聖馬可廣場建築群

1

聖馬可廣場
PIAZZA SAN MARCO

- 建設時間：4—17 世紀
- 建築師：威尼斯公爵；安卓・帕拉底歐等人
- 地址：Piazza San Marco, 30100 Venice
- 建築關鍵字：拜占庭式建築；哥德式建築；文藝復興

聖馬可廣場是義大利威尼斯的中心廣場，由總督宮、聖馬可教堂、聖馬可鐘樓、新舊行政官邸大樓、聖馬可教堂的鐘樓和聖馬可圖書館等建築，以及威尼斯大運河所圍成的近梯形廣場，長約一百七十公尺，東邊寬約八十公尺，西側寬約五十五公尺。廣場擴建、整飭和定型於文藝復興時期。

聖馬可大教堂（Basilica Cattedrale Patriarcale di San Marco）是義大利威尼斯的天主教教堂，也是天主教的宗座聖殿，拜占庭式建築的著名代表。大教堂座落在聖馬可廣場東面，與總督宮相連。聖馬可大教堂從外面可以分為三個部分：下層、上層和圓頂。下層擁有五個圓形拱門，兩旁為華麗的大理石柱，可以通過青銅大門進入前廳。中央大門則裝飾著三層羅馬式浮雕。

總督宮（Palazzo Ducale）是一座哥德式建築，以前為政府機關與法院，也是威尼斯總督的住處。

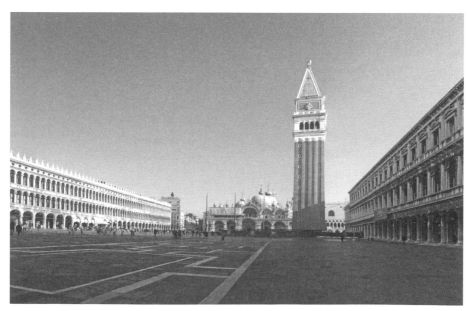

聖馬可教堂與鐘樓

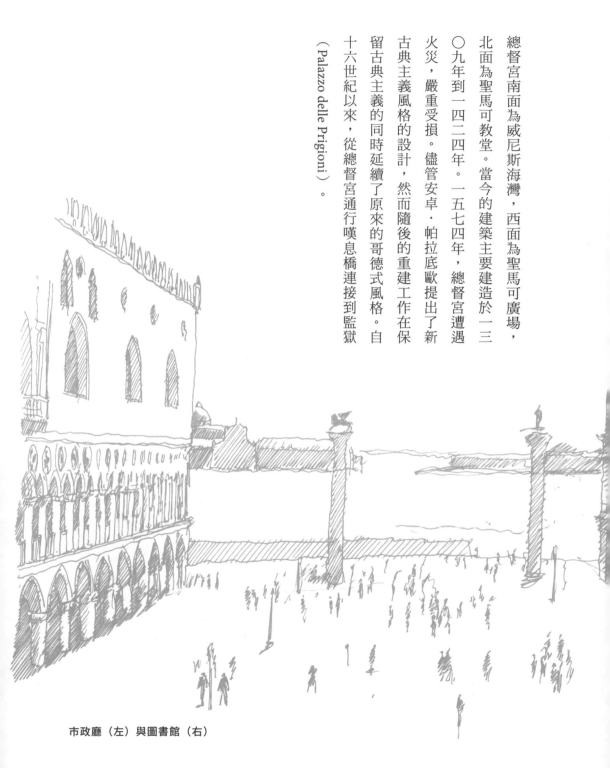

總督宮南面為威尼斯海灣，西面為聖馬可廣場，北面為聖馬可教堂。當今的建築主要建造於一三〇九年到一四二四年。一五七四年，總督宮遭遇火災，嚴重受損。儘管安卓‧帕拉底歐提出了新古典主義風格的設計，然而隨後的重建工作在保留古典主義的同時延續了原來的哥德式風格。自十六世紀以來，從總督宮通行嘆息橋連接到監獄（Palazzo delle Prigioni）。

市政廳（左）與圖書館（右）

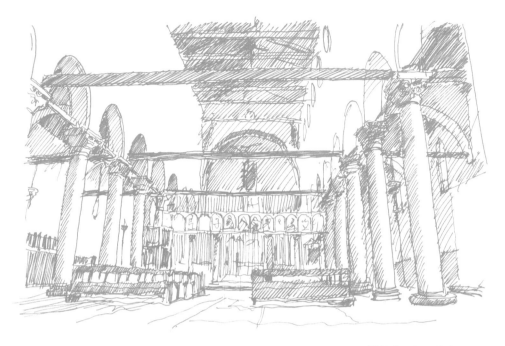

聖母升天聖殿大廳內部

<div style="border:1px solid; display:inline-block; padding:10px;">2</div>

聖母升天聖殿
BASILICA DI SANTA MARIA ASSUNTA A TORCELLO

掃描即刻前往

- 建設時間：1008—1886 年
- 建築師：佚名
- 地址：Via isola di, Campiello Lazzari, 30142 campello VE
- 建築關鍵字：威尼斯拜占庭風格

聖母升天聖殿損毀的主立面

聖母升天教堂位於威尼斯托爾切洛島上（Isola Torcello），是該區域最大的天主教堂。從平面上明顯看出該教堂是典型的威尼斯拜占庭風格，與相鄰兩座教堂共同組成宗教信仰區並獨立於古廣場中。教堂異於其他海邊城市教堂風格，室內飾有獨特的海洋文化馬賽克裝飾，是一座後羅馬時代和早期基督文化結合的產物。

擴展知識

教堂內部空間是非常簡單明快的巴西利卡格局，十八根科林斯式的大理石柱劃分三個殿，中殿部分高於兩側。立面有十二根壁柱，由圓拱在頂部連接，中殿內有一千個大理石門框，地板完全是威尼斯拜占庭風格的馬賽克地磚，描繪「最後的審判」、「亡靈軍團」及「聖母和約翰」的故事。鐘樓矗立在草地上。這樣的布局安排也受到聖馬可廣場和拉文納主教堂建築群布局的影響。

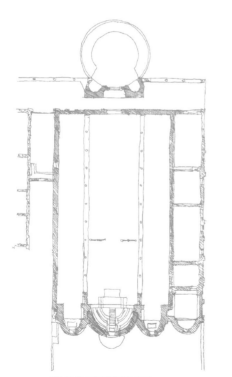

聖母升天聖殿平面圖

掃描即刻前往

3

奇蹟聖母堂
CHIESA DI SANTA MARIA DEI MIRACOLI

- 建設時間：1481—1489 年
- 建築師：彼得羅・隆巴爾多（Pietro Lombardo）
- 地址：Campiello dei Miracoli, 30121 Venezia
- 建築關鍵字：文藝復興

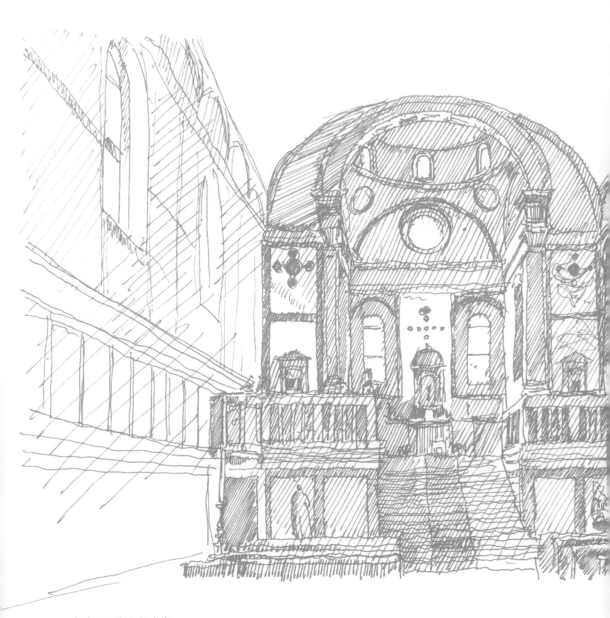

奇蹟聖母堂內部大廳

奇蹟聖母堂位於義大利威尼斯，也被稱為「大理石教堂」，這是威尼斯早期文藝復興時期的作品。教堂表面被彩色大理石包裹，外立面點綴有純裝飾性的壁柱廊，前庭為半圓形，這些都是該時期建築的顯著特點。名為「拯救威尼斯」的組織於一九八七年到一九九七年對該教堂進行了修復，修復工作致力於主祭壇和圓形外視窗的完善，這也是在向米蘭修建教堂的伯拉孟特致敬。

一四八一年到一四八九年建築師試圖讓教堂成為聖母奇蹟的再現，敬獻給聖母。教堂內部由筒拱穹頂構成，拱形頂棚被劃分為五十個方格，每個方格內都布置了藝術作品。主祭壇背後描繪了聖母瑪利亞懷抱嬰兒時期的耶穌站在紅色背景中的「奇蹟」景象。支撐拱形柱的柱基雕塑描繪了海洋神話生物，但兩個柱基確有不同表現，柱體左側戲劇性的不對稱和右側的對稱表現了一種含有海洋性質的文藝復興特色。

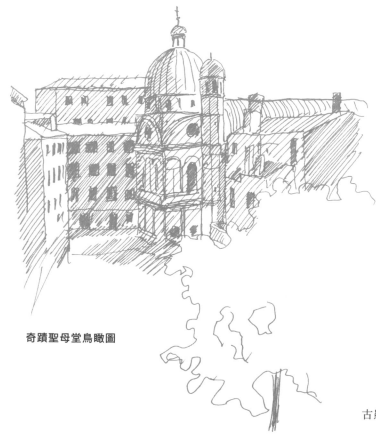

奇蹟聖母堂鳥瞰圖

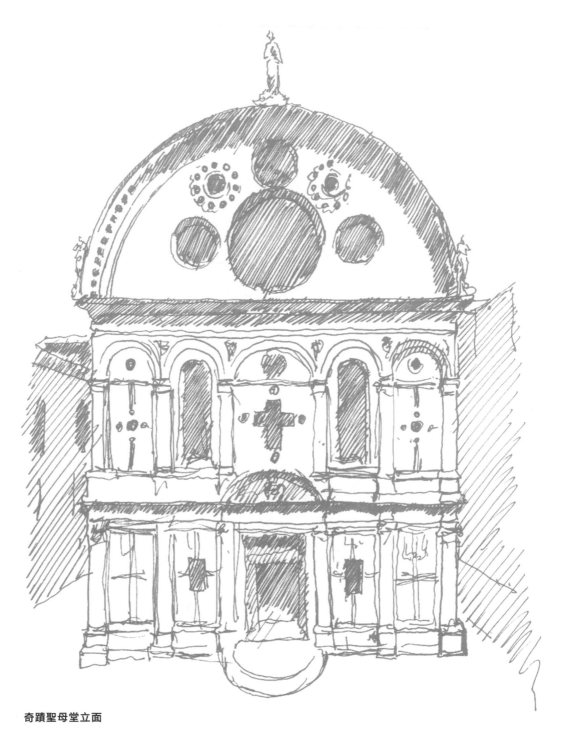

奇蹟聖母堂立面

4

聖喬治・馬焦雷教堂
CHIESA DI SAN GIORGIO MAGGIORE

- 建設時間：1566—1800 年左右
- 建築師：安卓・帕拉底歐（Andrea Palladio）、
 文森佐・斯卡莫齊（Vincenzo Scamozzi）等
- 地址：Isola di S.Giorgio Maggiore, 30133 Venice
- 建築關鍵字：帕拉底歐式建築

掃描即刻前往

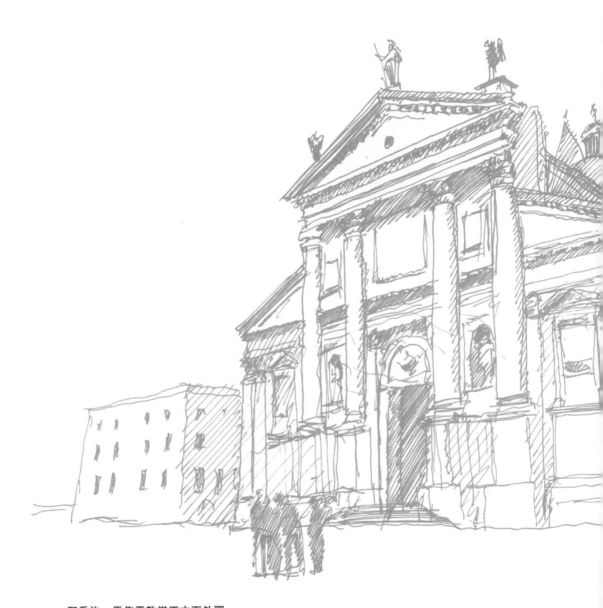

聖喬治・馬焦雷教堂正立面外觀

聖喬治・馬焦雷教堂位於義大利威尼斯聖喬治・馬焦雷島（San Giorgio Maggiore）上，由義大利文藝復興時期建築師安卓・帕拉底歐設計。

因為面對聖馬可地區，所以從聖馬可廣場可以清楚地眺望該教堂的全景。教堂於一五六六年開始建造，不過建築師於一五八〇年去世，當時尚未完工。教堂的立面由帕拉底歐的學生文森諾・斯卡莫齊根據帕拉底歐遺留的設計圖繼續建造，教堂最終於一六一〇年完工。教堂的大殿為巴西利卡式，被視為是帕拉底歐教堂建築的最佳典範之一。旁邊的鐘樓於一四六七年開始建造，不過在一七七四年倒塌，後來在一七九一年重建。教堂的立面為白色，在陽光的映襯下顯得非常明亮。該建築的立面展現了典型的帕拉底歐教堂建築特徵：兩個重疊的立面。這一建築結構與同時代完成的另一座威尼斯教堂——聖方濟各教堂（San Francesco

della Vigna）類似。教堂的內部由樸實的巨大壁柱與玉白色的牆壁所構成，表現出文藝復興時期的品位偏好。教堂平面是拉丁十字和希臘十字的混合，反映了反宗教改革對於宗教建築的影響。圓頂將教堂分成兩個相等的部分，縱軸則比橫軸要長。帕拉底歐以柱廊分隔唱詩班席位和主祭壇，並將唱詩班的位置設於主祭壇後方，使得空間閱讀獲得了多個層次。主祭壇兩側的牆上展示了當時著名畫家丁托列托的畫作。

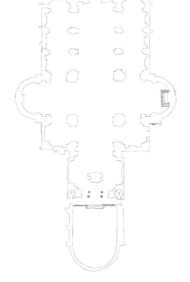

聖喬治・馬焦雷教堂平面圖

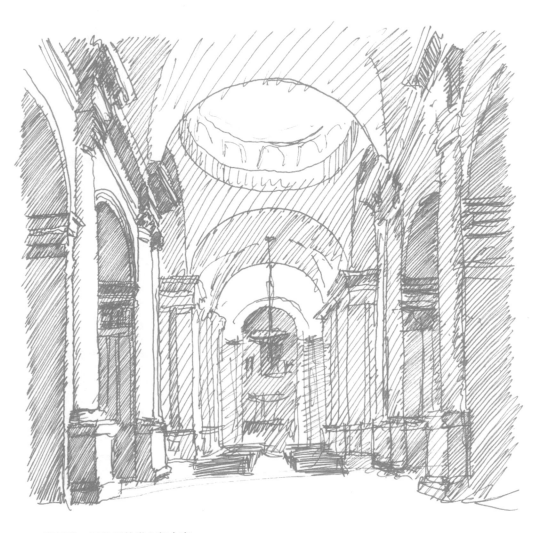

聖喬治・馬焦雷教堂內部大廳

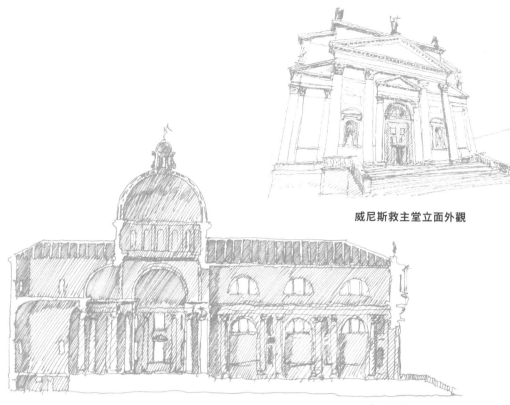

威尼斯救主堂立面外觀

威尼斯救主堂剖面圖

5

威尼斯救主堂
CHIESA DEL
SANTISSIMO REDENTORE

- 建設時間：1577—1592 年
- 建築師：安卓‧帕拉底歐（Andrea Palladio）
- 地址：Redentore, Sestiere Giudecca, 30133 Venezia
- 建築關鍵字：帕拉底歐式建築

掃描即刻前往

威尼斯救主堂是一座位於威尼斯朱代卡島上的巨大穹頂教堂，毗鄰朱代卡運河（Canale della Giudecca），主宰了該島的天際線。修建這座教堂是為了紀念一五七五年到一五七六年因黑死病逝去的人們，救議會委託建築師安卓·帕拉底歐負責設計。每年夏天，威尼斯總督和參議員穿過一個特別建造的浮橋從扎特勒島（Isola Zattere）到達朱代卡島（Giudecca）上的救主堂，並出席教堂的彌撒。

（San Francesco della Vigna），在往後的兩個世紀裡，其他建築師也反覆使用這樣的手法。這座建築並非狹義上的古典建築。作為一個朝聖教堂，這座建築被要求設計一個個很長的中殿，這對從事古典建築的帕拉底歐是一個挑戰。但最終，其內部白色的外牆粉刷、灰色磚石、室內不間斷的科林斯柱及穹頂下的十字形空間都表現出了帕拉底歐特有的折衷式設計手法。

擴展知識

威尼斯救主堂是帕拉底歐最傑出的作品之一，被認為是其職業生涯的頂峰。這是一座巨大的白色圓頂建築，穹頂頂部是救主雕像；還有一尊較低和較大的雕像安放在立面的中央三角牆上。這種設計讓人想起帕拉底歐設計的聖方濟各教堂

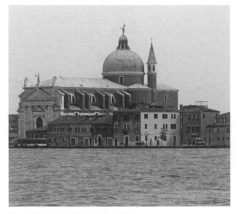

從運河上看威尼斯救主堂

威尼斯建築大學入口正面外觀

威尼斯建築大學入口背面

<div>
6
</div>

威尼斯建築大學入口
ENTRANCE TO IUAV

- 建設時間：1966—1983 年
- 建築師：卡羅・斯卡帕（Carlo Scarpa）、
 塞爾吉奧・洛斯（Sergio Los）
- 地址：Santa Croce, 191, 30135 Venezia
- 建築關鍵字：建築幾何組合；斯卡帕

掃描即刻前往

威尼斯建築大學入口是由塞爾吉奧‧洛斯和卡羅‧斯卡帕於一九八三年設計完成。設計過程耗時十年，兩人共同合作，整理並融入了各種建築語言來豐富門庭的重要性和開放性。設計的第一稿要追溯到一九六六年斯卡帕的手稿，這個方案是之後創作的主要設計理念，一直持續到他的逝去。正如今天大家所看到的，石塊配混凝土以幾何形態的組織方式成為入口的引導，鋼和玻璃弱化了其重量感，挑出的外簷符號化地展現了入口靈動的姿態。入口建於原有建築之上，在材料和形式上化解了原本的磚砌和石灰石帶來的視覺上的差異感。

擴展知識

從外部看，豎向的院牆包圍著修道院，中間的移動門是學院的入口。入口移動門上方懸挑的

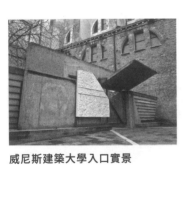
威尼斯建築大學入口實景

遮雨篷由Ｖ字形的兩片混凝土板組成，院中的一片傾斜度較大，院外的則微微上揚。移動門是鋼框架玻璃構造，由一個滑輪支持，另一個滑輪則操控門的移動。移動門兩側的混凝土牆面肌理，是斯卡帕常用的鋸齒形線腳、兩旁漸次內縮的階梯狀牆面，賦予大門一種動感。在修復聖尼各老堂時出土了一扇十六世紀的大理石拱門，斯卡帕並沒有像往常一樣把它再利用為門框，而是作為一種隱喻，把它平放在草坪上，並與曲尺形的水池結合在一起。

奎里尼基金會展區內部

奎里尼基金會內院

7

奎里尼基金會
FONDAZIONE QUERINI STAMPALIA

- 建設時間：1949—1963 年
- 建築師：卡羅・斯卡帕（Carlo Scarpa）
- 地址：Campo Santa Maria Formosa, 5252, 30122 Venice
- 建築關鍵字：斯卡帕；節點

掃描即刻前往

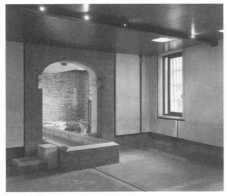
奎里尼基金會面海出口

奎里尼基金會內景

奎里尼基金會由義大利建築師卡羅‧斯卡帕於一九六三年修復和改造完成，原來的家族宮殿變為公共圖書館和博物館。斯卡帕以迎合自然環境和歷史文脈為改造的切入點，從自然環境來講，斯卡帕沒有將水拒之門外，而是因勢利導，在水患期間利用抬高地面的方式保持建築的連續性。歷史文脈的切入上，斯卡帕在運河一側的入口處設計了一座與街道連接的典型威尼斯風格小橋，展示了斯卡帕對傳統的解讀。斯卡帕將整體建築基礎變為托盤，托盤與原來的牆體分開，承載季

節變化的同時再現歷史感。混凝土通道讓海水進入建築，然後利用原先門廊作為貢多拉直接的出口。輕質小橋也連接了建築與其對面的廣場，成為一個節點將建築錨固在城市中。材料上，斯卡帕使用灰岩石的牆體覆面，砌體和木頭的多次對話貫穿整個設計。內院裡的水槽布局、百合花水池、彩色瓷磚和整體的圍合庭院的營造都透露出斯卡帕受到的東方文化的影響。

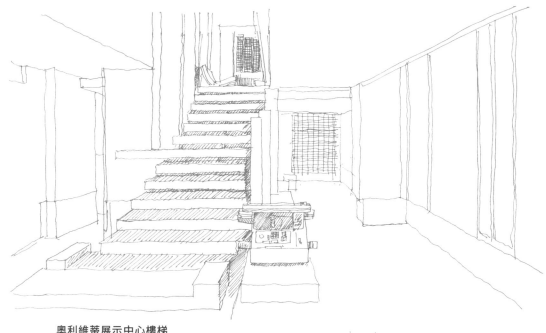

奧利維蒂展示中心樓梯

奧利維蒂展示中心木格柵窗

8

奧利維蒂展示中心
OLIVETTI SHOWROOM

- 建設時間：1954—1958 年
- 建築師：卡羅 · 斯卡帕（Carlo Scarpa）
- 地址：P.za San Marco, 101, 30124 Venezia
- 建築關鍵字：斯卡帕；蒙太奇手法

掃描即刻前往

奧利維蒂展示中心是義大利二戰後其公司為了支持建築師創作帶來的競賽項目，一九五八年卡羅・斯卡帕贏得競賽。展示中心位於威尼斯聖馬可廣場（Piazza San Marco），建築師用各種不同的材料和結構節點去營造了一個又長又窄四公尺高的空間。陳列室南側朝向聖馬可廣場的拱廊是入口，後側臨運河，自然光照度極低。斯卡帕在面向廣場的大面積落地玻璃窗、夾層面向廣場的杏仁形窗戶，以及臨河一面透過柚木格柵的水光反射，盡可能接收多一點自然光。同時在牆面上排布長方形乳白色磨砂玻璃，玻璃後方布置螢光燈形成牆面光柱，改善了室內光線。

擴展知識

一進入展廳，所有的節點帶來的視覺感受漸次展開：主入口鑲有鐵元素的木框按一定比例組

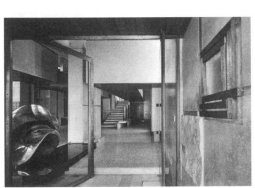

從入口處望向奧利維蒂展示中心樓梯

合，接著是具有雕塑感的漂浮樓梯，高大的背景牆，隱藏的燈帶，還有雕塑家阿爾伯特・弗洛茲（Alberto Floats）用黑色大理石創造的小水紋地板。所有的節點都按照材料的特性和顏色進行對比式的拼貼，每一個縝密的細節設計都是整體布局中的一部分。這些特點反映了斯卡帕慣用蒙太奇手法來整合異質元素的設計理念。

查特萊之家沿海立面

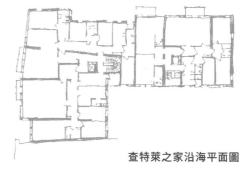

查特萊之家沿海平面圖

9

查特萊之家
CASA DELLE ZATTERE

- 建設時間：1954—1958 年
- 建築師：伊尼亞齊奧・加德利亞（Ignazio Gardella）
- 地址：Isola Giudecca, Venice
- 建築關鍵字：二戰後建築；住宅

掃描即刻前往

從運河上看查特萊之家

查特萊之家陽臺

查特萊之家由義大利建築師伊尼亞齊奧·加德利亞於一九五八年設計而成，是當時義大利二戰後住宅建築的代表作之一，也成為威尼斯地區現代住宅的典範。這位米蘭建築師竭力去挖掘威尼斯本地的傳統歷史元素，並將其轉化為現代建築語言。建築師沒有一味重複沿海的立面表情，而是理性地用折衷式的裝飾元素打斷了沿街的連續性。

擴展知識

住宅立面上的嘗試結合了歷史性和當代性，並滿足了城市肌理。其窄長的開窗和白色高密度裝飾的陽臺設計靈感都來自於當地一個哥德式的宮殿，每一層立面都運用了不同的樣式。住宅的入口極為低調地位於整個構圖的偏側，使得正面呈現出完整且高貴的白色石砌面。在材料的選擇上，窗框和陽臺扶欄都使用了依斯特里亞石，其帶來的光線反射渲染了面向海道的氛圍。在當時城市工業化的發展下，住宅的獨創語言引起了之後的建築師對於預製材料使用的思考。

威尼斯雙年展委內瑞拉館

10

威尼斯雙年展建築群
Biennale Architectural Complex

委內瑞拉館

- 建設時間：1951—1954 年
- 建築師：卡羅・斯卡帕（Carlo Scarpa）
- 地址：Biennale Giardino, Venice
- 建築關鍵字：材料組合

掃描即刻前往

威尼斯雙年展芬蘭館

北歐館

- 建設時間：1962 年
- 建築師：斯維勒‧費恩（Sverre Fehn）
- 地址：Biennale Giardino, Venice
- 建築關鍵字：自然

芬蘭館

- 建設時間：1962 年
- 建築師：阿爾瓦‧阿爾托（Alvar Aalto）
- 地址：Biennale Giardino, Venice
- 建築關鍵字：鋼結構

掃描即刻前往

委內瑞拉館

威尼斯雙年展建築群由不同的建築師設計，其中委內瑞拉館由義大利建築師卡羅·斯卡帕設計。展館由一個開放的入口空間連接兩個方盒子展廳。較高的展廳中讓長條高窗透光，透過高窗可以直接看到周圍的樹木和天空。斯卡帕一如既往地豐富了內部空間，從而設計了眾多不期而遇的節點，創造了不同材料的組合方式。

北歐館

威尼斯雙年展北歐館由挪威建築師斯維勒·費恩設計。建築師貫徹了北歐建築風格的兩個理念：光線與自然。整個建築只由四周的牆體支撐，頂部為四百平方公尺的懸臂樑結構屋頂。這樣的結構使得展區空間廣闊，樹木帶來的光影穿過懸臂樑之間的縫隙漸次進入室內，懸臂之間的玻璃恰到好處地過濾了直射光，整個空間氛圍充滿了自然的靜謐感。

芬蘭館

威尼斯雙年展芬蘭館由芬蘭建築師阿爾瓦·阿爾托設計。展館用臨時性的結構框架搭建而成，建築師用預製的木板填充了建築框架。建築頂部的木構形式來自於傳統北歐屋頂結構，陽光從該結構兩側進入，猶如一把探照燈浸入內部。展館外部的白色三角鋼和藍色背景是建築師符號化的立面表達。

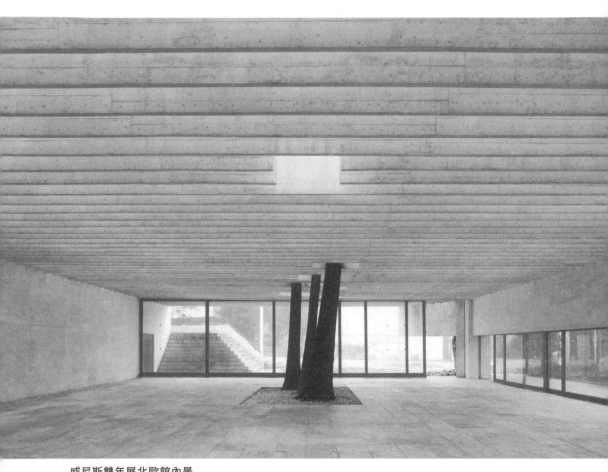

威尼斯雙年展北歐館內景

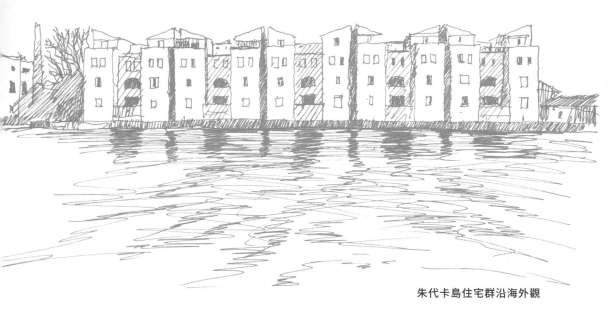

朱代卡島住宅群沿海外觀

朱代卡島住宅群西扎設計的住宅

<div>11</div>

朱代卡島住宅群
RESIDENCE ALLA ISOLA GIUDECCA

- 建設時間：2004—2008 年
- 建築師：卡洛・艾莫尼諾（Carlo Aymonino）、
 亞德・羅西（Aldo Rossi）、
 阿爾瓦羅・西扎（Alvaro Siza）
- 地址：Isola Giudecca, Venice
- 建築關鍵字：城市設計；類型學

掃描即刻前往

一九八三年，十位著名建築師被邀請參與了朱代卡島嶼上的興建活動，該區域位於帕拉底歐設計的教堂的後方，活動目的是為了興建集合住宅，並有效地連接原有的東部區域。組委會邀請到了葡萄牙建築師阿爾瓦羅·西扎作為擴建規劃的設計者，亞德·羅西和卡洛·艾莫尼諾設計的集合住宅是整個區域的重要部分。

艾莫尼諾設計的部分位於該區域的東北角，建築師在建築物上通過三段式的處理劃分了邊界和周圍建築的關係，其中兩個建築物中間設有紅色橋架相連，金字塔式的天窗位於中庭。平面上的規劃和羅西以往的住宅方案極為類似，室內多處使用了典型的威尼斯色彩。

羅西的部分設計了紅色的牆體和半圓的、灰藍色的頂，表達了符號化的形式語言。三層高的走廊串通了建築物之間的交通，走廊設計以巨型的圓錐式骨架作為結構。幾何式的量體穿插是羅

朱代卡島住宅群羅西設計的住宅外觀

朱代卡島住宅群內街街景

西基於類型學的思考及設計。

這兩座建築旁邊則是一座L形的集合住宅，西扎設計了L形的其中一邊。面向庭院側立面的窗形造影極深，頂層上退縮地設計了一個長廊走道。而在L形連接處，建築師設計了一個四十五度角的延伸小陽臺，這是建築師的個人趣味，為了打破常規的幾何語言。

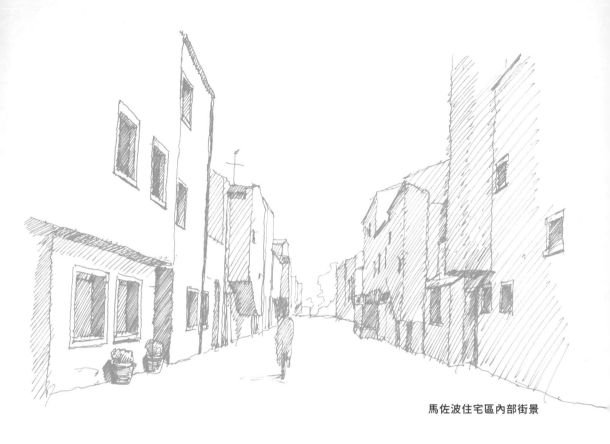

馬佐波住宅區內部街景

馬佐波住宅區
RESIDENZE ALLA ISOLA MAZZORBO

馬佐波住宅區沿海外觀

- 建設時間：1985—1997 年
- 建築師：吉安洛・德・卡洛（Giancarlo De Carlo）
- 地址：Isola Mazzorbo, Venice
- 建築關鍵字：城市設計；類型學

掃描即刻前往

馬佐波住宅區位於威尼斯馬佐波島上，該島面向威尼斯彩色島。義大利建築師吉安洛‧德‧卡洛在此設計了三十六棟公寓，設計靈感也來於彩色島上的住宅。建築師在岸邊設計了一套城市系統去活化原有場地，但是又在每一個住宅上設計獨有的特色，慎重地考慮每一戶的居住方式。

相鄰的住戶組合在一起都會形成三個不同的立面組合，並可在外側看出樓梯系統和露臺。住宅底層為開放式的廚房和客廳，住宅群多處設有庭院可以讓行人路過，保證了住戶間的交流，所以每個住戶的個人空間都處於二層。建築師立足當時的社會性和場域性的雙重角度創造了一種新的居住模式。

馬佐波體育館同樣位於威尼斯馬佐波島上，也是建築師德‧卡洛的設計。體育館的姿態如波浪一樣漂浮在島上。該建築結構尺度較小，彷彿是從土地中冒出來一樣。曲線結構為混凝土，外

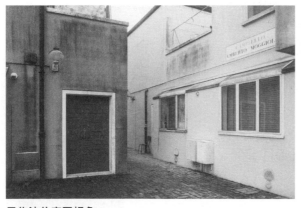

馬佐波住宅區拐角

表覆蓋了木板。體育館頂部鑲有小型金屬框的窗戶，建築北面透過帶狀小窗透光，使室內光線柔和。曲線結構使得西側自然呈現出可以容納一百五十人的觀眾臺。

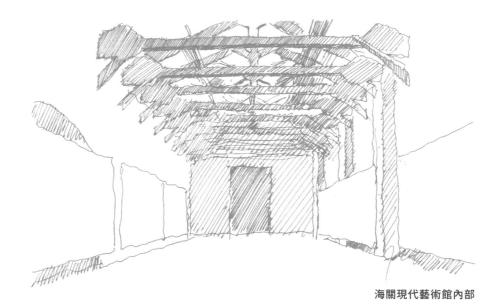

海關現代藝術館內部

掃描即刻前往

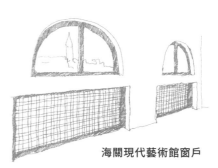

海關現代藝術館窗戶

13

海關現代藝術館
Punta della Dogana

- 建設時間：2009 年
- 建築師：安藤忠雄（Tado Ando）
- 地址：Dorsoduro, 2, 30123 Venezia
- 建築關鍵字：改造；清水混凝土

海關現代藝術館新舊連
結處和樓梯

威尼斯運河口海關現代藝術館是由日本建築師安藤忠雄設計，港口原是當地著名的市場，臨海面向聖馬可廣場（Piazza San Marco），現為藝術館。建築師保留了原有的三角形外觀和結構，利用自然光引導觀覽路線，並在框架中設計了清水模來豐富內部形式。在舊建築物的主體內，沒有試圖偽裝創建新的隔牆、樓梯、人行道和服務設施；相反在保留原有設施的外觀下，新增的設計部分則是整個藝術館在時間和空間上的延續。

觀賞運河和周圍島嶼的視角。整體的空間氛圍彷彿一直在敘述該建築的歷史發展。自十五世紀以來，這座建築一直漂浮在水面上，安藤忠雄的意圖是為了讓它繼續漂浮在未來，所以使用二十世紀的材料「鋼筋混凝土」，將其融入這一歷史體系中。

擴展知識

將原有二十個門變為玻璃立面，每一個上面都有一個拱形窗戶。新的展覽空間遵循原來的海灣布局。原來的木質頂棚橫樑都得到了完美的恢復，地板也才採用當地清灰磚石，室內頂部也加入偶然開設的天窗，高處的圓形鋼型窗戶提供了

安藤忠雄象徵性的清水模放入海關現代藝術館內部

威尼托自由堡

威尼托自由堡是威尼托大區特雷維索省下的一個要鎮。自由堡的建設緣起於十二世紀末期特雷維索與帕多瓦的爭端,為了抵禦帕多瓦,特雷維索在此地建設了一座城堡。在十三到十四世紀的爭奪之後,自由堡於一三三九年以特雷維索附屬地的身分被威尼斯吞併,直至一七九七年威尼斯臣服於奧地利。又於一八六一年義大利統一後歸屬特雷維索省。位於舊城區中心的即是中世紀建造的城堡,城堡為正方形,如今城牆、城門、鐘樓、護城河俱在,但內部建築多已改為民宅,屬於格局完整但功能變遷的舊城區。自由堡是文藝復興時期著名畫家喬久內的故鄉。自由堡主教堂內藏有喬久內最為著名的畫作之一〈聖方濟各與聖尼古拉斯之間的聖母和聖嬰〉。二十世紀後期,自由堡因為著名義大利建築師卡羅·斯卡帕在其北部的村莊聖維托設計的布里昂家族墓地和位於波薩尼奧的卡諾瓦雕塑博物館增建專案而聞名。

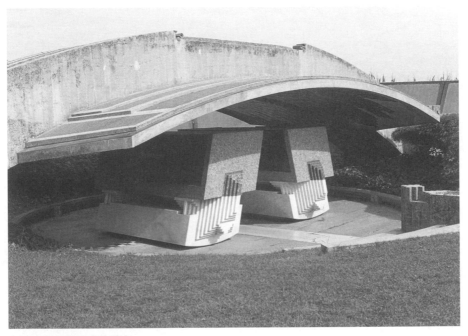

布里昂家族墓地室外墓室

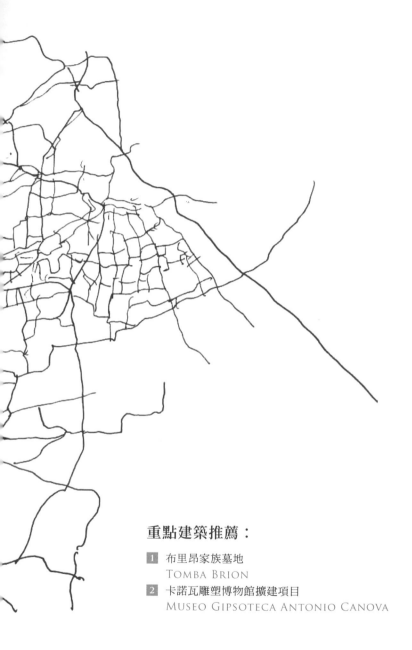

重點建築推薦：

1 布里昂家族墓地
 TOMBA BRION
2 卡諾瓦雕塑博物館擴建項目
 MUSEO GIPSOTECA ANTONIO CANOVA

威尼托自由堡建築地圖

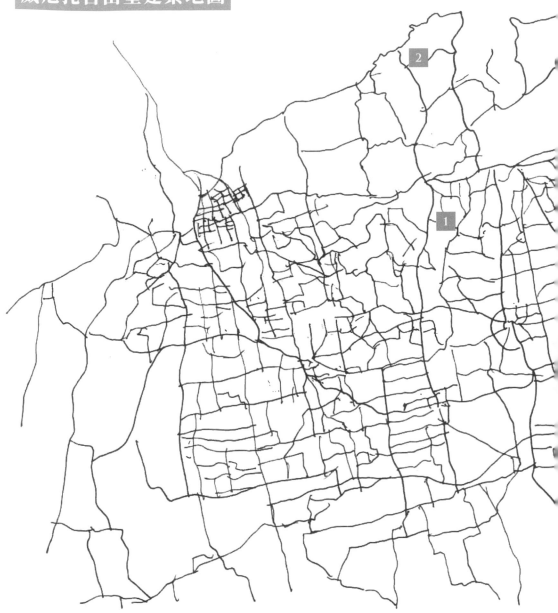

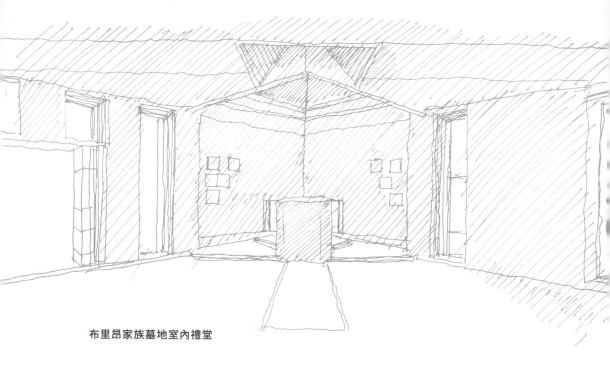

布里昂家族墓地室內禮堂

1

布里昂家族墓地
TOMBA BRION

- 建設時間：1969—1978 年
- 建築師：卡羅・斯卡帕（Carlo Scarpa）
- 地址： Via Brioni, 31030 Altivole TV
- 建築關鍵字：墓地；東方幾何

掃描即刻前往

一九六九年，卡羅·斯卡帕開始為布里昂夫婦設計家族墓園。作為其最傑出的建築作品，直至一九七八年他去世才最終完工。墓園由連續圍牆圈定，平面呈 L 形，採用東方園林漫遊式的布局。由南區較私密的雙圓門廊進入，會先到達沉思亭。亭子由拆下的混凝土線角範本拼接組合，使其浮於水面。石板小路將亭子與墓室相連。墓主夫妻的石棺被設計為內傾相對，置於混凝土線角裝飾的橋拱底的圓臺。墓園各處細部皆含符號式象徵。圍牆接角處的古代瑪雅金字塔形裝飾象徵「死亡之於生命的永恆」，而富有動感的雙圓門廊象徵著「生與死之間的輪迴」。符號所帶來的豐富形式始終活躍在斯卡帕的建構語言中。這個入口雙圓的細部設計既非可走動的開口，也非窗戶，而是引導生命、暗示生命的符號。不論如何詮釋這個雙圓，或稱其為中國式的陰陽符號，

這個被置於一個舊廣場、在一個被冬天所摧殘的柏樹大道的終點上的雙圓，它的背後則穿行至由生命之綠蔭所裝飾的花園中。這也正是斯卡帕建築所具有最大的能量：他引領我們悠遊於時光、沉浸奇想，使我們不只享受建築的美妙，還挑動想像並醞釀沉思。

布里昂家族墓地入口

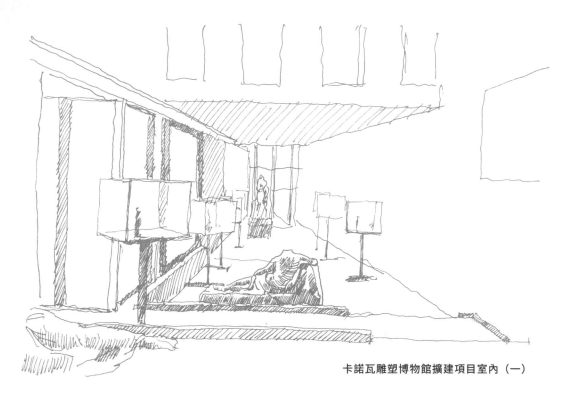

卡諾瓦雕塑博物館擴建項目室內（一）

卡諾瓦雕塑博物館擴建項目
MUSEO GIPSOTECA ANTONIO CANOVA

卡諾瓦雕塑博物館擴建項目高窗細部

- 建設時間：1957 年
- 建築師：卡羅·斯卡帕（Carlo Scarpa）
- 地址：Via Canova, 74, 31054 Possagno
- 建築關鍵字：博物館；光線

掃描即刻前往

一九五七年，為紀念新古典主義雕塑大師安東尼奧・卡諾瓦（Antonio Canova）兩百週年誕辰，波薩諾市政府計畫在舊雕塑博物館邊擴建新館，以保存原本雜亂陳列的一部分作品。新館的入口位於老館的前廳。前廳裡由一道圓拱門引往老館，而一組臺階則引向新館擴建的建築物該建築物被狹長的場地所限制，呈不規則的 L 形。在這個幾乎純白色的展覽空間中，斯卡帕將展示環境作為整體來考量，試圖為每尊雕像找到正確的位置，因此所有展廳無論在空間、地坪高度還是在窗戶形式上，都各不相同，為遊客提供了豐富的觀展體驗。建築師沒有將背景牆施以色彩來強調這些白色石膏無可置疑的主體地位，而是借由亮度和陰影創造雕塑清晰的建築物。內凹型角窗為室內提供多方向的光。展品由牆壁漫射而非直射照亮，這使物體與光的互動充滿偶然性和戲劇性。

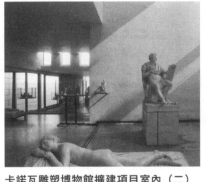

卡諾瓦雕塑博物館擴建項目室內（二）

擴展知識

斯卡帕曾經在威尼斯建築大學的講座中近乎直白地剖析了角窗形式的目的——「抓住天空的藍」。他渴求玻璃存在的透明，而角窗轉角處的稜線無時不在忠實地表達建築物的存在。為此，斯卡帕設計的角窗兩面不是直接相接，而是增加一塊斜置的條形玻璃，以面化解線，如此完成一扇懸浮透明的窗。

維辰札

維辰札市位於義大利威尼托大區、維辰札省省會。創城時間約在西元前一到二世紀，這一點可以從市內零星的古羅馬遺蹟得到證實。在十四世紀之前，維辰札爭戰不斷，曾經為多方勢力所占領。直到十五世紀初，維辰札成為威尼斯共和國的一部分，才有了一段較為穩定發展的時期。自此之後，維辰札地區經濟蓬勃發展，開始建造豪華宅邸。帕拉底歐的出現，在時機上恰巧契合，才會成就了維辰札不超過二·二平方公里的歷史城區內出現了二十三座帕拉底歐住宅。因為帕拉底歐在此地留下的大量建築作品，以及自十六世紀以來未有太大改變的城市風貌，一九九四年，教科文組織將「維辰札──帕拉底歐之都」列入

世界文化遺產名錄。在文藝復興之前，藝術是為神服務的，而建築藝術的精華也僅僅存在於神殿、教堂和皇宮。直到建築大師帕拉底歐及其在維辰札郊外的、以圓廳別墅為代表的作品誕生，為人服務的宮殿式豪宅成為文藝復興時期建築作品的奇葩。它展現出身分高貴的上位者是如何生活，而不再是神。因此，帕拉底歐風格住宅是關於人的尊貴生活，也是最早的經典建築範例。

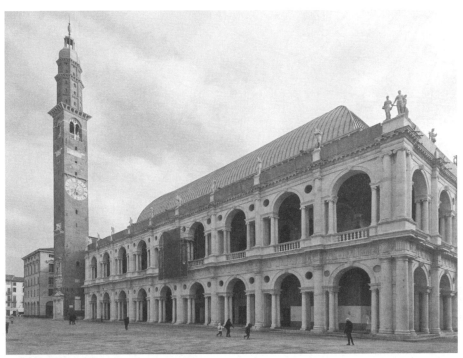

從廣場上看巴西利卡

維辰札建築地圖

重點建築推薦：

1 帕拉底歐巴西利卡
 Basilica Palladiana
2 基利卡迪府邸
 Palazzo Chiericati
3 奧林匹克劇院
 Teatro Olimpico
4 帕拉底歐博物館
 Museo Palladio
5 圓廳別墅
 Villa Rotonda

注：5 未顯示在地圖中。

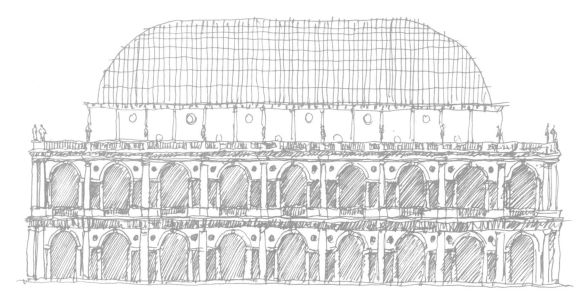

1

帕拉底歐巴西利卡
BASILICA PALLADIANA

- 建設時間：1549—1614 年
- 建築師：安卓・帕拉底歐（Andrea Palladio）
- 地址：Piazza dei Signori, 36100 Vicenza
- 建築關鍵字：帕拉底歐；改建

掃描即刻前往

帕拉底歐巴西利卡始建於十五世紀，這座哥德式建築原本是維辰札市政府，同時也是法院。

在西南角坍塌後，一五四九年四月開始維修重建這座建築並將其改為教堂，帕拉底歐負責這項工程。他整理了原有建築的平面並在外側增建了底層的涼廊和二層的圍廊，隱藏了原本的哥德式立面。由於是改建工程，建築結構已經存在，這就使外部涼廊無法實現一個文藝復興時期典雅的連續半圓拱。帕拉底歐為解決開間與層高比例過小的問題，設計了一種新的拱圈形式。在兩根大柱子中間拱一個圈，圈角落在左右各兩根獨立的小柱子上，這樣就把一個大開間劃分成三個小開間，以中央部分拱圈的空間為主，還在圈兩側的額枋牆上各開一個圓洞，取得虛實相生、比例均衡的組合式構圖。這種拱圈形式被後期文藝復興建築師經常使用於門窗，被稱為帕拉底歐母題。這座教堂也因第一次使用這種拱圈形式而著名。

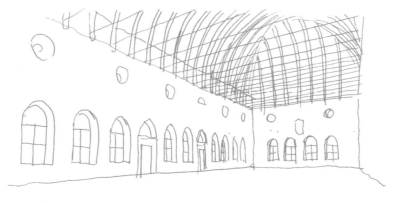

巴西利卡內部

掃描即刻前往

基利卡迪府邸底層大廳頂棚

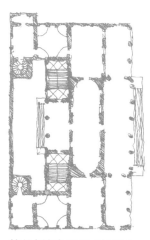

基利卡迪府邸底層平面圖

2

基利卡迪府邸
PALAZZO CHIERICATI

- 建設時間：1550—1680 年
- 建築師：安卓・帕拉底歐（Andrea Palladio）
- 地址：Piazza Matteotti, 37/39, 36100 Vicenza
- 建築關鍵字：帕拉底歐；折衷主義

基利卡迪府邸位於義大利北部城市維辰札，是一座文藝復興時期的府邸。府邸的擁有者是基利卡迪家族，家族委派義大利建築師帕拉底歐設計該府邸和其家族別墅（Villa chiericati）。帕拉底歐於一五五〇年開始動工設計，很多工作都是在其家族幫助下完成的，但是這座府邸一直到一六八〇年都沒有完成，其之後的工作是由建築師卡羅·波雷拉（Carlo Borella）完善。一八五五年以後，府邸變為城市博物館和藝術館，被認為是最重要的帕拉底歐式建築之一。

典風格的樓梯進入。宮殿立面由三個柱廊構成，中間的前廊較為凸出，二層的中間部分是封閉的。立面首層以塔司干柱式環繞，而到了二層則為愛奧尼柱式。這樣的設計是帕拉底歐對於古典和當時建築語言下的強烈折衷意識。宮殿象徵著從早期帕拉底歐式的折衷主義到其完善自我語言系統的轉變。

擴展知識

宮殿位於販賣木材和牛匹的市場廣場內。在當時，它是一個溪流包圍的小島，為了保護原有結構，免受頻繁的洪水侵襲，帕拉底歐將整個宮殿設計在一個更高的位置，入口可以通過三重經

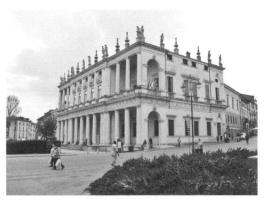

從廣場上看基利卡迪府邸

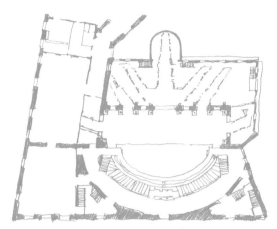

奧林匹克劇院平面圖

3

奧 林 匹 克 劇 院
Teatro Olimpico

- 建設時間：1580─1585 年
- 建築師：安卓・帕拉底歐（Andrea Palladio）
- 地址：Piazza Matteotti, 11, 36100 Vicenza
- 建築關鍵字：舞臺建築；視覺陷阱

掃描即刻前往

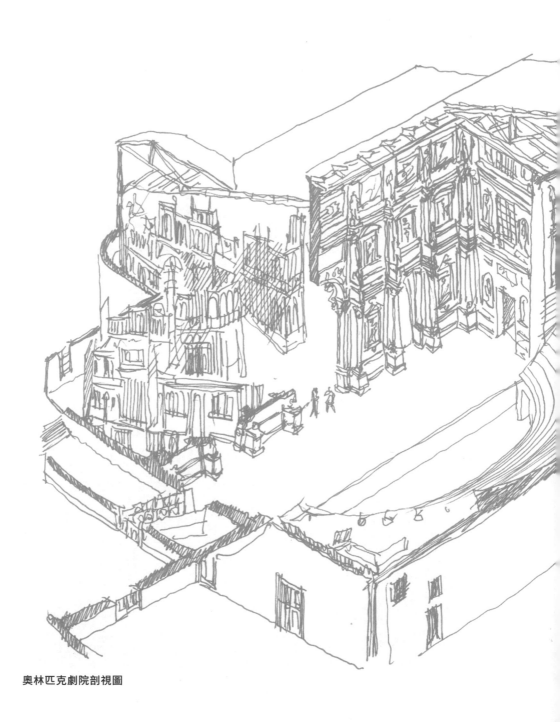

奧林匹克劇院剖視圖

奧林匹克劇院是義大利北方維辰札的一個劇院，建於一五八〇年到一五八五年。該劇院是由義大利文藝復興時期的建築師安卓‧帕拉底歐設計，直到他去世後才完成。劇院的設計是對文藝復興維特魯威式建築的反思和創新，試圖創建新的「古代劇院」的模式。舞臺布景安裝於一五八五年，具有視覺陷阱效果，是現存最古老的舞臺布景，也是僅存的三座文藝復興劇院之一。

一九九四年，奧林匹克劇院，連同維辰札城內外其他帕拉底歐建築，被列為世界遺產。奧林匹克劇院使用了羅馬劇場的結構，禮堂由於空間的原因被壓扁，形狀為半橢圓形。舞臺正前方被設計為如凱旋門和中央拱的形式，同時使用了帕拉底歐府邸正立面慣常的三分法。舞臺正立面為文藝復興式，一排圓柱結構被貼滿磚和石膏。帕拉底歐的學生、建築師斯卡莫奇（Vicenzo Scamozzi）設計了以底比斯城為原型的背景街道。位於中軸

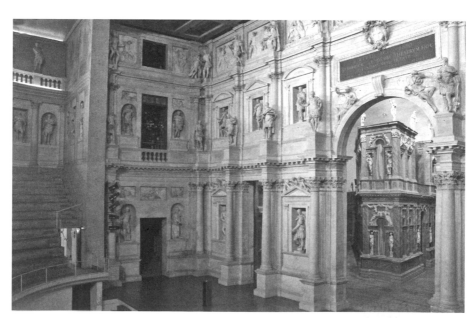

奧林匹克劇院舞臺，右側為主街

線上的主街實際只有十二公尺，但由於透視的作用，視覺效果遠勝於此：彷彿地面升起，天空下降，石膏裝飾和紗布雕變得越來越小。這是用木頭和灰泥方式構建出的一個理想城市，舞臺表演成為一種視覺誤導。

奧林匹克劇院內部觀眾席

掃描即刻前往

4

帕拉底歐博物館
Museo Palladio

- 建設時間：1570—1575 年
- 建築師：安卓・帕拉底歐（Andrea Palladio）
- 地址：Palazzo Barbaran, Contrà Porti 11, 36100 Vicenza
- 建築關鍵字：帕拉底歐；博物館建築

帕拉底歐博物館剖面圖

帕拉底歐博物館原先為巴巴拉波爾圖宮（Palazzo Barbaran da Porto），位於義大利維辰札，由帕拉底歐建於一五七〇年到一五七五年。

府邸內設有帕拉底歐博物館和國際建築研究中心。

府邸的立面設計也被定義為重建城市紀念性的創新之作，帕拉底歐用折衷的建築語言彌補了城市的歷史價值。宮殿一層中由一個宏偉的四柱中庭將兩個預先存在的建築物合併在一起。在建造過程中，帕拉底歐被要求解決兩個問題：一個是如何支撐高貴的鋼琴大廳的地板；另一個是如何解決因為周邊牆壁傾斜帶來內部的不對稱感。

設計靈感來自羅馬馬切羅劇場的翅膀模型，帕拉底歐將內部分為三個通道，將四個愛奧尼柱集中在一起，這樣可以減少中央十字架的跨度。因此，它們實現了一個非常靜態的框架，能夠毫無困難地承載上述大廳的地板。

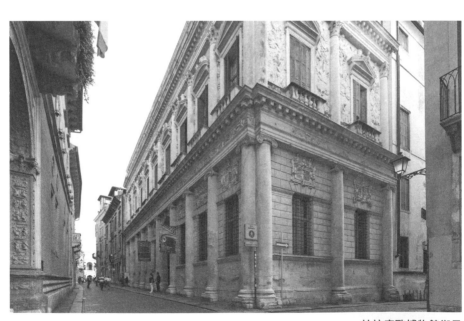

帕拉底歐博物館街景

帕拉底歐博物館平面圖

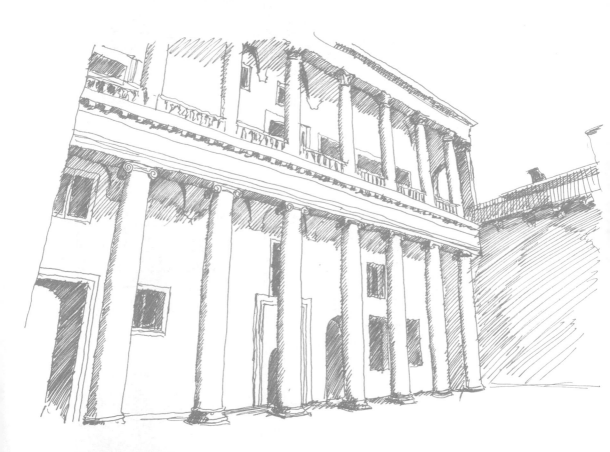

帕拉底歐博物館內庭

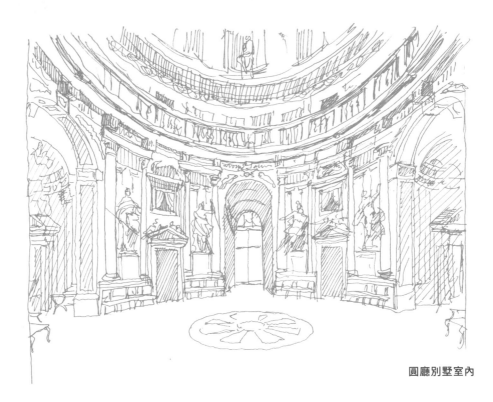

圓廳別墅室內

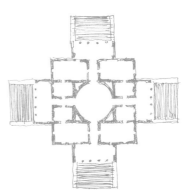

圓廳別墅平面圖

5

圓 廳 別 墅
VILLA ROTONDA

- 建設時間：1570 年
- 建築師：安卓‧帕拉底歐（Andrea Palladio）
- 地址：Via della Rotonda, 45, 36100 Vicenza
- 建築關鍵字：別墅；帕拉底歐式

掃描即刻前往

圓廳別墅正立面

圓廳別墅建於一五七〇年前後，作為帕拉底歐最為出名的設計，是其為主教保羅・阿爾梅里科設計的私人別墅，而後教皇庇護四世和庇護五世也曾使用。圓廳別墅作為典範影響了整個一六世紀下半葉的威尼斯別墅建築。由於別墅使用者自始至終都是教會的高級教士，不同於一般大眾住宅，所以宗教性影響了建築的形式。帕拉底歐很可能受到羅馬萬神廟的啟發，利用圓形與方形、球體與立方體的組合，在巨大的圓頂下實現某種古典幾何中顯示的神性。別墅的平面中心對稱，如同希臘式十字教堂。面朝四個方向的門廊使住宅非常通透，身處建築之內仍有極好的風景視野。儘管文藝復興時期的人文主義思想極大影響了建築的形式，但內部的壁畫、雕塑等裝飾依舊展現著十六世紀的貴族生活。

擴展知識

圓廳別墅的整體設計展現出恰如其分的和諧感。整座別墅由最基本的幾何形體方形、圓形、三角形、圓柱體、球體等組成，簡潔乾淨，構圖嚴謹。各部分之間銜接緊密，大小適度，主次分明，虛實結合，和諧洽當。幾條主要的水平線腳的交接，使各部呈現自然，無生硬之感。優美的神廟式柱廊，減弱了方形主體的單調和冷淡。帕拉底歐從古代典範中提煉出古典主義的精華，建築結構嚴謹對稱，風格冷靜，呈現邏輯性極強的理性主義手法。

維羅納

維羅納北靠阿爾卑斯山，西臨經濟重鎮米蘭，東接水城威尼斯，南通首都羅馬，因此有義大利的門戶之稱。維羅納是義大利最古老、最美麗和最榮耀的城市之一，拉丁語的意思為「極為高雅的城市」。如今是威尼托地區僅次於威尼斯的第二大城市。西元前一世紀就已經是古羅馬帝國的一個重要駐防地，城中現有的古羅馬建築大多建造於此時。至今，維羅納城中心的交通幹道依然保留著古羅馬時代的網狀結構，古羅馬時代的三條主要大道：奧古斯圖斯大道、高盧大道以及波斯突米亞大道都要經過維羅納。由此，維羅納被視作義大利第二大的古羅馬化城市。城內至今依然保存著從古代、中世紀一直到文藝復興時期的

經典建築如著名的羅馬競技場、大聖柴諾聖殿、古羅馬劇場、大量紀念碑和一座完好的羅馬競技場。現代主義之後，維羅納老城堡博物館的修復設計確立了建築師卡羅·斯卡帕在當時義大利古建築修建和博物館學的重要地位。維羅納也被稱作是「愛之城」，莎士比亞筆下的羅密歐與茱麗葉的愛情故事就發生在這裡。

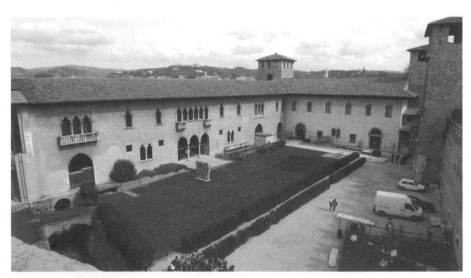

維羅納老城堡博物館內院

維羅納建築地圖

重點建築推薦：

1 維羅納圓形競技場
 ARENA DI VERONA
2 維羅納羅馬劇場
 TEATRO ROMANO DI VERONA
3 聖史蒂芬教堂
 CHIESA DI SANTO STEFANO
4 維羅納人民銀行
 BANCA POPOLARE DI VERONA
5 維羅納老城堡博物館
 MUSEO DI CASTELVECCHIO

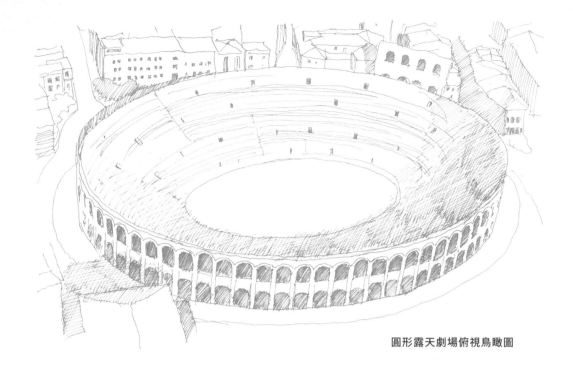

圓形露天劇場俯視鳥瞰圖

維羅納圓形競技場
ARENA DI VERONA

圓形露天劇場街景外觀

- 建設時間：1—3 世紀
- 建築師：佚名
- 地址：Piazza Bra, 1, 37121 Verona
- 建築關鍵字：競技場；古羅馬建築

掃描即刻前往

維羅納圓形競技場位於維羅納市中心的布拉廣場（Piazza bra），建造時間約為一到三世紀，即羅馬帝國奧古斯都和克勞狄一世時期。由於自十七世紀就開始的系統性保護和修復工作，該競技場屬同類建築中保存最完好的建築之一，至今仍在使用，最多可容納三萬名觀眾。競技場位於羅馬共和國時期的城牆外，橢圓平面的長軸與城市南北主幹道平行，短軸與東西幹道平行，以便於接入城市下水道系統。競技場主體由三圈環形結構與眾多輻向的筒拱構成。橢圓的尺寸為長軸兩百五十公尺、短軸一百五十公尺，觀眾看臺共四十四級，寬一百二十五公尺。競技場被墊高於羅馬水泥平臺之上，現在看見的立面並非真正外立面，事實上用於表達紀念性的外立面有三層高，每層包含七十二個拱門，目前只剩下一段寬度為四個拱的片段。這三層拱廊均採用塔司干柱式，一、二層為半柱，三層柱身隱藏在牆內，每層高

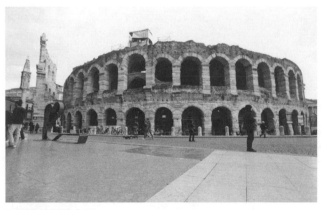

圓形競技場外立面

度從低到高遞減，分別為七・一公尺、六・三公尺、四・五公尺，用來強調豎直向上的視覺印象。微凸的石頭牆面由白色和玫瑰色的石灰石以特有的羅馬砌法形式構成。

維羅納羅馬劇場剖面圖

2

維 羅 納 羅 馬 劇 場
TEATRO ROMANO
DI VERONA

維羅納羅馬劇場整體俯視圖

- 建設時間：前 1 世紀末
- 建築師：佚名
- 地址：Via Regaste Redentore, 2, Verona
- 建築關鍵字：維羅納羅馬劇場

掃描即刻前往

維羅納羅馬劇場建於西元前一世紀末，位於聖彼得羅山腳、阿迪傑河岸、維羅納古羅馬圍牆的境內，建成時可容納約三千名觀眾。一八三〇年前後劇場經歷了座位、臺階、涼廊和舞臺的修復工作，目前每年夏季都會被用來舉辦當地的音樂節。劇場的正面主體緊貼河面，處在玻斯圖米奧（Postumio）和彼耶特拉（Pietra）兩橋之間。

根據考古資料和復原模型來看，其立面為完整的多層柱廊，自下而上為塔司干柱式、愛奧尼柱式以及屋頂之上僅有半層的埋牆半柱。主體的另一側面對觀眾席，由眾多雕塑裝飾，被用作固定布景。該主體服務於劇場的露天部分，即數個分工不同的露天舞臺和露天觀眾席，這裡採用了古希臘劇場的手法。觀眾席被分為兩片區域，其扇形的最大半徑處有一百零五公尺，僅兩側少部分靠邊界牆壁支撐。部分觀眾席被建於十世紀的聖西羅教堂占據。劇場後部的山體上有三層堆疊的平臺，寬約一百二十公尺。平臺上有一個對稱的神廟，現已被聖彼得羅城堡（Castel San Pietro）取代。

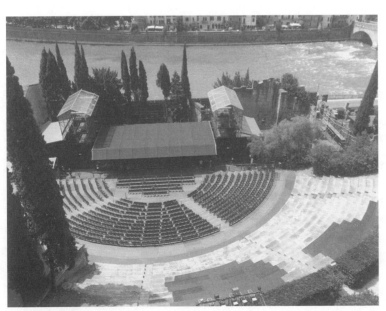

從上部俯瞰維羅納羅馬劇場

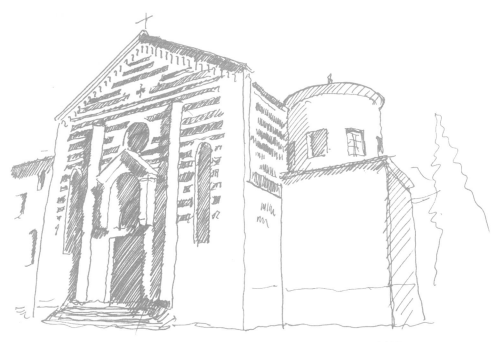

聖史蒂芬教堂立面外觀

聖史蒂芬教堂內部大廳

3

聖史蒂芬教堂
CHIESA DI
SANTO STEFANO

- 建設時間：5 世紀
- 建築師：佚名
- 地址：Vicolo Scaletta S. Stefano, 2, 37129 Verona
- 建築關鍵字：基督教宗教建築

掃描即刻前往

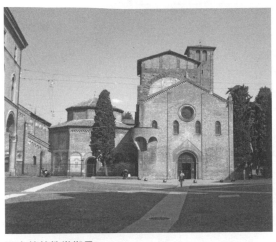

聖史蒂芬教堂街景

聖史蒂芬教堂的建造與基督教會首位殉道者
史蒂芬（Stefano Protomartire）的遺物被發現有
關。教堂建於五世紀，位於維羅納的古羅馬城牆
外不遠處，屬於早期基督教巴西利卡建築。與大
多的巴西利卡一樣，教堂由一個中廳、兩側的耳
堂和半圓形後殿構成。中廳和耳堂均為長方形空
間，利用縱向的幾排柱子分隔。中央比側廊高很
多，在高度差上有開窗，室內頂部為木質頂棚。
教堂經歷了多次改建和修復。羅馬時期，教堂的
半圓形後殿內添加了回廊，之後又開挖了地下室。
十二世紀，教堂的柱廊前廳（nartece）被引入，
立面也進行了調整，在室內可以感受到空間明顯
的加長。因而早期基督教建築的特色並不明顯。

一六一八年到一六二一年，為了容納五個維羅納
早期主教的遺骨和四十位維羅納殉道者的遺物，
瓦拉里（Varalli）小教堂（殿）被建造。該殿形態
為一個覆有傘形屋頂的半圓桶狀，屬於巴洛克風
格，室內抹灰並有裝飾紋樣，牆上共三幅油畫。

維羅納人民銀行立面

4

維羅納人民銀行
BANCA POPOLARE DI VERONA

維羅納人民銀行立面

- 建設時間：1973—1981 年
- 建築師：卡羅・斯卡帕（Carlo Scarpa）
- 地址：Piazza Nogara, 2, 37121 Verona
- 建築關鍵字：斯卡帕；立面改造

掃描即刻前往

維羅納人民銀行是斯卡帕後期重要代表作之一，也是其生前設計的最大作品。它位於維羅納競技場後，並面對不同的兩個廣場，兩個廣場被處於中間的教堂分割。原有的銀行就在廣場的一角，是一座十八世紀的建築。斯卡帕要求銀行將相鄰的建築買下來以擴充原有的空間，保證新銀行建築有充足空間來彌合兩個廣場的割裂。屋頂的鋪地使用了和地面廣場完全相同的材料和建造方法，並且放置水槽來承接雨水以吸引空中的飛鳥。身處樓頂的人們會意識到這個屋頂空間是城

維羅納人民銀行

市廣場空間的一種延續。頂樓玻璃窗前連續的對柱將屋頂托起，斯卡帕慣常使用的混凝土鋸齒形線角作為排水，將立面以恰當的比例分割，並布置圓形窗洞對建築的立面進行更為精細的調整。

擴展知識

依照斯卡帕的說法，這個項目與其說是一個偉大的建築設計，倒不如說是一次成功的城市設計。因為它不只是一個成功的建築，而是在於它為維羅納完成了以建築編織城市的意義。建築立面被分為三層，三層從材質到色彩都有很大的不同。底層是以粉紅色光滑的大理石為飾面的建築基座；中層是牆面，以粗糙的搗漿灰泥為材料，與底層光滑粉紅色的大理石形成對比；頂層是由黑色金屬雙柱撐起的屋頂柱廊，柱廊後方是具有現代感的玻璃幕牆。

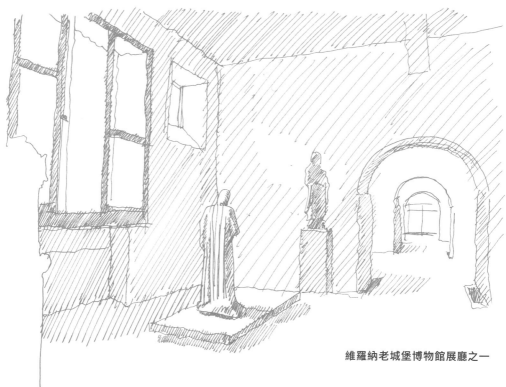

維羅納老城堡博物館展廳之一

<div>

5

維羅納老城堡博物館
MUSEO DI
CASTELVECCHIO

</div>

維羅納老城堡博物館斯卡拉公爵雕像

- 建設時間：1956—1964 年
- 建築師：卡羅・斯卡帕（Carlo Scarpa）
- 地址：Corso Castelvecchio, 2, 37121 Verona
- 建築關鍵字：博物館改建

掃描即刻前往

早在卡羅·斯卡帕一九五六年進行修復改建前，維羅納老城堡博物館就曾在一九二三年被全面維修過。一九二三年的改建將拿破崙占領時期的營房立面改為對稱的宮殿樣式，室內裝飾也變為十六到十七世紀的歷史風格，而室外的練兵場則被改建成義大利式花園。斯卡帕對這個幾乎改頭換面的修復工程十分不滿，甚至諷刺其「每一樣東西都是虛假的」，基於此他希望找到老城堡正確的歷史價值。在重新粉刷營房立面時，各時期的結構被選擇地露出。由於十二世紀城牆遺址的發現，北面營房的最西角房間被打斷，但挑出的屋頂作為連續結構被保留。斯卡拉公爵的雕像由L形托支撐，受蔽於挑高的屋頂之下。在立面加設由維羅納大理石砌築的方形神龕，並打破了原有的對稱性。

擴展知識

斯卡帕利用兩條橫貫庭院東西的平行的紫杉樹籬，在視線上和流線上，將庭園的對稱性打破，並將主入口移到庭園的東側角。同時將園林與博物館的室內緊密連接，讓參觀者可以駐足欣賞他建造的園林。斯卡帕在建築和內庭院上的雙重設計給參觀者提供了一種自由體驗的可能性，利用義大利東北部獨有的建造節點形式串聯其歷史感和自然環境，空間的內與外。

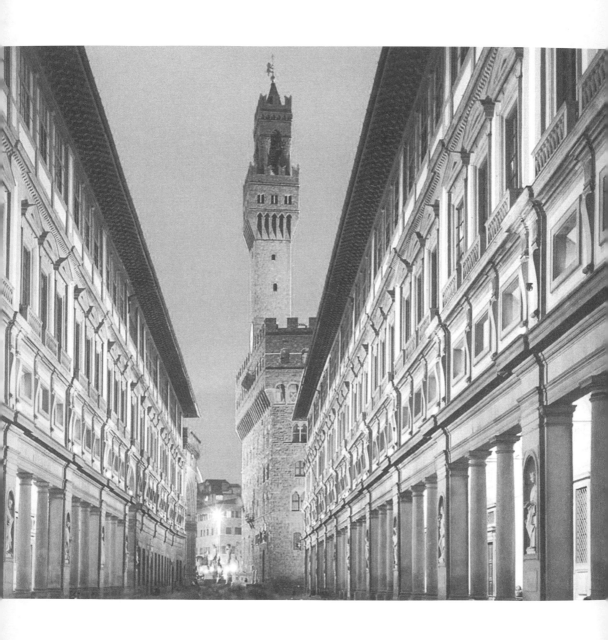

佛羅倫斯─羅馬

FLORENCE ROME

佛羅倫斯及其周邊

佛羅倫斯

佛羅倫斯是著名的文藝復興之都，位於義大利中部，是現今托斯卡納大區的首府。自中世紀晚期起至十六世紀，此地因羊毛和銀行業務而經濟發達，文化繁榮，終為西方歷史留下濃墨重彩的一筆，成為文藝復興的發源地。一四一八年，金匠出身的建築師菲利波·布魯內萊斯基贏得了佛羅倫斯聖母百花大教堂穹頂建造的委託，把對古羅馬建築、托斯卡納哥德建築的研究，加上透視法，一起帶入建築，開啟了一個嶄新的時代。不僅建築如此，繪畫、雕塑也使用了相同的手法，藝術上達到了空前的統一。這些藝術作品

成為權力的象徵，受到貴族家族的贊助，其中尤以美第奇家族最負盛名，他們的藝術贊助遍布全城。這個家族在十六世紀出了兩位人文主義教皇，使得文藝復興在羅馬發揚光大。由於人文主義者集中於此，托斯卡納語也成為現代義大利語的基礎。十六世紀以後，佛羅倫斯一度乏善可陳，直至北方的薩伏依王朝統一義大利，佛羅倫斯才於一八六五年到一八七一年成為義大利的臨時首都。

佛羅倫斯在二戰中損毀嚴重，著名的老橋區域在德軍撤退時遭到轟炸，戰後的建設重點放在了重建和保護原有城市風貌上，因此，舊城內新建築不多，但以喬凡尼·米開魯齊為代表的托斯卡納學派建築師同樣為佛羅倫斯創造了許多優秀的當代建築，他們在借鑒歷史傳統之外，強調了現代建築注重功能流線、光影效果和簡潔建築物的特色，讓舊城煥發出新的生機。一九八二年，佛羅倫斯被聯合國教科文組織定為世界文化遺產。

佛羅倫斯火車站天光細部

重點建築推薦：

1 聖母百花大教堂建築群
CATHEDRAL OF SAINT MARY OF
THE FLOWER

2 聖羅倫佐教堂及美第奇家族新舊禮拜堂
BASILICA OF SAN LORENZO AND
THE MEDICI CHAPELS

3 孤兒院
OSPEDALE DEGLI INNOCENTI

4 佛羅倫斯聖神大殿
BASILICA DI SANTO SPIRITO

5 帕齊小堂
CAPPELLA PAZZI

6 美第奇里卡迪宮
PALAZZO MEDICI RICCARDI

7 新聖母大殿
BASILICA DI SANTA MARIA NOVELLA

8 羅倫佐圖書館
BIBLIOTECA MEDICEA LAURENZIANA

9 烏菲茲美術館
GALLERIA DEGLI UFFIZI

10 佛羅倫斯火車站
STAZIONE FIRENZE SANTA MARIA NOVELLA

11 高速公路教堂
CHIESA AUTOSTRADA

12 信託銀行大樓增建項目
CASA DI RISPARMIO

13 夥伴影城
TEATRO DELLA COMPAGNIA

注：11 未顯示在地圖中。

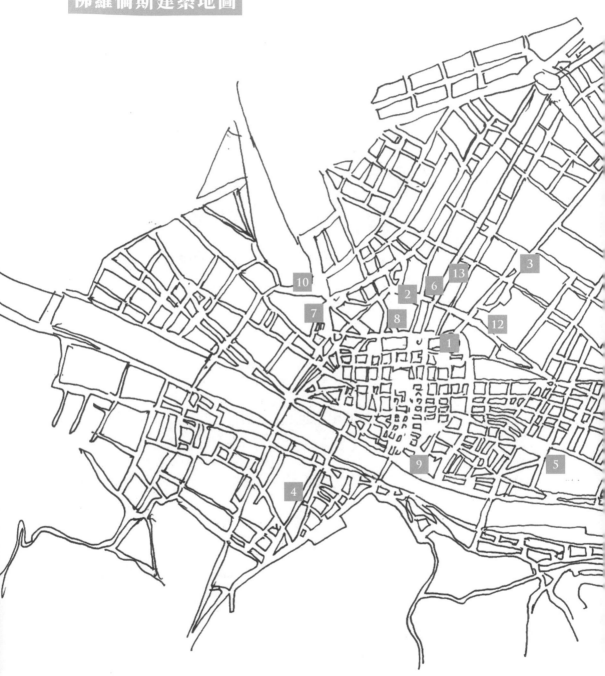

佛羅倫斯建築地圖

布魯內萊斯基參加洗禮堂青銅大門競賽時的參賽作品

聖母百花大教堂建築群
CATHEDRAL OF SAINT MARY OF THE FLOWER

- 建設時間：1296—1436 年（穹頂竣工）、1887 年（立面）、1903 年（銅大門）
- 建築師：菲利波・布魯內萊斯基（Filippo Brunelleschi）、喬托・迪・邦多納（Giotto di Bondone）等人
- 地址：Piazza del Duomo, 50122 Florence
- 建築關鍵字：文藝復興建築肇始；布魯內萊斯基

掃描即刻前往

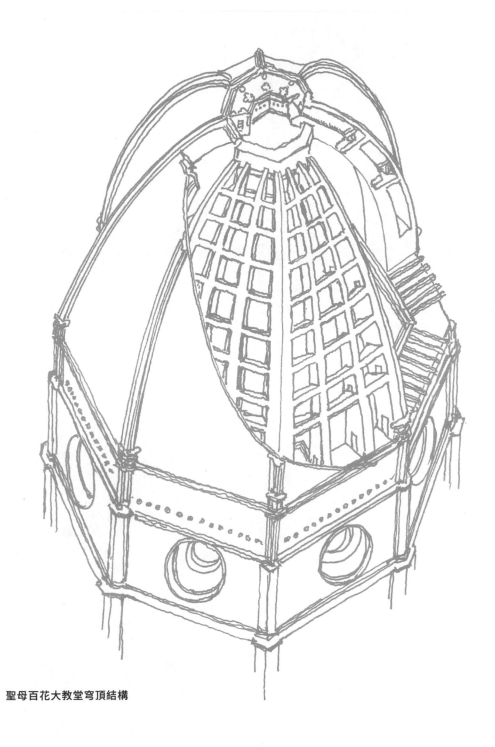

聖母百花大教堂穹頂結構

佛羅倫斯聖母百花大教堂起建於五世紀保留下來的巴西利卡。十三世紀晚期，隨著城市經濟與人口復甦，原先的建築已不堪重負，加上托斯卡納地區城市之間競相以大教堂作為競爭手段，繼比薩和西恩納之後，佛羅倫斯大教堂最終在一二九九年破土動工。在漫長的建造過程中，大教堂的設計者不止一位。著名畫家喬托曾於一三三四年到一三三七年設計並建成了鐘塔。到

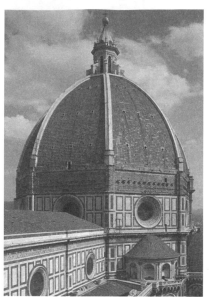

聖母百花大教堂穹頂外觀

了十五世紀，隨著佛羅倫斯野心日趨龐大，建設大教堂的任務變得炙手可熱，教堂本身也越建越大，穹頂完全超出了當時的建造技術。但這啟發了建築師布魯內萊斯基的積極探索，在對古羅馬建築進行全面考察之後，這位大師結合地方建造傳統，以八根肋骨拱封頂，這種有意識地對古代文化進行研究並用於實踐的行為開啟了文藝復興建築。

軼事

建築史中對於布魯內萊斯基與當時著名的雕塑家吉貝爾蒂（Ghiberti）爭奪大教堂建築師的故事總是津津樂道。但這並非兩人首次交鋒。一四○一年，聖若望洗禮堂青銅大門競賽中，兩人分別演繹以撒獻祭這一主題，布魯內萊斯基在透視處理和人物形象的姿態上均勝於吉貝爾蒂，但後

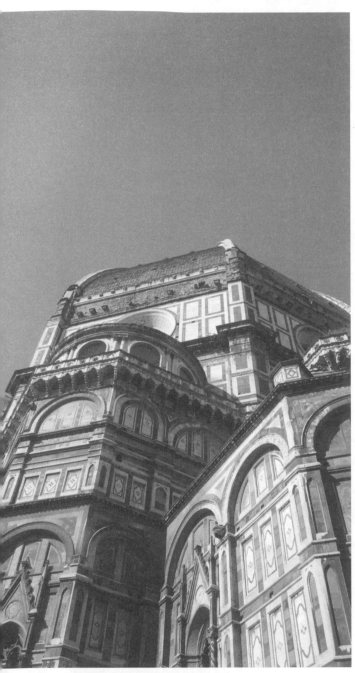

仰視聖母百花大教堂穹頂

者最終以高超的鑄造技術勝出。這一差異表明相較於吉貝爾蒂重視的傳統手工技巧，布魯內萊斯基更注重理性探索，這最終讓他在將近二十年後解決了前無古人的建築難題，成為一代大師。

2

聖羅倫佐教堂及
美第奇家族新舊禮拜堂
BASILICA OF SAN LORENZO AND THE MEDICI CHAPELS

- 建設時間：1428 年（舊禮拜堂）、1461 年（教堂）、
 1524 年（新禮拜堂）
- 建築師：布魯內萊斯基（Brunelleschi）、
 米開朗基羅（Michelangelo）等人
- 地址：Piazza di San Lorenzo, 9, 50123 Florence
- 建築關鍵字：布魯內萊斯基；米開朗基羅；美第奇家族

掃描即刻前往

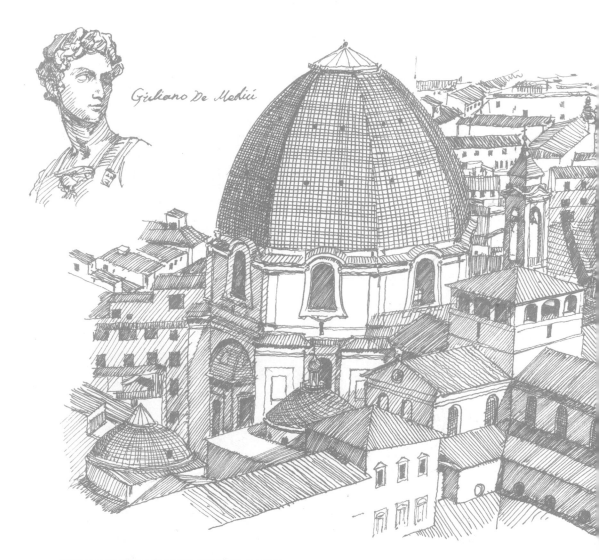

Giuliano De Medici

聖羅倫佐教堂與美第奇家族的豪華者「羅倫佐」

佛羅倫斯的聖羅倫佐教堂源於古羅馬時期，中世紀時又在其基礎上修建了羅馬風教堂。一四一九年，美第奇家族出資重修教堂，並在其後方修建禮拜堂作為家墓，布魯內萊斯基為建築師，在其一四四六年去世前僅完成舊禮拜堂。該建築強調幾何秩序感，平面為正方形，室內以科林斯壁柱、楣鉤、圓拱等作為裝飾，與結構脫開，只為強調幾何形式，穹頂則是對拜占庭頂的化用。這種對比例和古典元素的應用形成了文藝復興建築的特色。近一個世紀之後，米開朗基羅受教宗良十世的委託建造新禮拜堂，是對這種方式的延續與革新。相比布魯內萊斯基，雕塑家出身的米開朗基羅語言更為豐富，用盲窗、不落地的柱子等手法，表達這種裝飾性構件與真實結構的不同。

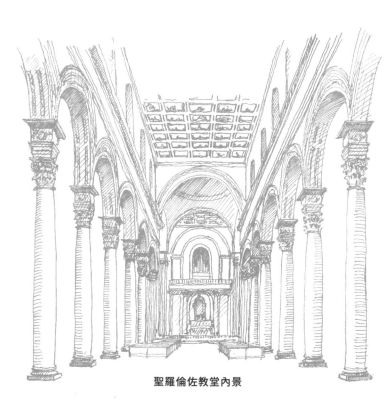

聖羅倫佐教堂內景

米開朗基羅設計的美第奇家族新禮拜堂

擴展知識

如果去參觀聖羅倫佐教堂，一定首先會被教堂背後高聳的穹頂所吸引。這個穹頂位於教中殿的軸線上，但卻不屬於教堂本身，而是美第奇家族另一個建於十七世紀早期的禮拜堂：王子小聖堂（Cappella dei Principi）。該禮拜堂平面呈八角形，有六座美第奇家族衣冠塚，室內富麗堂皇，以大理石貼面，與之前兩座禮拜堂風格迥異。

掃描即刻前往

3

孤兒院
Ospedale degli Innocenti

- 建設時間：1419—1436 年
- 建築師：布魯內萊斯基（Brunelleschi）、法蘭西斯科（Francesco della Luna）
- 地址：Piazza della Santissima Annunziata, 12, 50125 Florence
- 建築關鍵字：布魯內萊斯基；比例；塞茵那石

孤兒院所在聖母領報廣場統一的門廊立面

孤兒院為布魯內萊斯基早期作品，他在一四一九年受絲綢行會委託，設計建造一座收容孤兒的醫院。建設從門廊開始，共九跨。布魯內萊斯基採用了嚴格的比例控制，以單根組合柱的高度為準，單跨平面正方形，邊長與柱高相等，柱子上方採用圓拱，拱高為柱高的一半。這是他綜合了古羅馬建築和托斯卡納地方傳統長廊的結果。在材料上選用了灰色塞因那石（pietra serena），這種質地溫潤、顏色素雅的石材經常出現在布魯內萊斯基的作品中，與豪華的大理石相比，它更能表達建築師想要傳遞的幾何理念。布魯內萊斯基還完成了運用愛奧尼柱式的庭院。

布魯內萊斯基為孤兒院門廊設計的柱頭

一四二七年後，建築師法蘭西斯科接手建造，對設計有所改動。

擴展知識

布魯內萊斯基的孤兒院門廊對之後的建築有著重要影響，首當其衝就是門前聖母領報廣場在文藝復興時期完成統一協調的建設。聖母領報廣場得名於廣場盡端的聖母領報教堂，由七個佛羅倫斯青年斥資建造。十五世紀中期，米開羅佐（Michelozzo）和阿伯提（Alberti）對教堂進行了翻修，並參照布魯內萊斯基的設計完成了門廊。一五一六年，老桑伽洛將正對孤兒院的門廊與孤兒院的門廊相統一。終於，在一六〇一年，由建築師卡契尼（Giovanni Battista Caccini）補完所有門廊的建造，形成一體的廣場。

布魯內萊斯基設計的孤兒院內的庭院優雅精緻

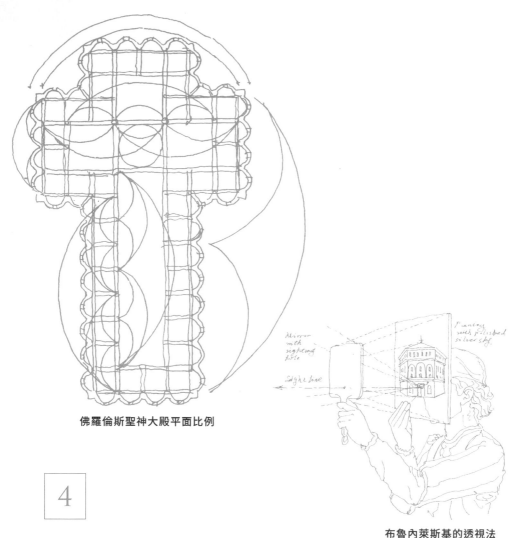

佛羅倫斯聖神大殿平面比例

布魯內萊斯基的透視法

佛羅倫斯聖神大殿
BASILICA DI SANTO SPIRITO

- 建設時間：1444—1487 年
- 建築師：布魯內萊斯基（Brunelleschi）
- 地址：Piazza Santo Spirito, 30, 50125 Florence
- 建築關鍵字：布魯內萊斯基；透視；比例

掃描即刻前往

佛羅倫斯聖神大殿位於佛羅倫斯的母親河阿諾河南岸，舊城區的另一側，但這一區域卻並不失文化的繁盛。十四世紀末，以薄伽丘和彼得拉赫為代表的早期人文主義者就聚居在這一區域，並將自己的圖書館捐贈給修道院。這種人文情懷日盛，終於到了一四二八年布魯內萊斯基受到修道院委託，重建教堂，但建造進度緩慢，教堂本身在建築師去世之後得到了較為完整的呈現。教堂平面為拉丁十字，布魯內萊斯基延續了他在之前專案中的方法，使用正方形為單元，中殿為兩

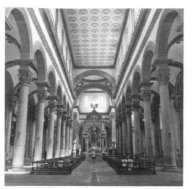

佛羅倫斯聖神大殿室內透視效果

個正方形的寬度，是側廊的兩倍，壁龕為以正方形邊長為直徑的半圓形。為了保持整個教堂一致的比例，布魯內萊斯基甚至不惜取消傳統中半圓形的主祭壇，而採用方形，且寬度與耳堂相同。

擴展知識

布魯內萊斯基將比例控制擴展至整個教堂，使得教堂各部分之間均為相同的一比二的比例。

同時，他也為這種幾何性的設計給出了相應的表現手法：透視圖。雖然透視並非布魯內萊斯基獨創，但卻是他首先將其完整地引入建築。比例精確控制的建築方便建築師在二維的紙面網格上進行精確計算，獲得縮短後的位置以及尺寸。同時，以單個構件作為模數單元也方便提前預製。布魯內萊斯基是首個使用預製柱子的建築師。比例和透視將設計、建造和表現合為一體。

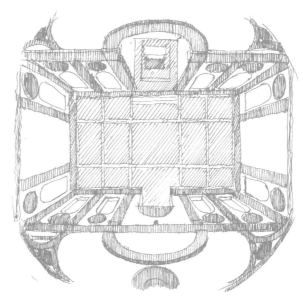

帕齊小堂剖視圖

帕齊小堂
CAPPELLA PAZZI

掃描即刻前往

- 建設時間：1429─1473 年
- 建築師：布魯內萊斯基（Brunelleschi）等人
- 地址：Largo Piero Bargellini, 50122 Florence
- 建築關鍵字：布魯內萊斯基；帕齊家族；比例

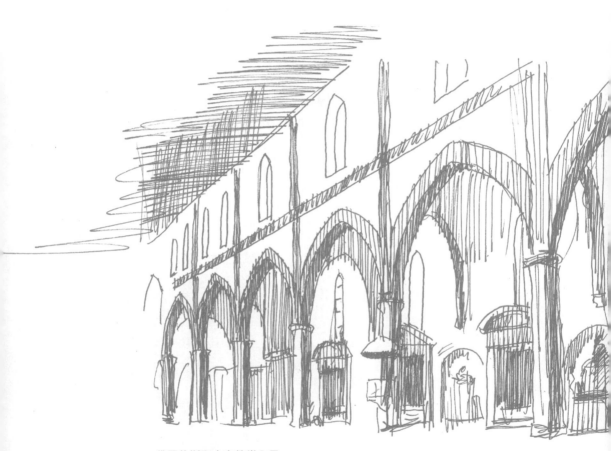

佛羅倫斯聖十字教堂內景

帕齊小堂位於佛羅倫斯聖十字教堂內。

一四二三年，教堂遭受火災，損毀嚴重，佛羅倫斯許多貴族家庭出資重修，帕齊家族為其中之一，並聘請布魯內萊斯基設計了位於教堂一角的家族禮拜堂。由於建設週期長，可以確定的是平面出自布魯內萊斯基之手。但與早前完成的老禮拜堂不同，這個建築受制於既存牆體，雖然格局近似，但平面為長方形，比例系統也不相同，在進深上採用了「a:a:a」的方式，一改之前每跨進深相等的做法。同時，這個建築也更多地借鑒了古羅馬建築、托斯卡納地方羅馬風建築元素。

擴展知識

帕齊小堂位於佛羅倫斯聖十字教堂修道院內，該教堂是世界上最大的方濟各派教堂，現在的建築建於十三世紀晚期。佛羅倫斯歷史上許多重要的知識份子都安葬於教堂內，如但丁、阿伯提、吉貝爾蒂、米開朗基羅、馬基雅維利、伽利略等人，教堂前方廣場上還有但丁的塑像。其內部的十六座禮拜堂也享有盛名，保存有喬托及其弟子為數不多的濕壁畫。由於地處低地（原先為沼澤），教堂及其內部保存的藝術品在一九六六年佛羅倫斯大洪水中損毀較為嚴重。

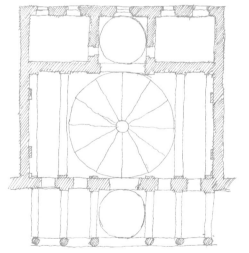

帕齊小堂平面圖

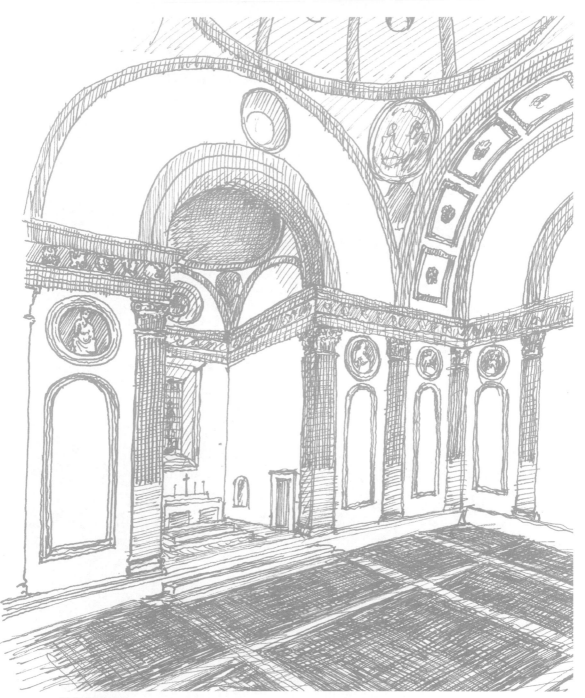

帕齊小堂室內

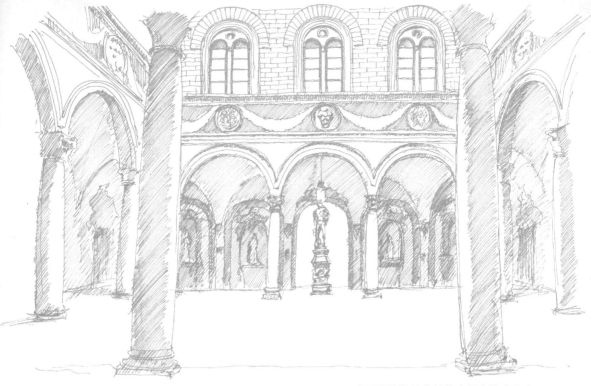

米開羅佐設計的美第奇里卡迪宮內庭

掃描即刻前往

阿伯提設計的
魯切拉宮立面

6

美第奇里卡迪宮
PALAZZO
MEDICI RICCARDI

- 建設時間：1444—1484 年
- 建築師：米開羅佐・迪・巴多羅米歐
 （Michelozzo di Bartolomeo）
- 地址：Via Camillo Cavour, 3, 50129 Florence
- 建築關鍵字：米開羅佐；美第奇家族；府邸

古羅馬的傳承 ｜ 204

美第奇里卡迪宮位於佛羅倫斯舊城區中心位置，距聖母百花大教堂僅數十公尺之遙，兩者與美第奇家墓所在地的聖羅倫佐教堂構成了文藝復興時期佛羅倫斯政治、宗教以及文化的絕對中心。

府邸建築是文藝復興時期除教堂之外最為重要的建築類型，開世俗建築的先河，該建築又是這一類型早期實例。建築師米開羅佐受布魯內萊斯基影響，結合古羅馬建築與地方建築形式，仿羅馬競技場將整座建築橫向劃分成三段，琢石牆面的粗糙程度由下往上依次遞減，但並未使用柱式裝

米開羅佐為美第奇里卡迪宮底層設計的窗

美第奇里卡迪宮內庭院柱廊

飾。最上方以厚重的簷口挑高。內部的中庭既有修道院庭院的痕跡，也有對古羅馬住宅內部庭院的參考。總體而言，該建築處於新建築與中世紀傳統轉換的節點上。

擴展知識

在美第奇里卡迪宮建設的同時，在城的西側魯切拉家族正聘請人文主義者、建築師和理論家的阿伯提為自己的府邸換上文藝復興「立面」。

阿伯提於一四五二年完成《建築十書》，是建築史上繼維特魯威之後最為重要的理論著作。書中對自己所處時代如何化用古羅馬建築遺產做出了詳盡討論，並探討了從牆結構體系出發，如何將柱式、拱圈等元素作為建築的裝飾。魯切拉宮是阿伯提的早期試驗，為了不與牆體產生衝突，他採用壁柱的形式再現羅馬競技場的立面。

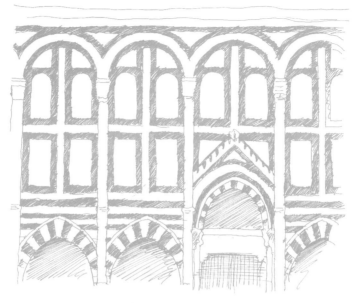

新聖母大殿立面細節

<div style="border:1px solid black; display:inline-block; padding:0.5em 0.8em;">7</div>

新聖母大殿
BASILICA DI SANTA MARIA NOVELLA

掃描即刻前往

- 建設時間：1456—1470 年
- 建築師：萊昂・巴蒂斯塔・阿伯提（Leon Battista Alberti）
- 地址：Piazza di Santa Maria Novella, 18, 50123 Florence
- 建築關鍵字：阿伯提；魯切拉家族；比例

新聖母大殿主殿內的馬薩喬〈聖三位一體〉

新聖母大殿主立面

新聖母大殿位於舊城區以西，是多明尼加教派的會堂，十三世紀中期時由兩位多明尼加修士設計，直至一三六〇年建成。中間的大門為圓拱，兩旁的小門和其餘盲門（墓室）為托斯卡納哥德傳統小尖拱。一四五六年，在設計魯切拉府邸時，阿伯提受到該家族委託，為新聖母教堂設計立面。他希望在保留下部立面的同時，將人文主義崇尚的理性精神表現在教堂的立面當中。阿伯提的主要手法是在綠色普拉托（Prato）大理石覆面的基礎上，用精確的幾何劃分讓人們從視覺感知上認識到數字所代表的宇宙奧祕。教堂的底邊長與高度相等，使得教堂立面成為一個正方形。

阿伯提為下部的立面增加了一個特別高的飾帶，使得飾帶以下為正方形的一半，而上部三角形山花的部分則是正方形的四分之一，與其正對的下方大門到兩側小門中線的部分剛好也是正方形的四分之一。山花、柱式以及上部兩側的弧線形裝飾都引自古羅馬建築，其中弧線形裝飾用以遮擋後方教堂的側翼，它們又是山花部分正方形的四分之一。阿伯提並沒有忘記自己的贊助人，在飾帶下方的楣樑上畫滿了魯切拉家族的族徽，同時在山花以下刻上拉丁文：喬瓦尼·迪·保羅·魯切拉之子，一四七〇年捐贈。

新聖母大殿內庭哥德式敞廊

除此之外，新聖母大殿中還有文藝復興早期著名畫家馬薩喬（Masaccio）所創作的濕壁畫〈聖三位一體〉，他對透視的探索有很高造詣。

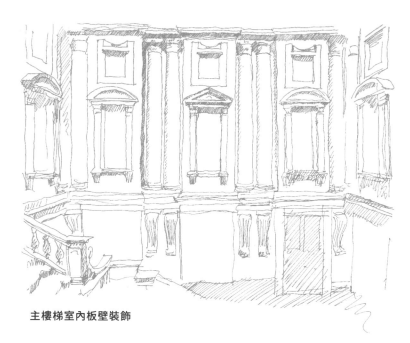

主樓梯室內板壁裝飾

掃描即刻前往

圖書館主室

8

羅倫佐圖書館
BIBLIOTECA MEDICEA LAURENZIANA

- 建設時間：1523—1571 年

- 建築師：米開朗基羅（Michelangelo）

- 地址：Piazza San Lorenzo, 9, 50123 Florence

- 建築關鍵字：米開朗基羅；
 美第奇家族；手法主義

主樓梯室平面圖

十五世紀後半葉開始，文藝復興的重心從佛羅倫斯轉移到羅馬，美第奇家族先後誕生了兩位教皇。在羅馬站穩腳跟後，克萊孟七世回到故鄉佛羅倫斯，希望在家墓所在的聖羅倫佐教堂修道院中建設一座圖書館，身為教廷雕刻家和畫家，也是同鄉人的米開朗基羅被委派此項任務。圖書館位於修道院二樓，由前廳、閱覽室、檔案室組成。由於是在已有的建築內部加建，因此建築的長寬都已限定，且是貼著原建築再建一層牆，這

主樓梯

也使得米開朗基羅能夠以雕塑化的手法處理牆面，柱子與壁龕都深深凹陷於牆內，非但不承重，反而上升至頂棚，是手法主義建築重要的實例之一。

擴展知識

圖書館前廳中最吸引人注意的當屬熔岩般從閱覽室「順流」下來的樓梯，占據了前廳大部分空間，位於正中央。米開朗基羅對樓梯的設計進行過多次修改，在其常年不在場的情況下，最終在建造師阿曼納提（Ammannati）的幫助下完成。整個樓梯分為中間的弧線形主樓梯和兩側直線輔樓梯，且在高度上被切分成三段，每段之間設有小平臺，極富表現效果。自此，樓梯這個在傳統文藝復興建築中屬於輔助性的交通空間獲得了解放。此設計後來被爭相效仿。

烏菲齊美術館頂層展廊

烏菲齊美術館平面圖

9

烏菲茲美術館
GALLERIA DEGLI UFFIZI

- 建設時間：1560—1581 年
- 建築師：喬爾喬・瓦薩里（Giorgio Vasari）等人
- 地址：Piazzale degli Uffizi, 6, 50122 Florence
- 建築關鍵字：瓦薩里；美第奇家族；城市設計

掃描即刻前往

烏菲茲美術館最初由佛羅倫斯大公、美第奇家族的科西莫一世出資建造，由米開朗基羅的學生瓦薩里設計，作為佛羅倫斯的市政辦公室，這也是美術館名稱的由來（烏菲茲為義大利語辦公室的意思）。進入十六世紀，佛羅倫斯的藝術家普遍趨於保守，偏向規矩的學院派，在形式上沒有創新突破，只是遵從前人留下的定式，烏菲茲美術館的設計就是如此。美術館位於城南靠近阿諾河的條狀地塊上，被瓦薩里布置為兩個三層高、對稱的長條建築，盡端靠河的地方設有一個屏風般的過街樓，保持建築群內部完整性的同時也與阿諾河的景觀在視線上連續。呆板的立面也恰到好處地形成了連續的街道，促成了世界上較早的城市設計。

擴展知識

瓦薩里不僅是建築師，也是世界上第一位藝術史學家，他的著作《藝苑名人傳》則是第一本藝術史專著，出版於一五五〇年。由於廣受歡迎，一五六八年再版時部分擴寫。這本書以傳記的方式記敘了從十三世紀到十六世紀中期藝術家的活動，以佛羅倫斯人為主。雖然全書終於瓦薩里自己的時代，並高度盛讚了米開朗基羅的成就，視之為楷模，但瓦薩里在書中蘊含了萌芽、盛期、衰落的藝術循環論。瓦薩里的書不乏市井傳說，曾在某一階段不受重視，但近年的藝術史研究證實了其真實性，捍衛了該書的歷史地位。

佛羅倫斯火車站候車廳內部

10

佛羅倫斯火車站
Stazione Firenze
Santa Maria Novella

掃描即刻前往

- 建設時間：1932—1936 年
- 建築師：喬瓦尼・米凱盧西（Giovanni Michelucci）
 及佛羅倫斯理性主義小組
- 地址：Stazione Ferroviaria, Piazza Santa Maria Novella, Florence
- 建築關鍵字：米凱盧西；理性主義；新舊關係

佛羅倫斯中央火車站建於義大利法西斯時期，位於老城周邊、新聖母大殿對面。雖然官方建築崇尚古羅馬復興式和文藝復興式，但墨索里尼為了推動義大利的現代化，同意工廠、郵局、火車站等新類型建築採用現代風格。佛羅倫斯火車站就是在這種思想下，由官方舉辦競賽獲得的結果。當時已經在羅馬執業的托斯卡納建築師米凱盧西率領年輕的佛羅倫斯理性主義小組拔得頭籌。平面為簡單的長方形，主廳不對稱布置，並以貫通的天窗強調進出站的流線，至室外門廳降低層高，對應人體尺度。整個建築強調水平方向發展，匍匐於地上，表達了對一路之隔的新聖母大殿的尊重。

擴展知識

雖然在佛羅倫斯火車站項目中米凱盧西表現

佛羅倫斯火車站鳥瞰圖

出了對現代建築較高的駕馭能力和完成度，但此時他並非現代建築的門徒，這位出身佛羅倫斯北部皮斯托亞小鎮的大師仍舊有著兩面性，同時期的建築作品中有著明顯的古典傾向。但對於人體尺度的考慮，對流線的強調、空間的高度整合，以及以漫反射形成通透的室內等建築特色，都能在他後期的作品中找到。

高速公路教堂內部

高速公路教堂平面圖

11

高速公路教堂
CHIESA AUTOSTRADA

- 建設時間：1960—1964 年
- 建築師：米凱盧西（Giovanni Michelucci）
- 地址：Via di Limite , 82, 50013 Campi Bisenzio, Florence
- 建築關鍵字：米凱盧西；城市、建築、人

掃描即刻前往

高速公路教堂立面

高速公路教堂位於佛羅倫斯西北高速公路旁休息區，由義大利高速公路承建公司出資建造，在初稿設計遭到自然景觀保護協會反對之後，由當時已經德高望重的米凱盧西在洗禮堂、主祭壇等部分地基已經完成的情況下重新設計。米凱盧西改變了原先教堂的座向，將主祭壇從西北方向，移至東北方向，原先的耳堂處，改成橫向的拉丁十字，並在主殿外設置長方形的前廳和朝聖者道路、樹庭等作為過渡。基本確定平面後，整個設計在剖面上展開，確定了人在主殿、禮拜堂和走

道等不同的活動區域，樹冠式的現澆混凝土屋頂落在不同高度的樹杈狀柱墩上，在遮蔽整個空間的同時形成了相對的分隔。遠看如同一頂帳篷，室內外空間開放。

擴展知識

米凱盧西之所以將教堂平面改成橫向的拉丁十字，並偏好室內外空間的互動，與二戰後宗教改革及他的建築理念有關。一九五八年教宗若望二十三世宣布「上帝應該為了人民」，鼓勵更多人走入教堂，成為兄弟。另一方面，米凱盧西認為市場是最能自由交流的地方，建築不該阻隔這種自由，而是要將其延伸到室內來。所以米凱盧西在作品中設計走道、門廳等進行過渡，同時大面積地使用反射光，盡量在一個大空間中分隔小空間，都是為了創造出如同戶外市場般的空間感受。

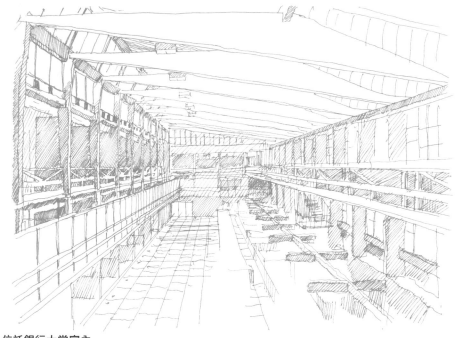

信託銀行大堂室內

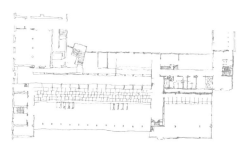

信託銀行平面圖

12

信託銀行大樓增建項目
CASA DI RISPARMIO

- 建設時間：1954—1957 年
- 建築師：米凱盧西（Giovanni Michelucci）
- 地址：Via Maurizio Bufalini, 4, Florence
- 建築關鍵字：米凱盧西；新舊關係

掃描即刻前往

佛羅倫斯信託銀行總部座落於新聖母瑪利亞廣場一側，緊鄰新聖母瑪利亞醫院，地處舊城區的中心，距聖母百花大教堂僅幾步之遙。隨著銀行規模擴大，一九五三年米凱盧西受到增建的委託。在仔細研究了舊城區肌理之後，米凱盧西決定保留現在的外牆，而把增建部分嵌入內庭院，尊重歷史文脈。整個建築呈現一個長方形狀。從正門進入，迎面即是一個狹長的、走道般的長方形庭院，轉過庭院，一牆之隔，就來到了營業大廳，也是整座建築的主體空間。大廳挑高兩層，靠外部廣場一側全玻璃窗採光。鋼結構支撐連續性的小筒拱頂反射自然光，整個大廳沐浴在柔和而明亮的採光中。

擴展知識

自一九四八年前往波隆那大學工程系執教以

來，米凱盧西就非常注重新材料結構性能的開發，進入二十世紀五〇年代中後期，他的建築中出現了對於鋼結構、現澆混凝土結構的探索，多用於實現大跨空間，引入柔和的自然光。此外，米凱盧西對歷史的研究並不僅限於尊重肌理，他在對帕拉底歐別墅進行研究之後，認為應該打破建築室內外的界限。在他的建築中經常會出現貼著建築邊界的路徑，例如信託銀行增建項目中，大廳二層沿著牆壁的一圈走道，讓人能在建築內部觀察外部環境，消除室內外的絕對隔閡。

信託銀行大堂屋頂採光

Superstudio 的作品「連續紀念物」

夥伴影城放映廳室內

13

夥 伴 影 城
TEATRO DELLA COMPAGNIA

- 建設時間：1987 年
- 建築師：阿道弗・納塔里尼（Adolfo Natalini）、
 法布里奇奧・納塔里尼（Fabrizio Natalini）
- 地址：Via Camillo Cavour, 50/R, 50121 Florence
- 建築關鍵字：納塔里尼；新舊關係

掃描即刻前往

夥伴影城位於舊城區中心，斜望可見美第奇宮。建築師納塔里尼兄弟保留了原先的立面，並對既存結構進行再利用。建築在一條長向軸線上依次展開，從低調的大門進入筒拱覆蓋的走道，迎面可見八角形的售票廳，其後是長方形的休息廳作為入口和影廳之間的緩衝，同時隱藏了放映廳在軸線上的偏移。放映廳在空間上使用了古羅馬劇場的布局，同時兩邊的包廂也使用了歷史抽象形式進行刻畫，整座建築表現出了後現代對歷史元素的青睞。

擴展知識

有趣的是，納塔里尼兄弟中的阿道爾夫曾經是佛羅倫斯二十世紀六時年代最負盛名的先鋒主義小組「Superstudio」的領頭人，主要負責小組的理論建構。自一九六六年成立至一九六六年解散，「Superstudio」一直以立場明確的反建築傳統為人所熟知。無論是他們早期作品「連續紀念物」以基本幾何體探討建築與城市景觀的原始建構，還是「十二座理想城市」有關城市的個體需求和心理感知最大化的討論，抑或是「生活、教育、慶典、愛、死亡」展現人類生活的遊牧式願景，自根本上重新思考建築，在當時帶來了極大的理論和視覺衝擊。

夥伴影城走道

西恩納

西恩納位於佛羅倫斯北部山區，是西恩納省的省會，托斯卡納大區重鎮之一。初建於伊特魯里亞時期，後相傳為羅馬城創建者之一的羅穆斯之子為躲避其伯父羅慕盧斯的迫害所創，因此，西恩納在羅馬時期處於相對落後的位置，遠離羅馬人修建的大道。直到倫巴底人入侵，為切斷拜占庭的反攻，倫巴底人修改了原來的路徑，西恩納因此得益而繁榮，並於十二世紀初城中占據三個山頭的主要部落合為西恩納共和國。由於政治穩定，經濟繁榮，中世紀的西恩納在文化上也大放異彩，著名的西恩納畫派最終促成了「國際哥德式」。除此之外，共和國在城市管理上也獨具匠心，著名的田野廣場就是共和國時期的傑出公共作品。十二到十三世紀，由於羅馬陷落，有著羅馬血統的西恩納城也希望透過建造大教堂來成為羅馬的繼任者，這開啟了西恩納和佛羅倫斯曠日持久的爭奪戰。在共和國末期西恩納終於和佛羅倫斯爆發了長達八年的戰爭，不幸落敗而轉投西班牙皇室，但後者卻為了與美第奇家族交好而將西恩納置於佛羅倫斯的統治之下，自此直到十九世紀義大利統一，西恩納均為佛羅倫斯的屬城，其文化發展受到制約，整座城市也封印在十三到十四世紀的黃金時代。

西恩納建築地圖

重點建築推薦：

1 田野廣場
 PIAZZA DEL CAMPO
2 主教堂建築群
 DUOMO DI SIENA

田野廣場上西恩納市政廳內庭

1

田野廣場
PIAZZA DEL CAMPO

- 建設時間：1349 年（鋪地完工）
- 建築師：佚名
- 地址：Il Campo, 53100, Siena
- 建築關鍵字：中世紀廣場；排水系統；城市自治

田野廣場剖面圖

掃描即刻前往

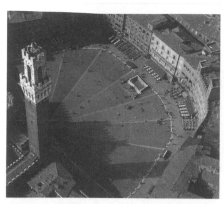
田野廣場鳥瞰圖

西恩納的田野廣場位於舊城區中心，三面環山，是其間唯一一塊較為平整的谷地和集水區。地形特色使得它在十三世紀左右逐漸成為生活在山坡上三個社區共同的市場，最後便形成西恩納城市，市政廳（Palazzo Pubblico）也設在廣場的最低點。一三四九年廣場完成了鋪設，貝殼型的廣場被劃分為九塊，鋪以紅磚，以白色石灰華勾邊，以此象徵治理西恩納的九人委員會所定下的條令。西恩納以良好的市政治理聞名，使其在中世紀晚期迅速崛起，甚至早於佛羅倫斯。西恩納畫派的畫家安布羅焦‧洛倫采蒂（Ambrogio Lorenzetti）在一三三八年到一三三九年所創作的繪畫〈良好治理的寓言〉，就是以西恩納城市為原型進行的創作。

擴展知識

巨大的田野廣場如今是人們休閒的好去處，在這裡還會舉辦兩年一次的賽馬大會。但它卻更是科學管理城市的早期先例。整個廣場地勢由北向南降低，在貝殼形鋪地下方隱藏著城市集水區和蓄水設施，容納從四周山地上流瀉下的水，並送到指定城市的供水點。一四一九年在廣場制高點中心建造的歡樂噴泉（Fonte Gaia）就是這一系統的外顯。

西恩納主教堂建築群

西恩納主教堂立面

2

主教堂建築群
DUOMO DI SIENA

- 建設時間：1196—1348 年
- 建築師：喬瓦尼・迪・阿戈斯蒂諾（Giovanni di Agostino）、
 喬凡尼・皮薩諾（Giovanni Pisano）
- 地址：Piazza del Duomo, 8, 53100 Siena
- 建築關鍵字：托斯卡納羅馬風；法式哥德

掃描即刻前往

西恩納主教堂建築群位於舊城區的山坡上，是西恩納三座位於山地上的大型教堂建築群之一（另兩座為位於舊城區西北方向的聖多明我聖殿和東北方向的聖方濟各聖殿），於十二世紀末在九世紀的建築基礎上進行重建，歷經上百年，於十四世紀中葉完成結構，是典型的融合了托斯卡納羅馬風、法式哥德建築的晚期義大利中世紀教堂，為佛羅倫斯聖母百花大教堂建設的先聲。立面和室內採用大量黑白大理石作為飾面，是西恩納城市徽章的象徵。

擴展知識

西恩納主教堂四個立面各有特色，但裝飾最為繁複的當屬充當主入口的西立面，根據十三世紀時的畫家喬凡尼·皮薩諾的設計稿修改完成，主要雕塑也由皮薩諾的團隊完成。下方的三扇大

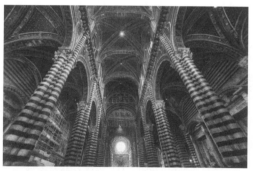

西恩納主教堂室內

門、弦月窗和周邊的雕塑完全按照皮薩諾的設計，刻意強調了內部中殿加側廊的空間劃分。上部完工於皮薩諾離開之後，裝飾更為細密，受到了奧爾維耶托主教堂（Orvieto Cathedral）立面裝飾的影響，其立面最終高度超過了中殿的高度。室內除了黑白大理石柱子和牆壁之外，更以精美的馬賽克鋪地著稱。

比薩

比薩位於托斯卡納大區北部，阿諾河的入海口，曾是歷史上重要的港口，初為伊特魯里亞人所建，很早就與希臘人和高盧人在海上通商，很長一段時間是自熱拿亞到奧斯提亞（羅馬南部港口）之間唯一的海港，足見其重要性，歷來為兵家必爭之地，也因此城市一直頗為繁榮。在羅馬、倫巴底、神聖羅馬帝國等輪番統治之後，比薩於十一世紀達到黃金時代，成為當時義大利四個海上共和國之一。比薩主教堂建築群就始建於這一時期，在政治和經濟上達到全盛的比薩也希望能在藝術上有所成就，建造出了具有比薩地方特色的哥德建築，如今比薩以聞名世界的斜塔著稱，更因為傳說中伽利略的斜塔實驗增添了幾分科學色彩。除此之外，比薩至今還保留了二十多座極具特色的教堂，大部分源於這一時期。然而在隨

後的兩個世紀中，比薩在海上遭受重創，接連被威尼斯人和熱拿亞人打敗，十三世紀末熱拿亞人重創比薩，並用沙土填埋其港口，阻斷其海上商貿。不甘屈居人下的比薩又試圖與佛羅倫斯競爭，但最終臣服於佛羅倫斯，成為後者眾多下屬城市中唯一的通商口岸。

比薩建築地圖

重點建築推薦：

1 主教堂建築群
DUOMO DI PISA

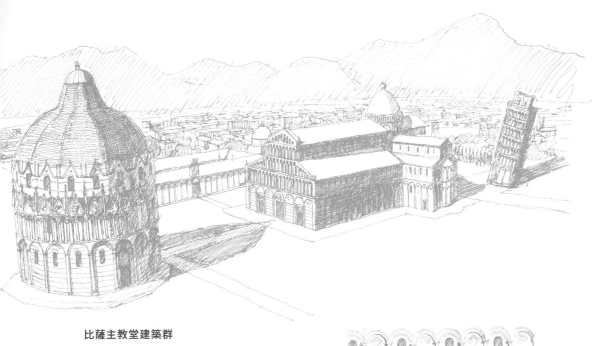

比薩主教堂建築群

1

主教堂建築群
DUOMO DI PISA

比薩主教堂側立面

- 建設時間：1063—1180 年（主體結構完工）、
 1363 年（洗禮堂完工）、1372 年（比薩斜塔竣工）
- 建築師：布斯克多（Buscheto）、雷納爾多（Rainaldo）等
- 地址：Piazza del Duomo, 56126 Pisa
- 建築關鍵字：羅馬風建築；比薩斜塔

掃描即刻前往

比薩主教堂始建於一〇六三年，選址在城外的墓地，與威尼斯聖馬可教堂的建設同期，是兩個商業城市相互競爭、彰顯自身優勢的有力手段。它具有拉丁十字平面，為五跨，兩側殿為雙柱廊式。耳堂較寬，為三跨。立面裝飾精美絕倫，下部劃分為七跨，中間三跨較寬，與中殿相對應，兩側各兩跨，暗示背後的側殿，以灰色、白色大理石作為飾面；上部為層層退縮的大理石柱四層敞廊，其背後開窗，作為室內採光。在陽光下敞廊的陰影為立面帶來豐富的變化。一三六三年建成的洗禮堂、一三七二年竣工的比薩斜塔也採用了類似的立面處理。

擴展知識

比薩主教堂建築受到各種建築風格的影響，例如為了與聖馬可教堂相抗衡，最初採用了拜占庭建築常用的希臘十字，橢圓形的穹頂也受到摩爾式建築的影響，但整體來說，該教堂是較為典型的羅馬風建築。羅馬風建築主要盛行於十到十二世紀，吸收了古羅馬與拜占庭的建築特色，以富於裝飾性的連續半圓拱著稱，由於建築物敦實，牆體厚重（雙層牆，內填碎石），開口小，室內多用墩柱且以質樸的磚石建造，給人以粗糙的印象。由於比薩主教堂吸收了拜占庭建築的影響，且採用大理石，所以有精緻且富麗堂皇的感覺。

比薩主教堂建築群旁公墓內庭

羅馬及其周邊

羅馬

「永恆之城」羅馬是義大利的首都，位於中部，也是世界上為數不多的歷經數千年歷史依舊扮演著重要角色的城市，是西方文明的搖籃之一。

由於在不同歷史階段其文明程度都頗高，所以幾乎每個時期都有代表性的藝術成就和建築作品。

根據傳說，西元前七五三年，羅穆盧斯和瑞摩斯兩兄弟戰勝其他部落，統一七丘，成立羅馬，開啟了長達一千多年的統治。前二到三世紀，羅馬共和國不僅統一義大利全境，並將統治權延伸到整個地中海地區，也使得古羅馬建築在歐洲傳播

開來。三一三年，君士坦丁大帝接受了天主教並建立了君士坦丁堡，三八〇年天主教成為國教而羅馬帝國一直處於衰落狀態，這一定程度上預示了大主教的崛起和西羅馬在四七六年的陷落。在北方遊牧民族入侵之後，羅馬雖為天主教中心，但教皇本身受制於各皇室，在很長一段時間內一蹶不振，城市面貌也破敗不堪。直至尼古拉斯五世在十五世紀晚期回到羅馬，開啟了羅馬的文藝復興，並開始重建羅馬，隨後歷任教皇繼承了這項事業，著名的聖彼得大教堂、卡比托利歐山均建於此時。羅馬在一五二七年再次遭到破壞性入侵，經過短暫的恢復期之後，羅馬在藝術上繼文藝復興之後配合宗教主題發展出了巴洛克，用更為直觀可感的藝術形式感染教眾。十七世紀以後，「反宗教革命」的政策下繼續繁榮，在藝術上繼文藝復興之後配合宗教主題發展出了巴洛克，用更為直觀可感的藝術形式感染教眾。十七世紀以後，天主教勢力萎縮，但仍具有雄厚的經濟實力，是藝術的

重要贊助者，繼續促進羅馬新古典藝術的發展。

羅馬於一八七一年屬於統一後的義大利，並成為新國家的首都，天主教退守至國中國梵蒂岡。法西斯時期又是一個對羅馬集中進行大規模建設的時期，為了代表義大利民族性和墨索里尼個人的帝國志向，官方建築採用羅馬式或文藝復興式。二戰後，羅馬在經歷了漫長的重建之後，仍舊扮演著文化之都的角色。一九六〇年，羅馬承辦了奧運會。一九八〇年，羅馬成為聯合國世界文化遺產。

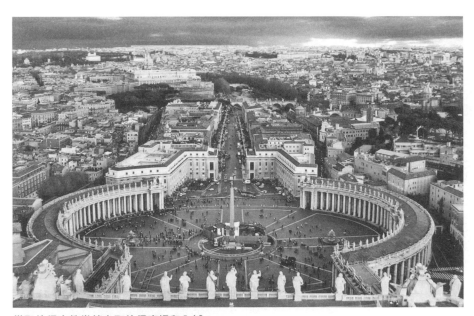

從聖彼得大教堂望向聖彼得廣場和內城

重點建築推薦：

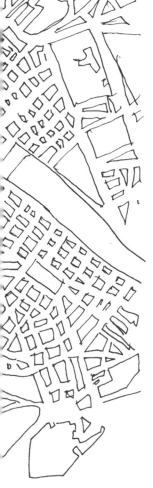

1 萬神廟
PANTHEON

2 羅馬競技場和古羅馬廣場遺址區
COLOSSEUM AND THE PALATINE HILL

3 坦比哀多禮拜堂
TEMPIETTO

4 聖彼得大教堂及廣場（梵蒂岡）
BASILICA DI SAN PIETRO IN VATICANO

5 卡比托利歐廣場建築群
CAMPIDOGLIO

6 法爾內塞宮
PALAZZO FARNESE

7 聖安德肋聖殿
SANT' ANDREA DELLE FRATTE

8 四噴泉教堂
LA CHIESA DI SAN CARLINO
ALLE QUATTRO FONTANE

9 巴貝里尼宮／國家古代藝術畫廊
PALAZZO BABERINI

10 聖依華堂
CHIESA DI SANT' IVO ALLA SAPIENZA

11 擊劍館
CASA DELLE ARMI

12 太陽花公寓
CASA IL GIRASOLE

13 迪布林迪諾住宅區
QUARTIERE TIBURTINO

14 衣索比亞路公寓
CASE A TORRE IN VIALE ETIOPIA

15 羅馬奧斯提塞郵政局
UFFICIALE POSTALE DI ROMA OSTIENSE

16 小體育宮
PALAZZETTO DELLO SPORT

17 音樂公園禮堂
AUDITORIUM PARCO DELLA MUSICA

18 國立 21 世紀藝術館
MAXXI MUSEO NATIONALE
DELLE ARTI DEL XXI SECOLO

注：11 ～ 18 未顯示在地圖中。

羅馬建築地圖

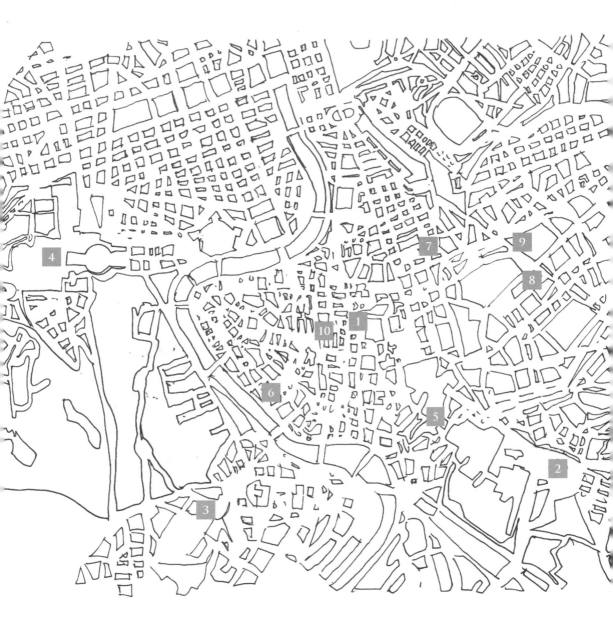

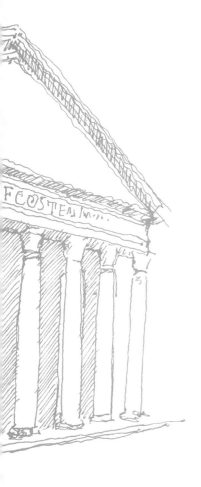

萬 神 廟
PANTHEON

- 建設時間：118—128 年
- 建築師：佚名
- 地址：Piazza della Rotonda, 00186 Roma
- 建築關鍵字：古羅馬建築；哈德良

掃描即刻前往

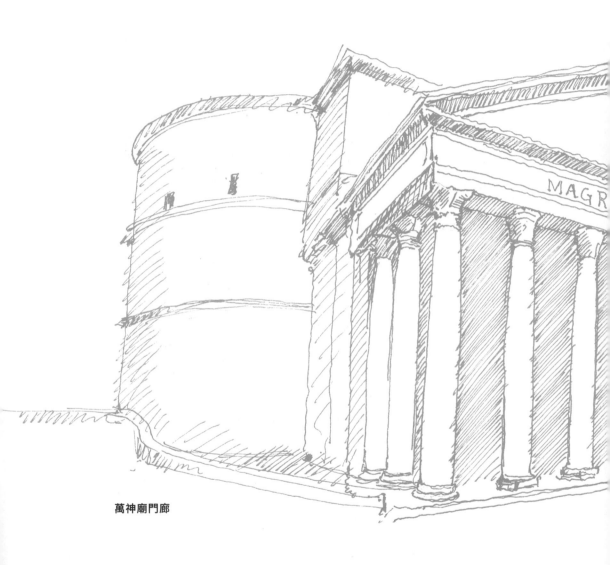

萬神廟門廊

位於羅馬市中心的萬神廟建於二世紀，巍立近兩千年而不倒，成為古羅馬建築最好的例證。

建築主體平面為圓形，以長方形前廳與外部的門廊相接。門廊最外支撐有八根巨大的科林斯大理石柱，與其後八根柱子共同撐起巨大的三角形山花。內部巨大的半圓形穹頂直徑四十三公尺，格柵狀的頂棚頂部開有「天眼」，自然光傾瀉而下，一天之中不斷變換著照射角度，人工與自然渾然天成。萬神廟自七世紀起就一直作為教堂，其內葬有眾多名人，如文藝復興時期的拉斐爾、卡拉奇、佩魯齊，義大利統一之後的兩位國王也葬於此。

擴展知識

自文藝復興起，建築師就開始有意識地學習古代建築。作為古羅馬留存至今最為完整的建

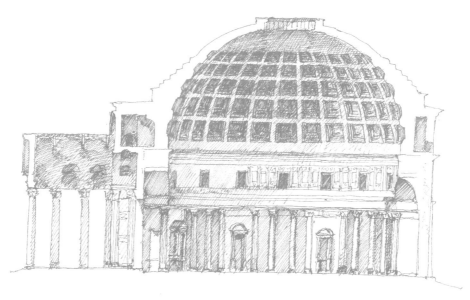

萬神廟剖面圖

築，萬神廟歷來就是眾多建築師研究的建築物，布魯內萊斯基在思考佛羅倫斯大教堂穹頂時就曾參考過萬神廟的穹頂，其他文藝復興建築師則更多的是將其作為集中式平面的參考之一，用於各種教堂的建造中。帕拉底歐的特殊之處則在於將這一形式用在了民用建築中，他的圓廳別墅成為建築史上的又一經典。進入十八世紀後，建築師們已經無法滿足於學習古代作品，而是藉由自己的邏輯推理，試圖修改古代建築的錯誤，萬神廟的後殿正是在此時進行了一次爭議不小的「修復」。同時，萬神廟被用作原型，不僅常出現在墓地教堂，也化身成許多會堂，對萬神廟的萬用持續不衰。

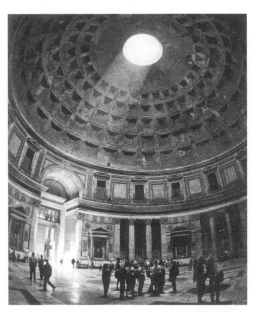

萬神廟內景圖

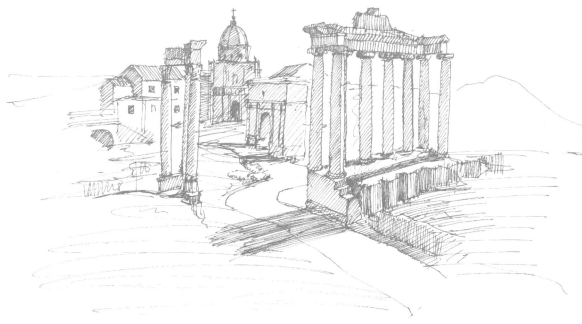

2

羅馬競技場和古羅馬廣場遺址區
COLOSSEUM AND
THE PALATINE HILL

- 建設時間：西元前 72—80 年（羅馬競技場）、古羅馬共和國時期一直到西元前 4 世紀（古羅馬廣場遺址區）
- 建築師：佚名
- 地址：Piazza del Colosseo, 1, 00184 Roma
- 建築關鍵字：古羅馬建築

掃描即刻前往

羅馬市中心遺蹟散布，但其中最為知名的莫過於相鄰的古羅馬廣場遺址區和羅馬競技場。古羅馬廣場遺址區為羅馬七丘匯聚處的低地，歷來用作市場、祭奠、慶典等公共活動。最早期的神廟位於整個地塊的東南角，靠近羅馬競技場；羅馬共和時期在地塊的西北角原先的某些神廟被改造為市政建築，使得行政管理機構、紀念性建築、生活性設施聚集一處；帝國時期，古羅馬皇帝撒除市政廳，建設廣場來進行宣講、集會等活動，凱撒、圖拉真等人相繼以建築來彰顯自己的統治，這種方式一直持續到君士坦丁大帝。

羅馬競技場建築是世界上最大的露天劇場，平面為橢圓形，以混凝土和沙礫建造，外表覆以採自蒂沃利的石灰華，可容納五到八萬名觀眾。建築總高四層，主體為拱結構，因此立面下三層的半圓柱和第四層的壁柱為裝飾，是羅馬人對於古希臘建築的借鑒：首層為多立克柱式，二層為

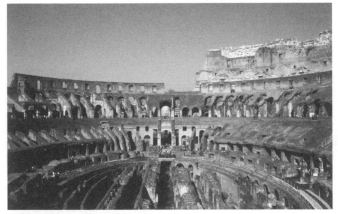

羅馬競技場

愛奧尼柱式，三層和四層均為科林斯柱式，站在地面仰望，向上逐步收縮，變得纖細精巧。底層舞臺下方設有迷宮般的低矮甬道，用以關押上場格鬥的奴隸和野獸。

掃描即刻前往

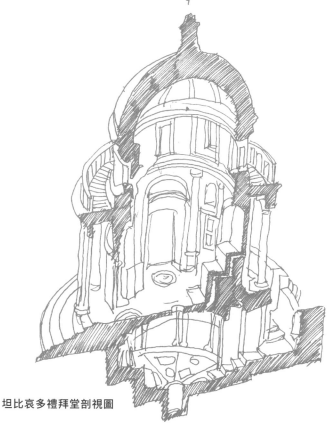

坦比哀多禮拜堂剖視圖

坦比哀多禮拜堂底層平面圖

3

坦比哀多禮拜堂
TEMPIETTO

- 建設時間：1502 年
- 建築師：多納托・伯拉孟特（Donato Bramante）
- 地址：Piazza di S. Pietro in Montorio, 2, 00153 Roma
- 建築關鍵字：伯拉孟特；盛期文藝復興

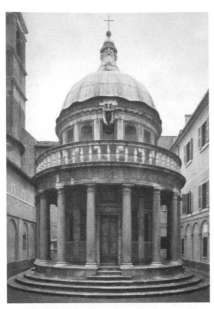
坦比哀多禮拜堂外景

坦比哀多意為小神廟，位於傳說中聖彼得犧牲的地方——賈尼科洛山上蒙托里奧聖伯多祿堂內，十六世紀初由西班牙皇帝斐迪南和皇后伊莎貝拉任命建築師伯拉孟特設計建造，為紀念聖彼得的衣冠塚，成為盛期文藝復興建築的典範，被後世建築師，諸如帕拉底歐，奉為繼萬神廟之後最完美的圓形建築。伯拉孟特參考研究了古羅馬建築，例如蒂沃利的灶神廟，以及羅馬的勝利者

海克力斯神廟，這兩座圓形建築都在周邊有一圈科林斯柱廊。伯拉孟特將柱廊限制在一層，替換成更為莊重的多立克柱式，能夠體現聖彼得的品性；二層以精巧的圍欄替代下方的柱廊，同時暗示延續這一形式。最為創新的部分在於伯拉孟特為圓形建築覆以穹頂，這是源於他早期在北部受到拜占庭建築的影響。整座建築精緻小巧，但又能看作日後聖彼得大教堂的原型。伯拉孟特原先為坦比哀多禮拜堂規劃設計了周邊同心圓方式的庭院，但由於場地限制，方案未能實施，最終建築被置放在方形庭院內。從整個建築的量體和給人的觀感來看，目前的庭院略小，使得建築顯得有些局促，也讓這個建築有些美中不足。

聖彼得教堂立面

4

聖彼得大教堂及廣場（梵蒂岡）

Basilica di San Pietro in Vaticano

- 建設時間：1506—1626年（教堂）、1656—1667年（廣場）
- 建築師：多納托・伯拉孟特（Bramante）、老桑迦洛（Giuliano da Sangallo）、拉斐爾（Raphael）、佩魯齊（Peruzzi）、小桑加羅（Antonio da Sangallo the Younger）、米開朗基羅（Michelangelo）、卡洛・馬代爾諾（Carlo Maderno）、吉安・洛倫佐・貝尼尼（Gian Lorenzo Bernini）等
- 地址：Piazza San Pietro, 00120 Città del Vaticano
- 建築關鍵字：盛期文藝復興；巴洛克

掃描即刻前往

聖彼得大教堂及其廣場是天主教教廷歷史上最盛大的一次建設工程，耗時曠日彌久，從盛期文藝復興一直延續到巴洛克時期，歷經一五二七年的羅馬之劫以及之後宗教改革和反宗教改革的波瀾，超越了單純的建築，刻上了時代的印痕。

聖彼得大教堂原先是一座自君士坦丁時期就存在的巴西利卡，為聖彼得埋葬處，也是歷代教皇安息之所，在長時間的風風雨雨中幾經修補，至十五世紀末已破敗不堪，教廷決定對其重修，作為羅馬在天主教治理下復興的象徵。教皇儒略二世於一五〇六年選中伯拉孟特的設計，採用希臘十字平面，中央穹頂以萬神廟為原型，周邊四個小穹頂，與聖馬可教堂相似。教皇儒略二世死後，工程由拉斐爾等人接替，拉斐爾將之改為拉丁十字平面，參照原先天主教教堂突出後殿與耳堂。拉斐爾的接替者佩魯齊大致保留了前任的設計，但重新退回希臘十字，設計沒有實行就遭逢羅馬

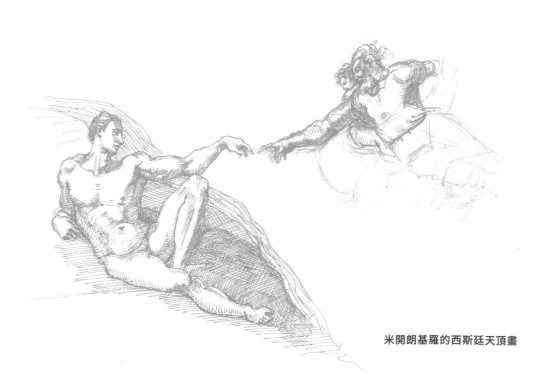

米開朗基羅的西斯廷天頂畫

米開朗基羅的第一座〈聖殤〉

The Pieta

之劫。一五三六年左右小桑加羅綜合前人的成果，給出了一稿設計，並製成木模型，但他的方案折衷的部分過多，早已失去了最初宏大的建設願景。因此，教皇保祿三世於一五四七年任命當時已經七十多歲的米開朗基羅擔任教堂的設計建造工作。米開朗基羅重新回到了伯拉孟特的構想——希臘十字平面，強調中央穹頂，周邊以四個小穹頂抵抗側推力，在已建成的四個墩柱基礎上完成了教

堂核心部分。但是米開朗基羅並沒能看到教堂完工，在他死後教皇保祿五世於一六〇二年任命馬代爾諾為執行建築師，時值反宗教改革盛期，希臘十字與異教關聯密切，馬代爾諾在已有建築上添加了三進，改為拉丁十字，並為教堂設計了寬闊的立面，此舉無法完全實現米開朗基羅對於宏大穹頂的構想。十七世紀中葉，原先只為教堂內部設計壁龕、聖壇裝飾的雕塑家貝尼尼，為教堂和周邊的複雜環境打造了鑰匙狀的雙柱廊廣場，梳理了教堂和城市的關係，形成了強烈的軸線，至此，聖彼得教堂的建設落下帷幕。

艾莫尼諾設計的卡比托利歐博物館雕塑展廳

<div style="border:1px solid">5</div>

卡比托利歐廣場建築群
CAMPIDOGLIO

- 建設時間：1536—1546 年
- 建築師：米開朗基羅（Michelangelo）、
 卡洛・艾莫尼諾（Carlo Aymonino）
- 地址：Piazza del Campidoglio, 00186 Roma
- 建築關鍵字：手法主義；城市設計；米開朗基羅

掃描即刻前往

卡比托利歐廣場建築群座落在羅馬七丘之一的卡比托利歐山上，緊鄰古羅馬廣場，為文藝復興晚期重要的城市設計作品。卡比托利歐山最初是朱庇特神廟的所在地，被羅馬人視為永恆的象徵。一五三六年，教皇保祿三世任命米開朗基羅重新整頓當時已殘垣斷壁的卡比托利歐山。歷經二十七年的大劫，教皇希望復興該地區以震懾西班牙的查理斯五世。米開朗基羅的設計主要整頓了現有了建築，並相應地加以新建，形成一個完整的橢圓形廣場。但更為重要的是，他一改卡比托利歐原來的上山方向，將其從面向古羅馬廣場改成面向梵蒂岡，強調了教廷對羅馬中興的重要性。米開朗基羅將元老宮作為橢圓形廣場的盡端，在其前方布置了馬可·奧理略留的青銅騎馬雕像（現為複製品），並為左邊的保守宮重新設計立面，同時在其對面設計了新宮以形成倒梯形對稱的另一邊，這種設計在視覺上獲得了更為深

遠的透視，使得相對狹小的空間顯得雄偉壯觀。

二十世紀初，卡比托利歐廣場建築群改為博物館，主要展出該地區的考古成果和古羅馬的雕像。

一九九六年，義大利當代著名建築師卡洛·艾莫尼諾率領團隊對保守宮博物館進行室內重新布置和擴建。

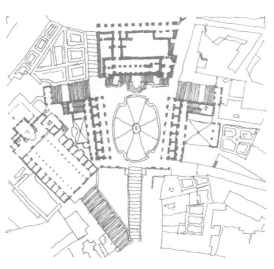

卡比托利歐廣場建築群總平面圖

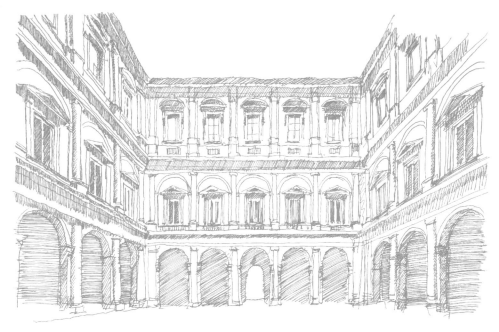

法爾內塞宮內庭

掃描即刻前往

6

法爾內塞宮
Palazzo Farnese

- 建設時間：1517—1580 年
- 建築師：小安東尼奧·達·桑加羅（Antonio da Sangallo the Younger）、米開朗基羅（Michelangelo）、賈科莫·巴羅齊·達·維尼奧拉（Jacopo Barozzi da Vignola）等
- 地址：Piazza Farnese, 67, 00100 Roma
- 建築關鍵字：中晚期文藝復興

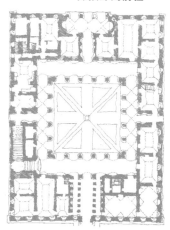

法爾內塞宮平面圖

法爾內塞宮為法爾內塞家族在羅馬的一處府邸，一四九三年法爾內塞家的亞歷山大成為紅衣主教，任命桑加羅於一五一五年起擔任主體建築的設計。一五三四年亞歷山大成為教皇，該府邸的地位也變得愈來愈重要，米開朗基羅受命「打造」更為壯觀的府邸。他為主立面二、三層的窗戶添加了三角、弧線或是斷裂的三角形小山花，又以粗糙的琢石、上下兩層統籌考慮的方法強調了主入口的重要性，二層的陽臺則是對梵蒂岡聖彼得教堂教皇陽臺的模仿。米開朗基羅還修改了內庭院，參照羅馬競技場的做法，從下往上依次使用多立克、愛奧尼和科林斯柱式進行裝飾，使得內庭院沉穩莊重。

擴展知識

法爾內塞家族是義大利文藝復興時期知名望族，不僅在羅馬擁有法爾內塞宮，也在帕爾瑪、皮亞琴察、卡斯楚等地擁有多處府邸，其中以羅馬西北部的法爾內塞別墅最為著名。別墅最初為保祿三世任命佩魯齊設計的五角星形城堡，佇立在山頭，於十六世紀中期由保祿三世的孫子紅衣主教亞歷山大任命維尼奧拉將其改建為別墅，其花園為文藝復興園林的代表之一。

法爾內塞宮正立面

聖安德肋聖殿穹頂外立面

掃描即刻前往

聖安德肋聖殿穹頂頂塔

7

聖安德肋聖殿
SANT'ANDREA DELLE FRATTE

- 建設時間：1604—1826 年
- 建築師：弗朗切斯科・博羅米尼（Francesco Borromini）等
- 地址：Via di Sant'Andrea delle Fratte, 1, 00187 Roma
- 建築關鍵字：盛期巴洛克；博羅米尼

聖安德肋聖殿主體建於十七世紀，原先為蘇格蘭駐羅馬國家教堂，一五八五年蘇格蘭改宗為改革派，教皇西斯篤五世遂將該處分給寶拉的聖方濟各教派，並重修教堂。建設歷經停頓後，由巴洛克時期重要建築師博羅米尼於一六五三年接棒，完成了後殿、穹頂的鼓座和鐘塔。博羅米尼的鼓座並不似慣常做法那樣只是穹頂的一部分，而是自成一體，這也成為塑造穹頂（由後人完成）的重要手段。教堂內主祭壇左右則擺放了同時期雕塑家貝尼尼的兩尊天使塑像。

擴展知識

建築師博羅米尼出生於現今瑞士提契諾山區，該地區歷來以優秀的石匠著稱，聖彼得大教堂立面的設計者馬代爾諾（博羅米尼的舅舅）也是提契諾人。博羅米尼崇拜米開朗基羅，並認真研究古代建築，他對超於常人的幾何概念讓他躋身於一流大師的行列，而這也是他在同期中最大競爭對手的雕塑家——貝尼尼所缺乏的。由於一生飽受憂鬱症的折磨，所以他的作品甚少，後世中也僅有北方的瓜里諾·瓜里尼（Guarino Guarini）對於數學應用於建築的掌控得到了他的真傳。

聖安德肋聖殿穹頂

四噴泉教堂立面

四噴泉教堂平面圖

8

四噴泉教堂
LA CHIESA DI SAN CARLINO
ALLE QUATTRO FONTANE

- 建設時間：1634—1644 年
- 建築師：弗朗切斯科・博羅米尼（Francesco Borromini）
- 地址：Via del Quirinale, 23, 00187 Roma
- 建築關鍵字：盛期巴洛克；博羅米尼；幾何

掃描即刻前往

一六三四年，博羅米尼接到紅衣主教巴貝里尼委託設計建造四噴泉教堂及其內庭院，這是他第一個獨立接受委託的項目，也是他的代表作之一。由於建設資金困擾，立面的最後建成在博羅米尼去世之後。教堂占據西南角，用地面積相對狹小，得名於兩條古道交叉口的四個噴泉。博羅米尼採用波浪形立面，使三跨立面的兩側向內凹進，中間向外凸出，同時立面的上部向後退縮，屋簷略有起翹。這樣，從街角看教堂立面，在視覺感受上無法判斷教堂的真實面寬，且向上飛升的立面讓人獲得了高聳壯觀之感，緩解了用地不足帶來的窘境。四噴泉教堂最負盛名的當屬其精妙的穹頂。整個教堂只有一間類橢圓形室，一步入教堂即為穹頂所震懾。博羅米尼以雙橢圓構成穹頂，建築室內全然粉刷成白色，自然光反射讓人處在精確幾何之下，同時使用了幾乎與穹頂同高的鼓座，並將穹頂與下部牆體、柱子融為一體，

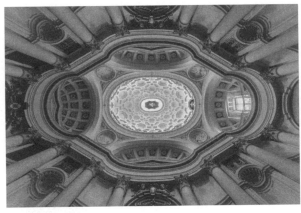

四噴泉教堂穹頂

擴大了穹頂的視覺感受，模糊了人對真實比例的判斷。從教堂側門出去，就是一個長方形的庭院，小巧而質樸，有著與教堂截然不同的感覺。博羅米尼利用柱子的布置在視覺上切去長方形的四角，疊加了一個八邊形，豐富了認知層面。

9

巴貝里尼宮／
國家古代藝術畫廊
PALAZZO BABERINI

- 建設時間：1627—1633 年
- 建築師：卡洛‧馬代爾諾（Carlo Maderno）、吉安‧
 洛倫佐‧貝尼尼（Gian Lorenzo Bernini）、弗朗切斯
 科‧博羅米尼（Francesco Borromini）
- 地址：Via delle Quattro Fontane, 13, 00184 Roma
- 建築關鍵字：盛期巴洛克；博羅米尼；貝尼尼

掃描即刻前往

貝尼尼設計的後庭院甬道

一六二五年，未來的教皇烏爾巴諾八世買下了斯福爾扎家族在城市東南角上的一塊地，用於興建巴貝里尼宮。由於地處郊區，原本想要按照法爾內塞宮建造的想法變成了建造一個半府邸、半別墅的混合體，立面明快不厚重，且前有庭院而非臨街，更接近一般府邸的花園立面。穿過底層的前廳和一個橢圓形的樓梯廳，即能從坡道步入後花園，整個建築空間連貫，前後通透。馬代

博羅米尼設計的橢圓形樓梯廳

爾諾在其生命中最後兩年得到了這項任務，由侄子博羅米尼輔助，但在馬代爾諾去世後，任務卻被直接委託給了貝尼尼。雖然博羅米尼仍舊參與府邸的建造直到完工，但兩位建築師卻開始了終其一生的惡性競爭關係。一般認為這是三個建築師的共同作品，馬代爾諾完成了主體設計，貝尼尼主要建造了左邊方形的挑高樓梯井、底層的橢圓形樓梯廳及背後的坡道，而右邊的橢圓形通高樓梯井和建築上兩層帶假透視的窗則出自博羅米尼之手。假透視是博羅米尼慣常手法，用意在增加景深，讓有限的空間內獲得無限的觀感，在同一時期由他設計的斯巴達府邸庭院通道中也使用了同樣的手法，使得小庭院獲得了曲徑通幽的感受。

巴貝里尼宮首層平面圖

貝尼尼設計的方形樓梯廳

聖依華堂所在的上智宮庭院

掃描即刻前往

聖依華堂穹頂頂塔

10

聖依華堂
Chiesa di Sant'Ivo alla Sapienza

- 建設時間：1642—1660 年
- 建築師：弗朗切斯科‧博羅米尼（Francesco Borromini）
- 地址：Corso del Rinascimento, 40, 00186 Roma
- 建築關鍵字：盛期巴洛克；博羅米尼；幾何；協調既存建築

聖依華堂穹頂

穹頂設計幾何圖示

聖依華堂自十四世紀起就是附屬於羅馬大學的小禮拜堂，位於城市中心，距萬神廟、納沃納廣場等僅幾步之遙，也是建築師博羅米尼又一代表作。建築座落在上智宮（Palazzo Sapienza）庭院的盡頭，博羅米尼接手時該庭院已經為建築師賈科莫·德拉·波爾塔（Giacomo della Porta）完成。博羅米尼選擇尊重既有建築環境，在立面的劃分、裝飾和用材上完全延續了兩側宮殿的立面，只是除了中間的窗戶外均為盲窗，以示功能的差別。同時立面為內凹的弧線，加深了庭院的景深，加上高聳的穹頂突顯建築整體高度，此外，還有他在此建築上的創新——盤旋向上的穹頂頂塔，都使得小禮拜堂的做法更為壯觀。室內的穹頂也延續了四噴泉教堂的做法，以整個穹頂覆蓋單個教堂空間，只是這次他選擇了六芒星作為設計的出發點。六芒星在當時也被認為是所羅門之星，是智慧的象徵，與大學的主題相匹配。博羅米尼使用兩個

上下顛倒的三角形，並在三條邊線上各嵌入一個圓形擴展平面，不使其顯得狹窄。建築室內仍舊上下一體，通體用白色粉刷，但以壁柱代替四噴泉內的整根圓柱，強調高聳入雲的向上感，不使柱子的體積影響垂直方向的觀感。聖依華堂的穹頂直接落在牆體上方的拱樑上，與四噴泉教堂落在下方鼓座的方式不同，更接近萬神廟。

擊劍館透視圖

擊劍館結構設計示意圖

<div style="border:1px solid #000; display:inline-block; padding:4px 10px;">11</div>

擊 劍 館
CASA DELLE ARMI

- 建設時間：1934—1936 年
- 建築師：路易吉・莫雷蒂（Luigi Moretti）
- 地址：Viale delle Olimpiadi, 60, 00135 Roma
- 建築關鍵字：現代建築；法西斯時期

掃描即刻前往

擊劍館為法西斯時期墨索里尼的官方工程

義大利廣場內的一座建築，由建築師路易吉‧莫雷蒂設計，原本為法西斯實驗青少年活動中心，因為主要提供擊劍訓練，故而又名擊劍館。作為法西斯官方建築師之一，莫雷蒂曾設計過多座青少年活動中心，是青少年活動中心建設項目的技術顧問。即便如此，且有著考古背景，莫雷蒂的設計並不止步於歷史風格，相反，表現出了現代建築中對空間、結構與材料的探索，透露著對傳統的轉化。擊劍館主體是一個長四十五公尺、寬二十五公尺的矩形，莫雷蒂在寬度三分之一處起了一道雙向懸挑的混凝土拱，其中長向懸挑的拱形成擊劍館的主體空間，與短邊盡頭處較矮的混凝土拱以天窗相拉結，形成穩定結構。莫雷蒂將整個室內鋪平，拱的弧度恰好漫射由天窗引入的光線，給整個場館提供充足而均勻的照明。這個設計將結構形式與空間形式和功能需求融為一體，

擊劍館室內

藝復興貴族的野心。

分也足以表明墨索里尼想要比肩古羅馬皇帝和文部來看，整個建築用基座抬高，立面三段式的劃覆面，位於義大利廣場中央大軸線的一側，從外希望獲得的再現。建築外牆以卡拉拉白色大理石著對古羅馬建築的致敬，這也是法西斯官方建築將牆體與屋頂以一片混凝土拱來完成的做法還有用不同高度的拱刻畫了人體比例和建築比例。而在看似簡單一體的空間中劃分出了不同的區域，

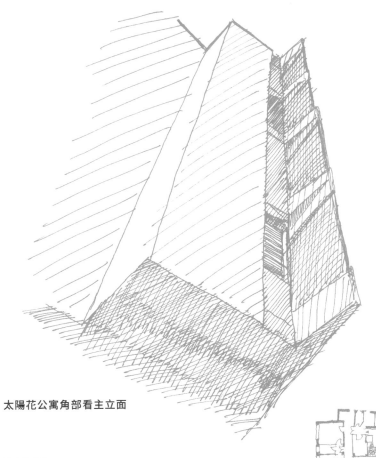

太陽花公寓角部看主立面

太陽花公寓底層平面圖

12

太陽花公寓
Casa il Girasole

- 建設時間：1950—1951 年
- 建築師：路易吉・莫瑞蒂（Luigi Moretti）
- 地址：Viale Bruno Buozzi, 64, 00197 Roma
- 建築關鍵字：現代建築；轉化傳統

掃描即刻前往

太陽花公寓位於羅馬市區北部一片大型住宅區，是建築師莫瑞蒂在二十世紀五〇年代初重返羅馬之後的第一個代表作。這個作品中對傳統的轉化較先前更為明顯。莫瑞蒂一直對巴洛克建築，尤其是對博羅米尼的作品甚為推崇。他認為巴洛克建築的特徵之一就是無法從一個角度、而必須由人在建築中的穿行和運動才能完整地感知建築。

這就解釋了太陽花公寓的片段性。三角形山花和三段式的立面劃分是對住宅原型的暗示，但其本身的斷裂又破解了這種單一的指向。如果轉到建築的側面，會發現立面只是單薄的一片，更破除了傳統建築對立面的理解。其側翼連續斜出的窗戶製造了片段化的陰影，是對古典建築中利用柱式來製造陰影的轉化。基座中不時嵌入毛石和石膏雕刻的手、腳等，效仿文藝復興府邸中底層粗糙的琢石立面，同時在光滑平整的現代建築中引入更多「人」的因素。從一九五〇年開始，莫瑞

太陽花公寓正立面

蒂為了研究一種「調和」的現代建築語言，創辦了「空間」（Spazio）雜誌，在其中討論不同的元素對塑造空間和對空間感知的影響，例如空間結構、色彩、材料、光線等。他也是最早引入參數化來討論設計的建築師之一，即將這些三不同的元素設定為變數來類比不同的空間效果。莫瑞蒂在二戰後建築師的探索中獨樹一幟。

迪布林迪諾住宅區外觀（一）

13

迪布林迪諾住宅區
QUARTIERE TIBURTINO

迪布林迪諾住宅區總平面圖

- 建設時間：1951—1954 年
- 建築師：盧多維科‧奎羅尼（Ludovico Quaroni）、
 馬里奧‧里道爾菲（Mario Ridolfi）團隊
- 地址：Via dei Crispolti, 00159 Roma
- 建築關鍵字：新現實主義；二戰後重建

掃描即刻前往

迪布林迪諾住宅區是義大利二戰後重建的一個重要成果，也是社會住宅協會（INA-Casa）成立之後首個重要建設項目。該專案不僅需要解決戰後的住宅緊張問題，更是希望增加建設量來降低國內居高不下的失業率。由於義大利戰前除了少數諸如米蘭和杜林這樣的工業城市之外，基本上是一個農業國，農民占據了相當大的比例。這形成了建築設計上的兩個重要考量：首先，建築師希望貼近農民的日常生活。包括整個住宅區的規劃組織以及建築語言的表達，都刻意模仿義大利農村的布局和農宅的形式，摒棄了現代城市規劃橫平豎直的模式，更注重於場所感的營造，場地設計模仿農村景觀，建築則大量採用坡屋頂，並粉刷明快的色彩，增加民宅立面中出現的樓梯元素等。這也是受當時義大利新現實主義電影流行的影響。其次，整個住宅區的建設也以人工為主。由於工業化程度低，加之建築工人以未經

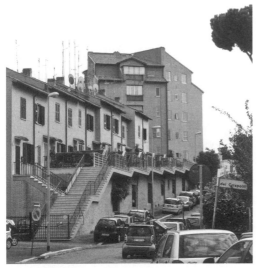

迪布林迪諾住宅區外觀（二）

培訓的農民工為主，建造方式只能較為原始。主持建築師之一的馬里奧·里道爾菲還特意就此於一九四六年編制了建築師手冊，結合地方建造經驗，詳細描述了施工方法，以方便建築師與建築工人之間的配合。

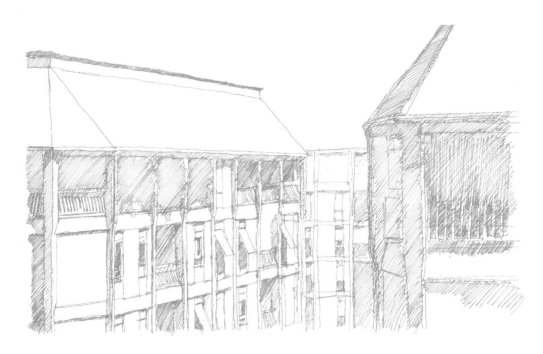

衣索比亞路公寓樓坡屋頂

衣索比亞路公寓樓某陽臺護板紋樣

14

衣索比亞路公寓
CASE A TORRE
IN VIALE ETIOPIA

- 建設時間：1949—1955 年
- 建築師：馬里奧・里道爾菲（Mario Ridolfi）、
 沃爾夫岡・弗蘭克爾（Wolfgang Frankl）
- 地址：Viale Etiopia, 19, 00199 Roma
- 建築關鍵字：二戰後重建；里道爾菲的新探索

掃描即刻前往

建築師里道爾菲在義大利二戰後的那幾年重建中扮演著極為重要的角色。一方面為了與現況結合，他首先制定了建築師手冊，推動重建，並以新現實主義的手法參與建造了一批住宅。但幾乎在同時，里道爾菲對這種方法產生了質疑，他認為新現實主義中試圖用類似裝飾的元素「偽善」地仿造農村和農宅的做法並不是真的符合現實。幾乎在參與迪布林迪諾住宅區設計的同時，里道爾菲與自己的搭檔弗蘭克爾設計了位於羅馬衣索比亞路上的公寓樓。與迪布林迪諾住宅區身處城市卻採用反城市的村莊布局和低矮建築的模式不同，里道爾菲考慮到城市的集約用地原則，採用了塔樓的布局方式。而在建築本身的處理上，暴露了作為結構的混凝土框架和作為填充牆的磚，同時在窗臺、陽臺等位置使用不同變化的砌法來進行一定的裝飾，使得高層建築不至於變得枯燥乏味。考慮到義大利夏日炎熱的天氣，里道爾菲

衣索比亞路公寓樓外觀

並沒有採用平頂，也沒有為了形式而採用不經濟的坡頂，而是使用了帶有一定高度的閣樓層來保溫隔熱。他的這一實踐影響了二十世紀五〇年代中期一大批建築師，清晰的結構與填充部分形成了獨特的美學，多用於辦公大樓、公寓、銀行和郵局總部大樓的設計中。

郵局外觀

15

羅馬奧斯蒂恩塞郵局
Ufficiale Postale di Roma Ostiense

- 建設時間：1933—1935 年
- 建築師：阿達爾貝托・利貝拉（Adalberto Libera）、
 馬里奧・德・倫齊（Mario de Renzi）
- 地址：Via Marmorata, 4, 00153 Roma
- 建築關鍵字：現代建築；法西斯時期

掃描即刻前往

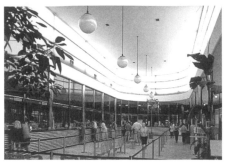

郵局營業大廳

羅馬奧斯蒂恩塞郵局位於羅馬市區南部，距聖保祿門遺址和塞斯提伍斯金字塔近幾步之遙，雖然位置較偏，但同樣位於歷史敏感區。

一九三二年法西斯政府舉辦郵局設計競賽。按照墨索里尼的強國現代化理想，現代建築只能用於火車站、銀行、郵局、工廠等新功能建築，用以表達義大利的現代化進程。在這種情形下，年輕的建築師利貝拉贏得了競賽。這是一個傳統與現代建築相結合的作品，雖然完全去除了裝飾，建築本身也按照功能進行排布，但對稱的布局，尤其是建築祭壇般的形式投射出了古典建築的影子。

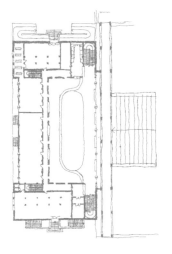

郵局底層平面圖

整個建築好似一座帕拉底歐的別墅，臨街的一面座落在大臺階形成的基座上，前有門廊，其背後則面向一片花園，開闊舒朗。進入大廳則氛圍迴然不同，橢圓形天窗投射下的自然光，使得整個大廳通透明亮，同時也暗示了下方的作業動線。大廳空間的輕盈與外部厚重的建築物形成了鮮明的反差，豐富了建築的體驗。

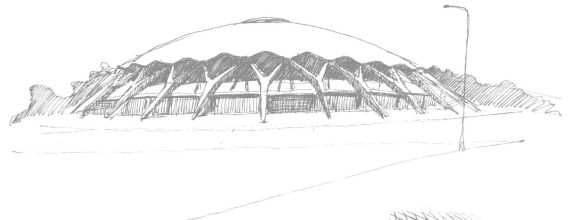

小體育宮外觀

小體育宮屋頂模組與
下部結構交接細部

16

小體育宮
PALAZZETTO DELLO SPORT

- 建設時間：1958—1960 年
- 建築師：路易吉・奈爾維（Luigi Nervi）、
 漢尼拔・維特洛奇（Annibale Vitellozzi）
- 地址：Piazza Apollodoro, 10, 00196 Roma
- 建築關鍵字：預製大跨建築；羅馬奧林匹克運動會

掃描即刻前往

一九五五年羅馬獲得第十七屆奧林匹克運動會的舉辦權，隨即選址建設選手村，位於羅馬市區北部，由漢尼拔·維特洛奇定案、工程師路易吉·奈爾維進行工程設計的小體育宮就是其中一座主要建築，作為體育賽事和舉辦音樂會的場地。

該建築為圓形平面，最為著名的是奈爾維完成的屋面結構設計。這個穹頂外部直徑七十八公尺，內部直徑六十公尺，以鋼筋混凝土建造，屋面完

小體育宮穹頂內部

全由預製模組覆蓋，以近似萬神廟穹頂的方式在頂部收攏，在接縫處現澆進行模組與模組之間的錨固。其下部以三十六根 Y 形枝杈狀柱體落地，每根相距十度，直線距離六·三公尺。內部大廳每根相距十度，直線距離六·三公尺。內部大廳棚暗示了結構的模組排列，同時具有一定的裝飾效果，簡潔美觀。奈爾維是義大利著名結構工程師，早在戰前他就已經為私人業主設計了許多飛機停機棚而馳名海外。他對結構的把握不僅講求材料和結構本身使用的合理性，同時還不忘強調建築所應具有的「美感」，在小體育宮中對萬神廟形式的借鑒可以看出他在這方面的追求。他對材料和形式之間的關係有著特殊的理解，他認為某一時期某種材料的使用在達到效率最大化之後會趨於穩定，所產生的形式將變成一種形式習慣刻印在人們的記憶之中。

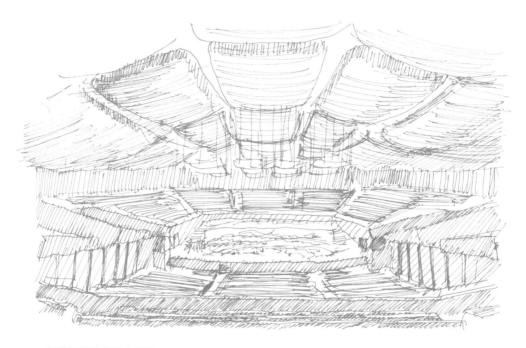

音樂公園禮堂室內劇場

音樂公園禮堂總平面圖

17

音樂公園禮堂
AUDITORIUM PARCO DELLA MUSICA

- 建設時間：1995—2002 年
- 建築師：倫佐・皮亞諾（Renzo Piano）
- 地址：Via Pietro de Coubertin, 30, 00196 Roma
- 建築關鍵字：倫佐・皮亞諾；當代劇場建築

掃描即刻前往

音樂公園禮堂位於奧林匹克村內，臨近奈爾維的小體育宮，義大利知名建築師倫佐·皮亞諾於一九九三年贏得該項目的競賽。建築群由三個架高的獨立音樂廳環繞著第四個露天的下沉式半圓形劇場構成。三個廳分別可容納二千八百人、一千二百人和七百人，與露天劇場共同承擔不同規模、不同音效要求的演出任務。文化建築一直是建築師皮亞諾的長項，他擅長在場地和項目中挖掘每個項目特定的文化表達。在這個項目中，皮亞諾在場地整體設計時參考了古希臘和古羅馬的露天劇場模式，很好地結合了室內外的觀演活動，同時喚起人們對劇場最初的記憶。而三個觀演廳就如同三隻匍匐在地上的甲殼蟲般地充滿大自然氣息。此外，在施工過程中，發現了深埋於地下的一座約西元前六世紀的別墅。因此，皮亞諾重新調整了設計，為介於最大的和中等的音樂廳之間的遺址保留了考古發掘現場，並在輔助用

房中增設了博物館，以保存並展出挖掘到的物品，為此施工延期一年，也足見建築師本人和義大利政府對古蹟文物的重視。

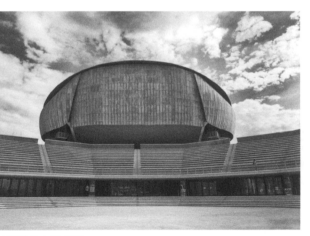

音樂公園禮堂室外劇場

國立 21 世紀美術館外觀

國立 21 世紀藝術館總平面圖

國立 21 世紀藝術館
MAXXI MUSEO NATIONALE DELLE ARTI DEL XXI SECOLO

- 建設時間：2000─2010 年
- 建築師：札哈·哈蒂（Zaha Hadid）
- 地址：Via Guido Reni, 4a, 00196 Roma
- 建築關鍵字：札哈·哈蒂；當代博物館建築

掃描即刻前往

國立二十一世紀美術館是對前軍事基地的改造，已故知名女建築師札哈‧哈蒂在二○○○年贏得競賽，由於其獨特的形式，歷時十年方建成，且僅完成了原設計案的五分之一。由於地處奧林匹克村，周邊環境複雜，札哈以相互交疊流動的管狀空間作為聯結周圍環境的空間表達，並在入口處輕輕抬起，自然形成入口廣場和門廳空間。建築與臨近的房屋之間以微下沉的廣場間隔，成為附近孩童的遊樂場，加深了與居民的互動。室內的斜向混凝土牆為自承重，貫通上下的樓梯刷成全黑，極富科幻感。除當代藝術品之外，該美術館也是義大利當代建築重要的展覽中心和檔案館。

擴展知識

在男性當道的建築界，札哈‧哈蒂是少有的取得極高成就的女性建築師之一。札哈早年即以

國立 21 世紀美術館內部樓梯空間

其對流動性形式的領略而聞名於世，具有許多男建築師都望塵莫及的創造力。位於維特拉的消防局是其早年的經典案例，一改消防局沉悶的形式，一片鋒利的懸挑遮雨棚飛揚跋扈，那就是她的設計不考慮存在的問題也十分明顯。但札哈建築結構與施工，導致建築形式無法落實。例如維特拉消防局入口處的裂縫施工，國立二十一世美術館曠日彌久地建設仍未能完全落成等其他眾多建築項目都暴露出這一弊端。

蒂沃利

蒂沃利是一個山谷小城，位於羅馬東北角，與羅馬相距約三十公里。早在西元前九〇年，這裡就已經歸屬羅馬。自此之後，由於風光秀美，景色旖旎，許多羅馬貴族紛紛前往該地建造別墅，其中最為著名的就是羅馬皇帝哈德良在蒂沃利郊區建設的哈德良別墅。隨著羅馬的衰落，蒂沃利獲得了相對獨立的自治權，直到十五世紀。

一四六一年教皇庇護二世在蒂沃利修建了洛卡皮亞城堡，表明來自羅馬的中央權力再次染指蒂沃利，隨之而來即是再次在蒂沃利大規模建設貴族別墅和府邸，這一次最為著名的則是埃斯特家族所建的埃斯特別墅。十八世紀晚期，隨著浪漫主義繪畫的興起，許多北方畫家前往義大利採風，蒂沃利也成為重要的描繪場景之一，尤其是現今位於格里高利亞娜別墅內的圓形神廟，這是一座

西元前一世紀左右遺留下來的古羅馬神廟，其斷壁殘垣以及座落於河谷之上的地理位置，特別受到浪漫主義畫家的青睞，也在全世界各地收穫了許多複製品。由於二戰期間的蒂沃利遭到盟軍空炸損失慘重。歷經漫長的修復之後，於一九九九年被聯合國列為世界文化遺產。

蒂沃利建築地圖

重點建築推薦:

1. 哈德良別墅
 VILLA ADRIANA
2. 埃斯特別墅
 VILLA D'ESTE

注:1 未顯示在地圖中。

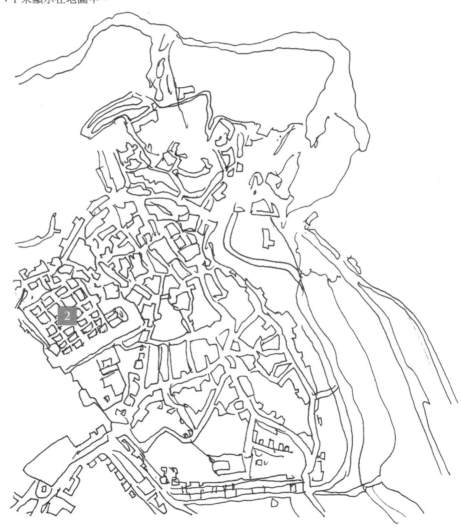

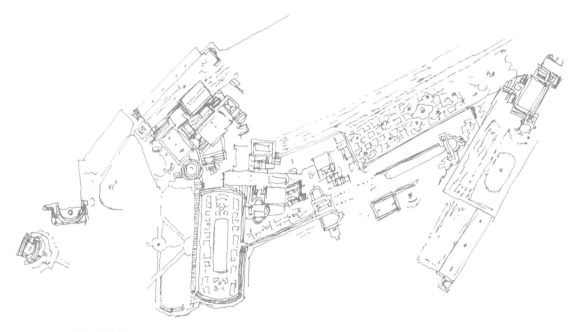

哈德良離宮平面圖

1

哈 德 良 別 墅
VILLA ADRIANA

- 建設時間：2 世紀早期
- 建築師：佚名
- 地址：Largo Marguerite Yourcenar, 1, 00010 Tivoli
- 建築關鍵字：古羅馬建築；哈德良

掃描即刻前往

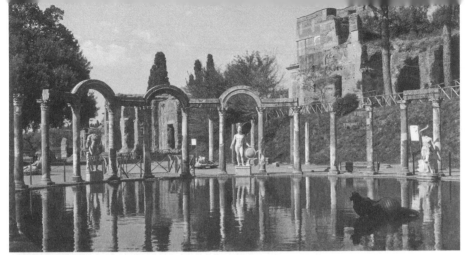

克諾伯斯水池

哈德良別墅座落於羅馬南部的蒂沃利，是建造了萬神廟的古羅馬皇帝哈德良的一處大型別墅，如今也是最為重要的古羅馬建築群遺存之一。根據哈德良的傳記和其他史書記載，蒂沃利是歷來在羅馬的西班牙移民青睞的別墅建造地，此處風景如畫，富有詩意，使得父母來自西班牙的哈德良也偏愛蒂沃利，在此建設大規模的別墅，並在別墅建成後將其同時作為辦公場所，在蒂沃利發號施令，掌控整個羅馬帝國。別墅的布局完全按照哈德良的日常生活來布置，並未經統一規劃。哈德良將旅行途中傾慕的建築搬至別墅中，因此既有古羅馬常見的大小浴場、競技場等建築，也有受希臘、埃及等地影響的神廟、水池等。其中最負盛名的一組建築群是克諾伯斯水池及其背後獻給塞拉比斯神的龕，靈感源於埃及克諾珀斯城中的塞拉比斯神廟，科林斯柱廊環繞水池一圈，透露出受到希臘建築的影響，可見哈德良在建築方面的折衷主義思想。而圓形的海上劇場更顯露出這位皇帝在建築設計方面的極大興趣，整個建築為兩個同心圓構成，外圈為柱廊，內圈以水面相隔，就像是一座孤島，內部規則地劃分為門廳、中庭、浴室、起居等若干房間，實為一座小別墅。在龐大的地面建築之下，相應地，還有一個同樣規模的地下空間，方便僕人走動和運輸物資。哈德良為自己在蒂沃利營建的別墅是擁有一個完整系統的小世界。

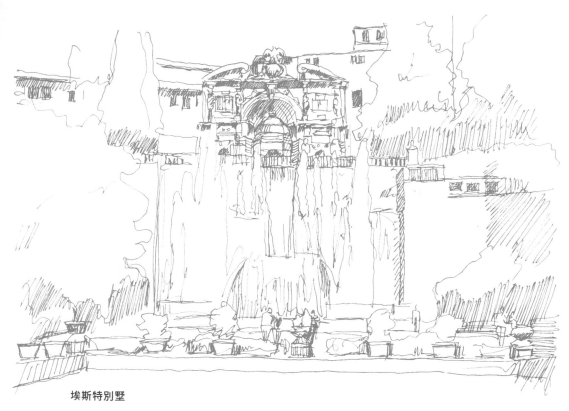

埃斯特別墅

埃斯特別墅平面

2

埃斯特別墅
VILLA D' ESTE

- 建設時間：1560—1572 年
- 建築師：皮洛‧利戈里奧（Pirro Ligorio）、
 阿爾貝托‧加爾瓦尼（Alberto Galvani）等
- 地址：Piazza Trento, 5, 00019 Tivoli
- 建築關鍵字：文藝復興建築；義大利臺地花園

掃描即刻前往

埃斯特別墅建於十六世紀中晚期，是埃斯特家族紅衣主教伊伯利多二世（Ippolito II d'Este）的宅邸，建於原先古羅馬別墅的遺址之上，埃斯特紅衣主教為了擴大園林景觀，更購入了周邊各類建築，才有了如今的規模。別墅以其內部豐富的水景處理，又被稱為千泉宮。整個花園從南部的別墅開始形成南北的主軸線，以人工堆山的方式從別墅到花園高差直降四十五公尺，用以製造豐富多樣的噴泉景觀，為此掩埋了總長約兩百公尺的水管。該花園為典型的文藝復興式，以規則幾何劃分，除了中軸線外，左右各有一條輔助軸線，又在東西向上劃分為五個區域，為規則三十公尺寬的種植園。

義大利園林獨有的特色。通常選址在具有天然丘陵地形的地方，是對自然的順應，但也有如埃斯特別墅這樣，人為的進行改造。水景園顯示了義大利人在機械控制水利方面的成就，以及將科技和藝術相結合的造詣。通常在每年最初啟動水景時還會舉辦「逐水」的競技，參與者沿著兩旁的臺階追隨剛流出的水來博取好彩頭。這種臺地水景園也可在德國等地見到，可與法國的巴洛克園林相媲美。

擴展知識

義大利文藝復興時期創造的臺地水景花園是

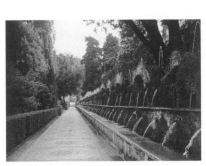

埃斯特別墅噴泉走道

PART IV

拿坡里與西西里島

NAPLES　　　SICILIA

拿坡里

拿坡里位於義大利南部，是歐洲人口最為稠密的城市之一，也是文明持續發展的地區之一。

拿坡里最早為希臘在南部義大利所的有力證明。拿坡里早期人類居毀於火山噴發的龐貝古城就是拿坡里早期人類居所的有力證明。拿坡里最早為希臘在南部義大利的殖民重鎮之一，在希臘陷落、羅馬崛起之後，拿坡里在希臘文明傳入羅馬的過程中扮演著重要角色。至今在拿坡里南部的帕埃斯圖姆仍舊較為完整地保留了希臘時期的重要古蹟。古羅馬分崩離析之後，拿坡里自十三世紀起一直到義大利統一都與最南端的西西里島相聯合，成為獨立的拿坡里王國。雖然如此，拿坡里王國由於在戰爭中始終落敗，一直受制於人，先是法國的波旁王朝，繼而又是西班牙的哈布斯堡王朝。但也因此在文

化上更為多元。十二到十三世紀的哥德建築多受到法國的影響，文藝復興時期吸收了義大利本土北部的文化，十六世紀以後則更多的與西班牙在文化上互為交融。文化的多樣性也在本土藝術中有所表現，拿坡里在十七世紀的巴洛克就是本土建築師在羅馬巴洛克基礎上的再創造。進入二十世紀後，墨索里尼時期和二戰後重建時期是拿坡里發展最迅速之際。二戰中拿坡里是義大利遭受破壞最為嚴重的城市，加上其本來人口稠密，經濟發展相對北方落後，戰後的重建工作尤為繁重。經歷漫長的恢復期後，目前拿坡里已是義大利經濟發展排名第四的城市。

拿坡里建築地圖

重點建築推薦：

1 龐貝古城
　POMPEII

2 西班牙宮
　PALAZZO SPAGNOLO

3 奧利維蒂工廠
　STABILIMENTO OLIVETTI

4 母親博物館
　MUSEO MADRE

5 市政廣場地鐵站
　PIAZZA DEL MUNICIPIO
　METRO STATION

6 帕埃斯圖姆
　PAESTUM

注：1、3、6未顯示在地圖中。

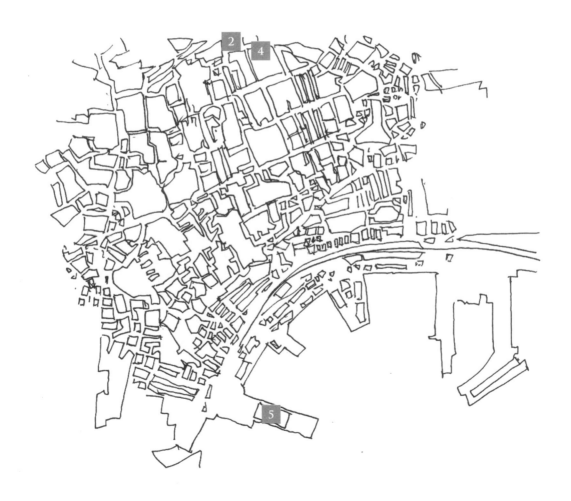

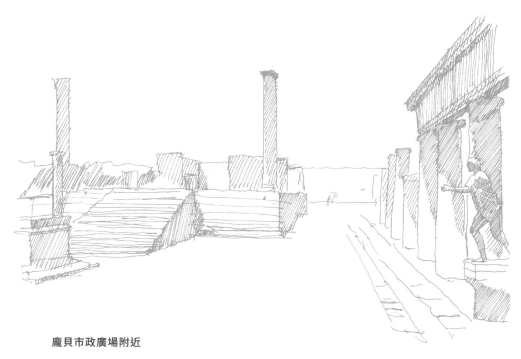

龐貝市政廣場附近

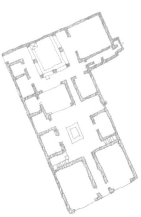

龐貝悲傷詩人之家平面圖

1

龐貝古城
POMPEII

- 活躍時間：西元前 6 至 7 世紀—西元 79 年
- 建築師：佚名
- 地址：Via Villa dei Misteri, 2, 80045 Pompei
- 建築關鍵字：古羅馬建築；現代建築

掃描即刻前往

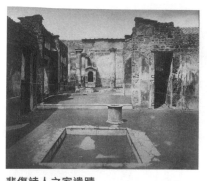

悲傷詩人之家遺蹟

龐貝古城位於拿坡里南部，距離維蘇威火山僅八公里。七九年八月二十四日維蘇威火山的大爆發毀滅了整座城市，但同時也讓它保留了古羅馬時期的風貌，在兩個多世紀的考古發掘中煥發出往日的風采。龐貝的有趣之處在於它首先是一座生活性的城市，因而保留了商鋪、住宅等民用建築以及馬賽克壁畫、陶罐等生活用品，使得人們能夠還原一世紀左右羅馬人的生活場景及環境。

其次，這座城市於西元前八十九年最終臣服於羅馬，並非古羅馬統一規劃的軍城，這讓它獲得了羅馬的基礎設施和劇場、浴場等大型公共建設，但卻是在原先城市上的疊加，因此大多設置在城市四角而非位於城市中心。整座城市雖有主次道路劃分，但並無明確的軸線和中心。

擴展知識

龐貝古城不僅是考古學上的重大發現，對建築學也有著重要意義。從十八世紀末期開始，建築師們就不斷拜訪這片土地，從古羅馬建築中汲取靈感。到了現代主義時期，住宅成為大家關注的焦點，龐貝的住宅格局也成為重要的參考。其中悲傷詩人之家就受到了包括勒・柯比意、海因茨・比恩菲爾德等在內的著名現代建築師的研究和轉化，該住宅在軸線引導、室內外空間轉換等方面給出了良好的案例。

西班牙宮剖面圖

2

西班牙宮
PALAZZO SPAGNOLO

轉角窗戶

- 建設時間：1738 年
- 建築師：費迪南多·聖費利切（Ferdinando Sanfelice）
- 地址：Via Vergini, 80137 Napoli
- 建築關鍵字：巴洛克建築；雙層樓梯

掃描即刻前往

西班牙宮位於拿坡里舊城區市中心，為典型的拿坡里巴洛克建築。由於在十八世紀末被一位西班牙貴族收購而得名。該建築建於一七三八年，由兩棟既存建築拼合而成。最為著名的是其內部面向四方形庭院的雙重樓梯，由於其獨特的形式而被稱為「鷹之翼」，為庭院形成了豐富的立面。這座樓梯是兩棟建築之間的銜接點，也是社交活動的場所。這種獨特而壯觀的樓梯是拿坡里巴洛克建築的特點。

擴展知識

拿坡里巴洛克是一種貫穿十七世紀到十八世紀前半葉的藝術與建築風格，以其豐富的大理石裝飾和對宏偉壯觀的表現而著稱，在民用建築和宗教建築中均有表現，著重刻畫主入口、樓梯、庭院、穹頂、立面等位置。其中以庭院樓梯最為

突出，樓梯撐滿單個庭院立面，挑高且雙向，根據樓梯的走勢對應刻畫立面，不僅氣勢震撼，且有著豐富的動感。

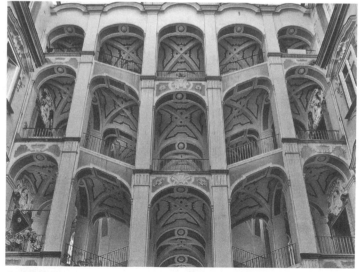

內庭的樓梯

奧利維蒂工廠室內

3

奧利維蒂工廠
STABILIMENTO OLIVETTI

- 建設時間：1951—1954 年
- 建築師：路易吉・科尚薩（Luigi Consenza）
- 地址：Via Campi Flegrei, 34, 80078 Pozzuoli NA
- 建築關鍵字：現代建築；景觀融合

掃描即刻前往

拿坡里的奧利維蒂工廠是企業家阿德里亞諾‧奧利維蒂（Adriano Olivetti）在二戰後投資建設的廠區之一，由拿坡里本地著名建築師路易吉‧科尚薩設計建造。奧利維蒂家族自戰前就一直致力於工業生產如何與社會相結合的探索，希望藉由設計改造原先僵硬的機械化生產，為工廠提供社區感，並與環境相融合，改善工人的工作和生活環境。這次在拿坡里的嘗試也同樣如此。整個工廠選址在拿坡里北部背靠山面朝海灣的坡地上，採用臺地的方式布置。大門位於最低處，是一個水平長條，不僅承擔著城市形象的任務，也是停車庫和警衛工作、休息的地方。穿過大門，沿著被綠樹遮蓋的坡道向上即是一個十字形的建築，進入南北軸線的大廳就是工廠所在，西部的一翼是廚房等生活輔助設施，東部則是設備等輔助設施。穿過整個工廠再經過坡道向上走入最上層則是另一個水平長條，布置有儲物室、車庫、保全

工廠主體建築結構剖面圖

住宅、配電室等輔助設施。為了更好地適應當地的環境和氣候，科尚薩不僅將室內外空間相互穿插，還多使用涼廊、環境色等方法幫助建築融入周邊環境中去。整個建築從外部來看較為低矮，掩映在綠植中，使得工作、生活在其間的人能夠盡可能感受到舒適自如。所有的建築都使用模數和重複的結構模組進行建造。

母親博物館屋頂平臺

掃描即刻前往

母親博物館平面圖

4

母親博物館
MUSEO MADRE

- 建設時間：2003—2007 年
- 建築師：阿爾瓦羅・西扎（Alvaro Siza）
- 地址：Via Luigi Settembrini, 79, 80139 Napoli
- 建築關鍵字：建築改造；博物館建築

母親博物館位於拿坡里舊城區中心，是葡萄牙著名建築師阿爾瓦羅・西扎於二〇〇三年起，在當地建築師的配合下，對聖母會所在的十九世紀三層建築遺存進行的改造，現為拿坡里當代藝術館（母親博物館一方面暗指原址為聖母會所在，也是對當代藝術館義大利文縮寫的致敬）。除展覽館外，整座建築還設有演講廳、咖啡廳、書店、兒童遊樂區和修繕室。由於年久失修，改造清除了原先牆體上所有的表面，並在盡可能尊重原環境的前提下進行。改造清理了二十世紀初在庭院中的增建，藉由室內中庭的樓梯與展廳相聯繫。位於底層的演講廳同時布置了在修復中挖掘出的地層展示。而在側邊和聖母會教堂相連的部分，則清除了之前增建的混凝土建築，使得前來參觀博物館的人能夠觀賞到教堂的景致，進而展示出博物館最初與教堂和聖母會的關係。建築本身的立面也以窗框和門楣的方式強調出來。整座建築

母親博物館內庭院

的屋頂布置了一個花園，不僅可以環繞花園觀賞雕塑藝術品，也能從這裡眺望拿坡里舊城區的全景和遠處維蘇威火山的景致。該作品是西扎在考慮了改造建築本身、城市環境和人的活動模式之後逐層分解設計完成，一如他以往的設計那樣充滿人性化的考量。

市政廣場地鐵站站廳

掃描即刻前往

市政廣場地鐵站展廳平面

5

市政廣場地鐵站
PIAZZA DEL MUNICIPIO
METRO STATION

- 建設時間：2000—2015 年
- 建築師：阿爾瓦羅・西扎（Alvaro Siza）、艾德瓦爾多・蘇托・德・莫
 拉（Eduardo Souto de Moura）
- 地址：Via Medina, 80133 Napoli
- 建築關鍵字：城市更新

拿坡里市政廣場地鐵站是一個交通樞紐，一個考古遺址，也是重新將拿坡里城市與濱海港口聯繫起來的契機，早在一九九四年政府就舉辦過城市競賽來將這個區域統一起來。市政廣場位於拿坡里海灣的核心地區，歷來就是港口運輸重地，但二十世紀以來逐漸衰落。此地還是一個歷史敏感區域，不僅地面上仍舊有皇宮、城堡和聖卡洛劇院，地面以下更是有著近兩千年的歷史斷層。

西扎和德·莫拉兩位舉世聞名的葡萄牙建築師，普利茲克建築獎的得主，在長達十五年的時間中，努力將活著的和死去的斷層拼湊在一起，並創造出的互動空間讓熙熙攘攘往來的人群感受到歷史的沉澱，因此地鐵站有一部分是考古博物館，展示了拿坡里港的更迭，建築師特意設計了冗長的走道作為展示空間。室內的牆體基本為灰白相間，這既是兩位建築師一貫採用的手法，也是為了貼近挖掘出的考古物品。同時，該地鐵站也是現代

市政廣場地鐵站展廳樓梯空間

藝術的表達，在站廳內一面長達三十七公尺的牆體上，當代藝術家以蘇威火山為靈感創作了古樸的巨型壁畫，與站內的考古發現相映成趣。流動的人群和現代生活與靜止的古代遺蹟並置在一起，西扎和德·莫拉為拿坡里創造了一個獨一無二的公共場所。

赫拉神廟遺址中殿

掃描即刻前往

帕埃斯圖姆總平面示意

6

帕埃斯圖姆
Paestum

- 建設時間：西元前 600—西元 450 年
- 建築師：佚名
- 地址：Paestum, 84047 Salerno
- 建築關鍵字：古希臘建築

南部義大利在歷史上曾是泛希臘地區，位於拿坡里南部的帕埃斯圖姆（希臘時期稱波塞冬尼亞）就是其中之一，初建於西元前六〇〇到西元前四五〇年，之後為羅馬人占據，到了中世紀早期此地完全被廢棄。因為保存完善，該地具有重要的考古和建築學意義。帕埃斯圖姆占地約一・二平方公里，整座城市由城牆環繞，牆基部分至今仍可見。最重要的古蹟遺存為三座希臘古風時期的多立克柱式神廟——兩座赫拉神廟和一座雅典娜神廟。相比古典時期，這三座神廟的柱頭、柱子和楣樑都極為粗大。其中第二座赫拉神廟保存最為完整，包括柱子、楣樑、三隴板以及山花。

除此之外，神廟前神道的鋪設、圓形劇場、羅馬人疊加的廣場、英雄墓碑等各類不同年代的考古遺跡均保存完好。帕埃斯圖姆也以墓室中出土的繪畫著稱，以跳水者之墓最為著名，描繪了一個年輕跳水者瀟灑地縱身躍入水中，這幅畫約出自

西元前五世紀，是古希臘的黃金時期，再現了古希臘文明的輝煌。在帕埃斯圖姆出土的陶瓶、雕塑等其他藝術品同樣具有極高的藝術成就。

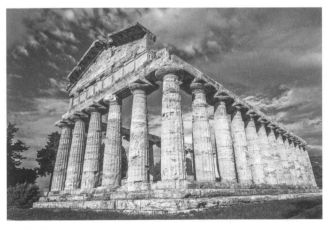

雅典娜神廟

西西里島

巴勒莫

巴勒莫位於義大利最南部西西里島西北角，有著兩千多年的悠久歷史。由於是天然良港，巴勒莫很早就開始了海上通商，並且是各種權力爭奪的焦點，也因此是各種文化的熔爐。早期有古希臘人和腓尼基人在此經商，其後由羅馬人統治。

在西羅馬瓦解後，西西里島是東羅馬最早奪回的地區，使得巴勒莫受到了拜占庭建築的影響。十世紀初，阿拉伯人控制了全島，給島上的建築帶來了阿拉伯諾爾曼風——建築物厚重，開窗小。

隨後巴勒莫短暫回到天主教和成立的西西里王國

手中，巴勒莫主教堂就是建於這一時期。經歷了動盪的中世紀之後，從十五世紀晚期到十八世紀早期巴勒莫以及整個西西里島一直處在西班牙人的控制之下，在建築風格上也更多偏向加泰隆尼亞地區的創作風格。義大利統一之後巴勒莫進入了一段全新的發展時期，二十世紀初在巴勒莫的資產階級接受了新藝術運動，建起了一大批新藝術風格的別墅。二戰中，巴勒莫是少數躲避了戰爭破壞的城市。二戰後巴勒莫的發展雖然受到了政府扶持，但自二十世紀五〇年代起到八〇年代遭到瘋狂地產投機的阻礙，除此之外，黑手黨也是西西里島的最大隱患。

阿巴特利斯府邸主要展覽室

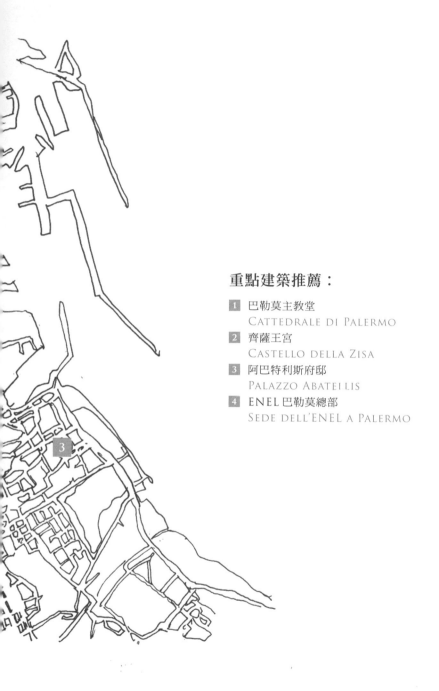

重點建築推薦：

1 巴勒莫主教堂
 CATTEDRALE DI PALERMO
2 齊薩王宮
 CASTELLO DELLA ZISA
3 阿巴特利斯府邸
 PALAZZO ABATELLIS
4 ENEL 巴勒莫總部
 SEDE DELL'ENEL A PALERMO

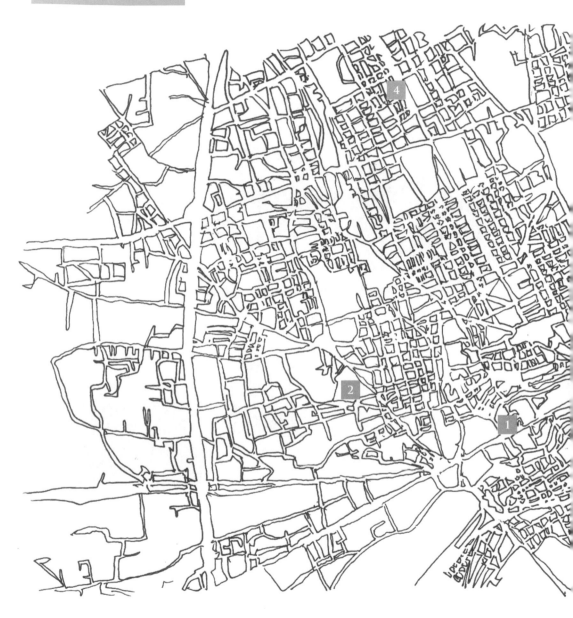

巴勒莫主教堂外觀

1

巴勒莫主教堂
CATTEDRALE
DI PALERMO

掃描即刻前往

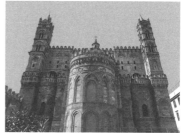

巴勒莫主教堂後殿

- 建設時間：1185 年至 18 世紀
- 建築師：安東內洛・加吉尼（Antonello Gagini）（教堂南側敞廊）、
 斐迪南多・富加（Ferdinando Fuga）（18 世紀的更新和穹頂）
- 地址：Corso Vittorio Emanuele, 90134 Palermo
- 建築關鍵字：教堂建築；增建

巴勒莫主教堂位於巴勒莫城市中心，是一座獻給聖母升天的天主教教堂。始建於一一八五年，由當時的主教下令建設，原址為一座拜占庭巴西利卡，教堂的主立面極具特色，哥德時期建造的大門兩側是兩座塔樓，大門上方則有一座十五世紀雕刻的聖母像，整個立面以兩道圓形拱圈與主教堂的宮殿相聯繫。立面的複雜表現出這座教堂最大的特色，即在歷經數百年的建造中，建築風格幾經更迭。其中教堂在中世紀建造的部分為一座拉丁十字平面的巴西利卡，配有三個後殿。有著拜占庭建築殘存的四角塔樓上部建於十四到十五世紀。文藝復興時期則由當地著名建築師安東內洛·加吉尼增建了從南側進入教堂的門廊。雖是文藝復興時期建造，但尖圈、兩側的小塔樓以及豐富華麗的雕飾，無不透露出拜占庭建築造成的深刻影響。該教堂最後一次增建是在十八世紀末到十九世紀初的新古典主義時期。建築師斐

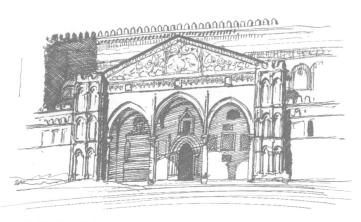

巴勒莫主教堂南側門廊

迪南多·富加綜合了現有的元素，為教堂設計了帶有新古典特色的立面，同時完成了主穹頂和側翼小穹頂的設計建造工作。

齊薩王宮聖三一禮堂

掃描即刻前往

2

齊薩王宮
CASTELLO DELLA ZISA

- 建設時間：1165—1175 年
- 建築師：阿拉伯匠人
- 地址：Piazza Zisa, 90135 Palermo
- 建築關鍵字：摩爾建築；伊斯蘭藝術

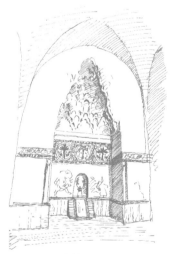

齊薩王宮噴泉廳

齊薩王宮位於巴勒莫舊城區城牆之外，是十二世紀時巴勒莫國王威廉一世命阿拉伯工匠為其建造的獵宮，至其子威廉二世時方完工，名稱中含有「雄偉壯觀」之意。一九五五年收歸國有，於一九九一年完成結構和建築整體修復，現為伊斯蘭藝術博物館。齊薩王宮是典型的阿拉伯建築和伊斯蘭裝飾的結合，這個高三層的宮殿從外部看有著厚重的建築物且完全對稱，形似一個堅固的堡壘，底層除了三個門廊外完全封閉，二層和三層均以盲圈劃分出開窗位置，但開窗面積較小，且每層面積遞縮，這是阿拉伯建築為了適應炎熱的氣候做出的應對，對於同樣炎熱的西西里島來說也適用。工匠們還特意在宮殿前設置一個矩形水池，用以調節溫度和濕度，讓人聯想到位於印度的泰姬瑪哈爾陵。除此之外宮殿還受到了摩爾建築的影響。噴泉廳位於底層中軸線上，是整座建築的核心空間之一。平面為方形，三面牆上開有壁龕，上方以蜂巢半穹頂作為裝飾，這是摩爾建築中典型的做法。在對著大門的龕中鑲嵌著金色馬賽克壁畫，其下方泉水殘流出，不僅是一種景觀，也能為室內降溫。

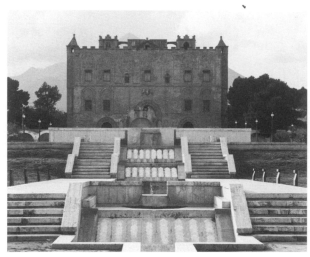

齊薩王宮花園立面

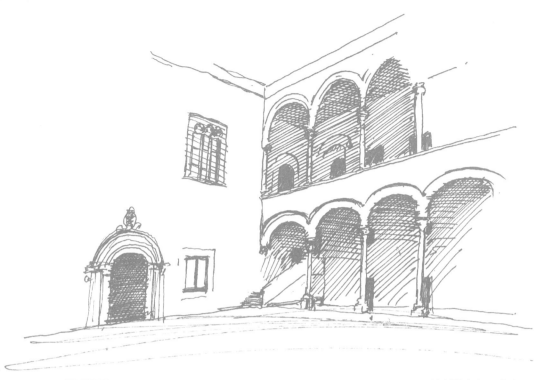

阿巴特利斯府邸內庭院

掃描即刻前往

3

阿巴特利斯府邸
Palazzo Abatellis

- 建設時間：1490—1495 年（初建）、1953—1954 年（改建與布展）、
 1972 年（布展）
- 建築師：馬泰奧·卡尼里瓦利（Matteo Carnilivari）、馬里奧·古伊奧
 多（Mario Guiotto）、阿爾曼多·迪龍 (Armando Dillon)（改建與結構
 加固）、卡羅·斯卡帕（Carlo Scarpa）（布展）
- 地址：Via Alloro, 4, 90133 Palermo
- 建築關鍵字：加泰隆尼亞哥德建築；卡羅·斯卡帕

阿巴特利斯府邸位於巴勒莫舊城區中心，由建築師馬泰奧‧卡尼里瓦利初建於十五世紀晚期，為典型的加泰隆尼亞哥德建築：簡單的兩層矩形建築圍繞著內部的中庭布置，主入口朝北，位於南北軸線上，兩側各有一個小塔樓，庭院西南立面為雙層疊加的柱廊。其後建築被用作修道院，不僅在幾百年的使用中破損嚴重，且於一九四三年受到轟炸，政府在將其收回後決定改建為中世紀藝術博物館，在改建與結構加固完成後，內部陳設由卡羅‧斯卡帕主持，分別於一九五三年和一九七二年展開。與其他斯卡帕的項目類似，他為底樓的每件雕塑和二樓的每件繪畫作品製作了精緻的展架，其陳列方式照顧到觀者的行進路線，暗示了作品的觀看方式。同時，這些作品又直接或間接指向建築本身，使藝術作品和建築直接產生聯繫。懸挑的鋼結構樓梯、將「死亡的勝利」這幅濕壁畫置於禮拜堂後殿、特意設計的木質展

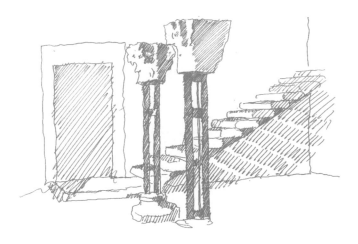

阿巴特利斯府邸展陳

架以示對現存大理石柱廊的致敬、將木質的十字架放置在獨立的石頭基礎上、在安托內羅‧達‧梅西那（Antonello da Messina）房間中刻意營造的親密氛圍，這些都是這個博物館中值得細品的斯卡帕式細節。

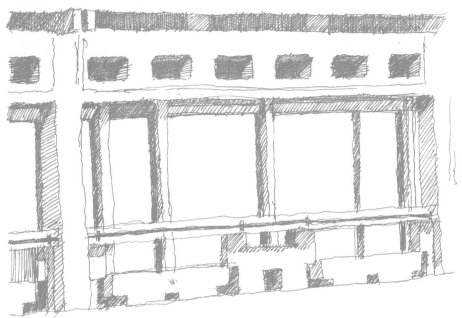

ENEL 巴勒莫總部外牆立面細部

ENEL 巴勒莫總部樓梯廳

4

ENEL 巴勒莫總部
SEDE DELL' ENEL A PALERMO

- 建設時間：1961—1963 年
- 建築師：朱塞佩・薩蒙納（Gluseppe Samona）
- 地址：Via Marchese di Villabianca, 121, 90143 Palermo
- 建築關鍵字：現代建築；朱塞佩・薩蒙納

掃描即刻前往

ENEL 公司為巴勒莫的電力公司，薩蒙納為其二十世紀六〇年代初的經理詩門尼建造了濱海別墅。由於兩人的交情，薩蒙納輕鬆獲得了 ENEL 總部的設計委託。整個綜合體由四個部分組成；面向西北六層高的辦公樓為底層架空，樓梯間為圓柱形，屋頂有類似柯比意作品中的「漫遊物體」；與之呈九十度直角的主樓為七層（最高層為一個敞廊），並與東南角的第三棟樓咬合；前兩棟樓延續了同一種立面設計，即以石灰華板片和玻璃互相交織形成的一種立面分隔，在薩蒙納其他公共建築上也有表現，這種立面劃分方式使得主體與次要結構構件之間的關係變得曖昧，也為城市形成了豐富的景觀；東南角的第三與第四棟樓一改之前的立面做法，前者採用水泥板和玻璃構成黃金分割，後者以金屬框架將整個建築包裹再細分，同時因為靠近入口，建築物再次降低，與城市中的行人構成良好互動。在這個作品

ENEL 巴勒莫總部外觀

中薩蒙納融入了之前項目的經驗，當然在立面劃分（黃金分割）、空間處理（建築漫步）、細部構造（立面的裝飾構件）等方面也致敬特拉尼、柯比意和密斯・凡德羅等現代建築巨匠。在建成之後，該建築本身也成為其他建築師學習的對象。

新吉貝利納

　　吉貝利納位於西西里島中部的山區，容納四千多人居住。一九六八年，距離新吉貝利納東部約十一公里處的吉貝利納毀於地震，新吉貝利納即是一座震後重建的城市。這座城市可以說是一座烏托邦，與老吉貝利納和周邊的其他西西里島歷史區域脫開，完全重新規劃設計建成。整個城市由許多義大利著名規劃師和建築師參與其中，由於資金問題，建設從二十世紀七〇年代一直拖延到了二〇〇〇年後，且大部分建成的項目都帶著一定程度的超現實主義和烏托邦色彩，整個城市成為現代建築的展廳，契合重建時期市長盧多維克·克勞（Ludovico Corrau）對於「人文化」新城的願景。整個城市以兩條主路串起的魚骨狀居住組團構成，沿著主路布置有各項公共建築和設施，成為市民活動的核心。

母親教堂室外屋頂

新吉貝利納建築地圖

重點建築推薦:

1. 吉貝利納博物館
 MUSEO DI GIBELLINA
2. 秘密花園 2 號
 IL GIARDINO SEGRETO 2
3. 母親教堂
 CHIESA MADRE

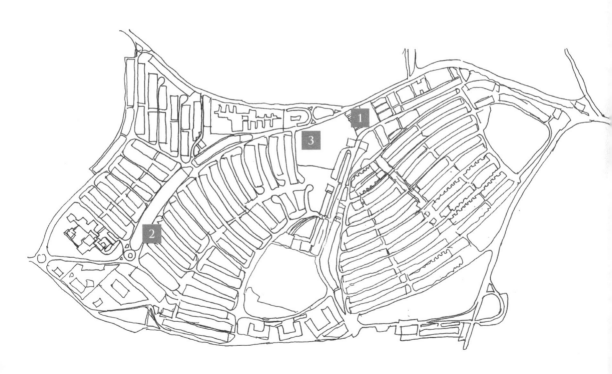

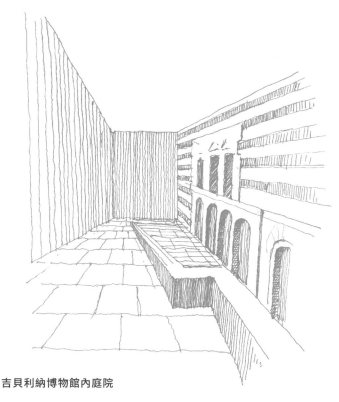

吉貝利納博物館內庭院

吉貝利納博物館總平面圖

<div style="border:1px solid">1</div>

吉貝利納博物館
MUSEO DI GIBELLINA

- 建設時間：1981—1987 年
- 建築師：法蘭西斯科・維尼茨亞（Francesco Venezia）
- 地址：Via Alberto Burri, 2, 91024 Nuova Gibellina
- 建築關鍵字：博物館建築；閱讀場地

掃描即刻前往

法蘭西斯科·維尼茨亞是出生於二戰後的新生代建築師中最擅長閱讀場地條件、將既有的元素結合到新建築中以觸發建築時間性的義大利建築師。他的許多作品中將場地、歷史殘骸的碎片進行編織，讓人想到卡羅·斯卡帕，但不同於這位威尼斯大師將碎片組織成謎語的方式，維尼茨亞的碎片隱喻的是類似伯格森所言的隱性時間。

吉貝利納博物館是維尼茨亞的代表作。該作品是對一九六八年毀於地震的吉貝利納的紀念，在這裡，緬懷的即是吉貝利納逝去的時間。從偏於一側的入口坡道進入，經過塊狀劃分的、模仿吉貝利納原先土地劃分方式的花園，進入長方形的博物館，迎面即可見原先羅倫佐府邸殘破的立面，庭院其他三面牆的空無一物讓焦點彙聚在這個立面上，再沿著內部的坡道往下緩行，延長進入室內展廳的時間，讓人用心觀察新舊交融所呈現的時間。若是從中軸線進入花園並左轉，就能到達一個狹窄的長條形空間，這裡只有一條靠牆的長凳，盡頭是一道裂縫，一尊蛇形雕塑盤踞著，陽光照射進來，這是查拉圖斯特拉靜謐的午睡時間。

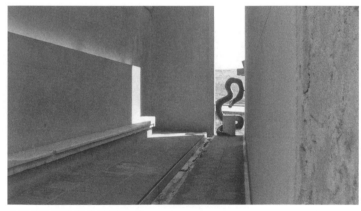

吉貝利納博物館的靜謐長凳

秘密花園 2 號的窗臺

秘密花園 2 號的走道

2

秘密花園 2 號
IL GIARDINO SEGRETO 2

- 建設時間：1987—1991 年
- 建築師：法蘭西斯科・維尼茨亞（Francesco Venzia）
- 地址：Via Nicolò Lorenzo, 1, 91024 Nuova Gibellina
- 建築關鍵字：閱讀場地

掃描即刻前往

秘密花園 2 號內庭

除了吉貝利納博物館之外，維尼茨亞還為新吉貝利納城設計了兩個社區花園。秘密花園二號位於路口，是一座建築與藝術品完美融合的作品，既完成了本身社區花園的功能，也頗有超現實主義的意味。花園位於一排住宅的盡端，自身如同其他住宅一樣隱藏在街區之中，外部由曲面牆體或坡道包裹，主體建築則是個四四方方的盒子，卻沒有屋頂覆蓋，陽光在內部嬉戲。一如維尼茨亞其他的作品，在秘密花園二號中，五道圓拱鑲嵌在新建混凝土牆體中，使得新舊完美融合。方形的內部卻需要環繞而行，延伸人在空間中的體驗，時間與光影相互配合，讓身處其中的人可以感受到時光的流淌。正方形主體空間正中是破碎的一方池水，牆上有雕塑家米莫·羅特拉（Mimmo Rotella）的浮雕「陽光之城」，水池中央立著另一位雕塑家丹尼爾·史波利（Daniel Spoerri）的雕塑《半身女像》，正望向「陽光之城」，充滿了對逝去的吉貝利納的哀思與對新吉貝利納的希冀。

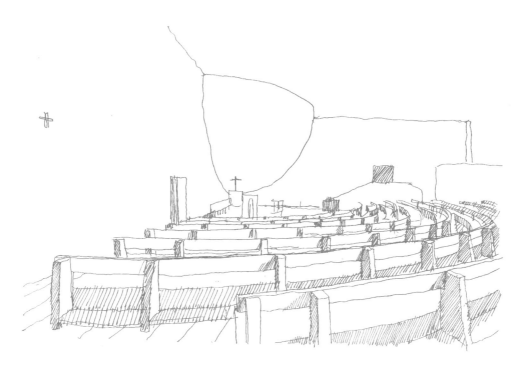

母親教堂禮堂內景

<div>

3

母親教堂
CHIESA MADRE

- 建設時間：1972 年（設計）、1985—2010 年（施工）
- 建築師：盧多維科‧奎羅尼（Ludovico Quaroni）
- 地址：Chiesa Madre, 91024 Nuova Gibellina
- 建築關鍵字：教堂建築

掃描即刻前往

</div>

新吉貝利納的母親教堂為義大利現代建築大師盧多維科・奎羅尼最後的作品之一，設計於一九六八年地震發生後的一九七二年，因為資金和施工技術等問題，一直到二〇一〇年才完工。奎羅尼早在法西斯時期即已嶄露頭角，二戰後更是成為羅馬地區最為重要的現代建築領軍人物，在現代建築的修正、城市規劃和歷史保護等領域都有卓越貢獻。奎羅尼一生不懈探索，早年的作品較為收斂含蓄，而在母親教堂等後期作品中則表現十分大膽，母親教堂巨大的白色球體更是讓人聯想到法國大革命建築師布雷和勒杜的作品，同時有著超現實主義和烏托邦傾向，球體也為了表達對所有宗教的包容性。主體建築為四方形，從坡道緩步向上走即可來到教堂所在的平臺，迎面是四方形的一角，向兩側裂開露出教堂的入口，進入主殿，球形的一角成為祭壇。如果不進入教堂，而是從入口左側的樓梯步入屋頂，

即可看到另外四分之三的正方形形成一個近半圓形的圍繞著球體的室外教堂、露天劇場，背後設計了屋頂花園。室內外空間以球形互輔，奎羅尼在此試圖重新闡釋教堂穹頂所能帶來的空間效果與意義。

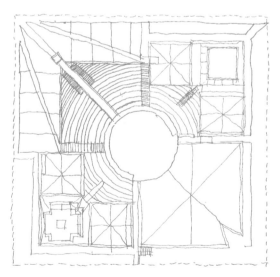

母親教堂屋頂平面

古羅馬的傳承
從神廟、廣場到現代經典

作　　　者	張潔、周睿哲
繪　　　者	趙世駿
發　行　人	林敬彬
主　　　編	楊安瑜
編　　　輯	高雅婷
內 頁 編 排	李偉涵
封 面 設 計	柯俊仰
編 輯 協 力	陳于雯、高家宏
出　　　版	大旗出版社
發　　　行	大都會文化事業有限公司 11051台北市信義區基隆路一段432號4樓之9 讀者服務專線：(02)27235216 讀者服務傳真：(02)27235220 電子郵件信箱：metro@ms21.hinet.net 網　　　　址：www.metrobook.com.tw
郵 政 劃 撥	14050529 大都會文化事業有限公司
出 版 日 期	2022年04月初版一刷
定　　　價	480元
I S B N	978-626-95647-7-4
書　　　號	B220401

Metropolitan Culture Enterprise Co., Ltd.
4F-9, Double Hero Bldg., 432, Keelung Rd., Sec. 1,
Taipei 11051, Taiwan
Tel:+886-2-2723-5216　Fax:+886-2-2723-5220
E-mail:metro@ms21.hinet.net
Web-site:www.metrobook.com.tw

◎本書由機械工業出版社授權繁體字版之出版發行。
◎本書之 Google Earth 身歷其境全新閱讀體驗係由大旗出版社規劃設計。
◎本書如有缺頁、破損、裝訂錯誤，請寄回本公司更換。

國家圖書館出版品預行編目（CIP）資料

古羅馬的傳承：從神廟、廣場到現代經典／張潔、
周睿哲著. 趙世駿繪
-- 初版 -- 臺北市：大旗出版：大都會文化發行，
2022.04
328 面；17×23 公分. -- (B220401)
ISBN 978-626-95647-7-4（平裝）
1 建築史 2. 義大利
923.45　　　　　　　　　　　　　111001570